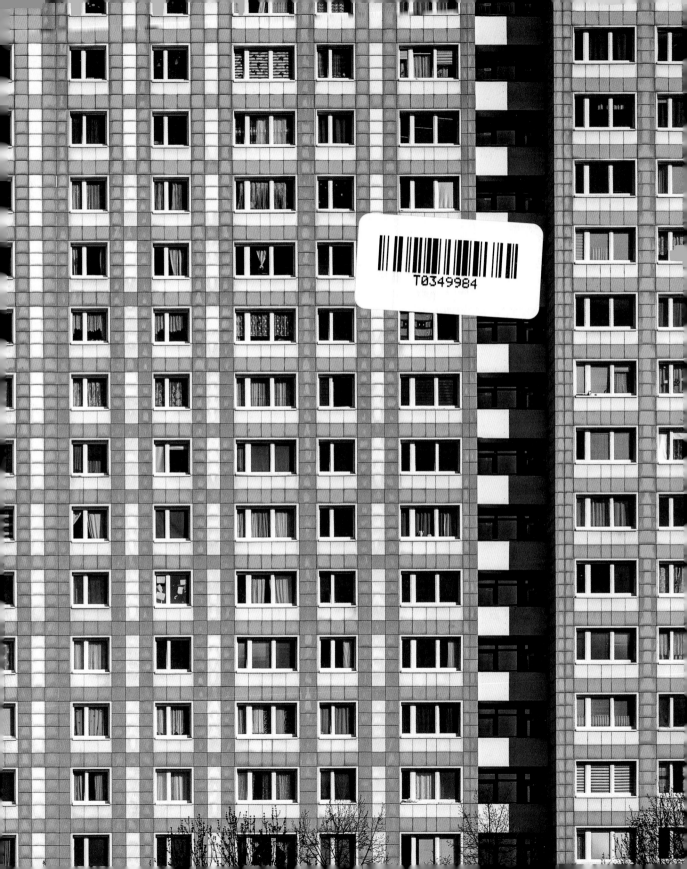

T0349984

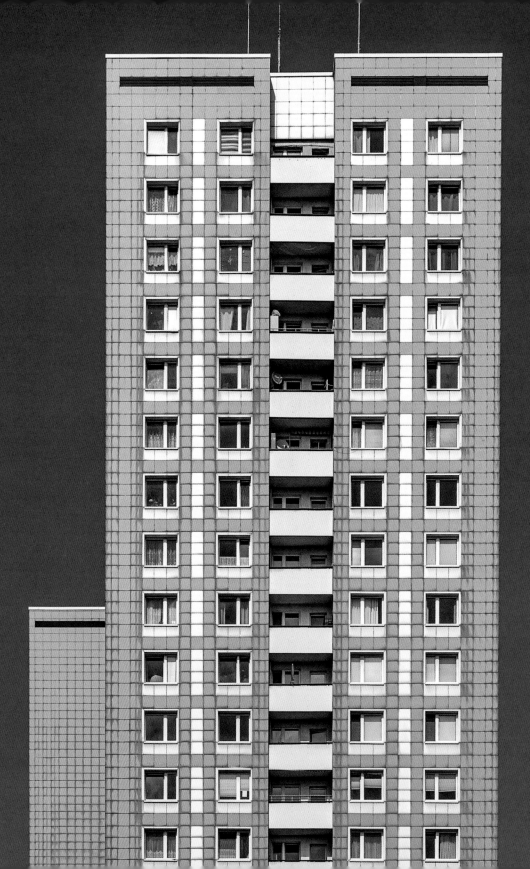

plattenbau berlin

urbane wohnarchitektur — ein fotografischer rundgang
urban residential architecture — a photographic journey

jesse simon

PRESTEL
MÜNCHEN LONDON NEW YORK

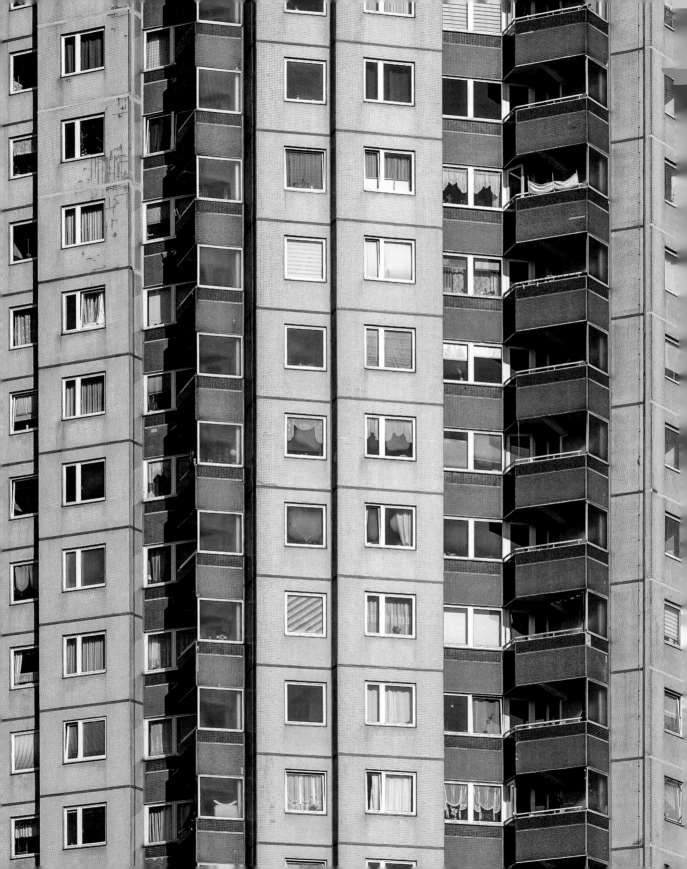

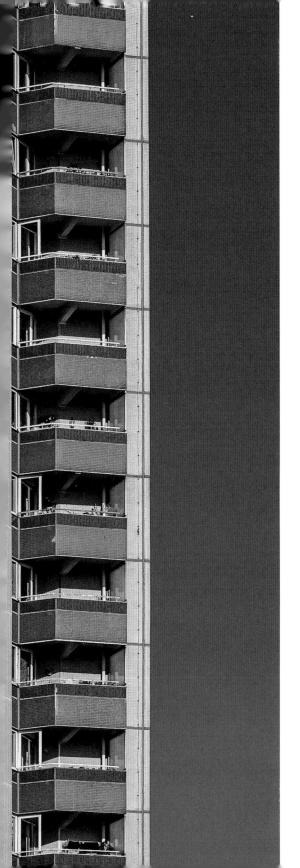

inhalt
contents

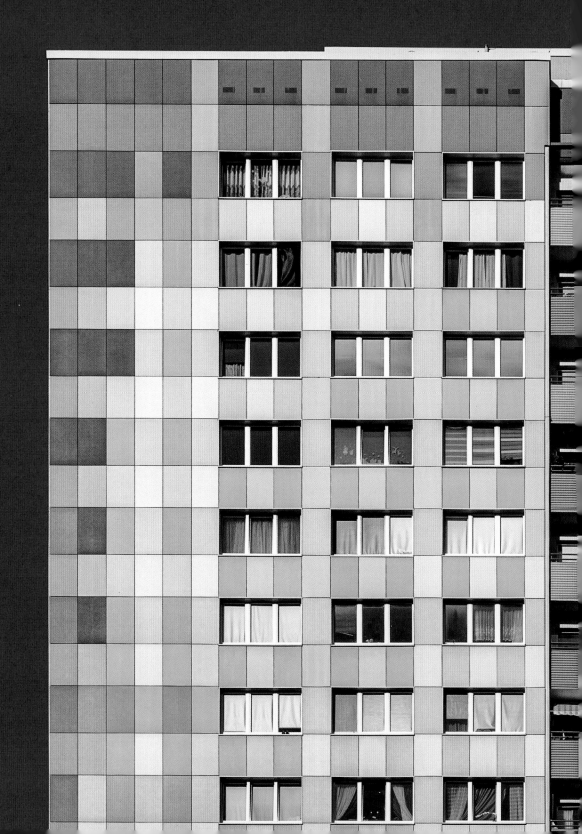

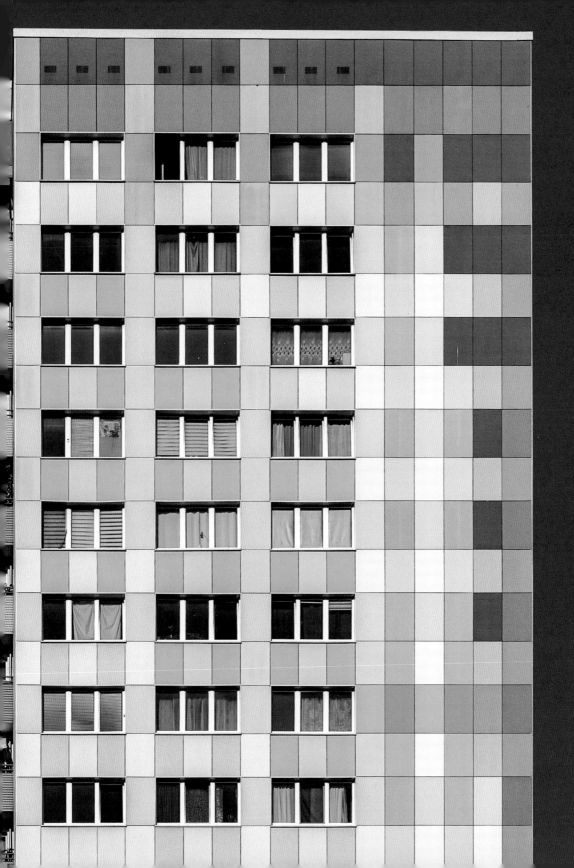

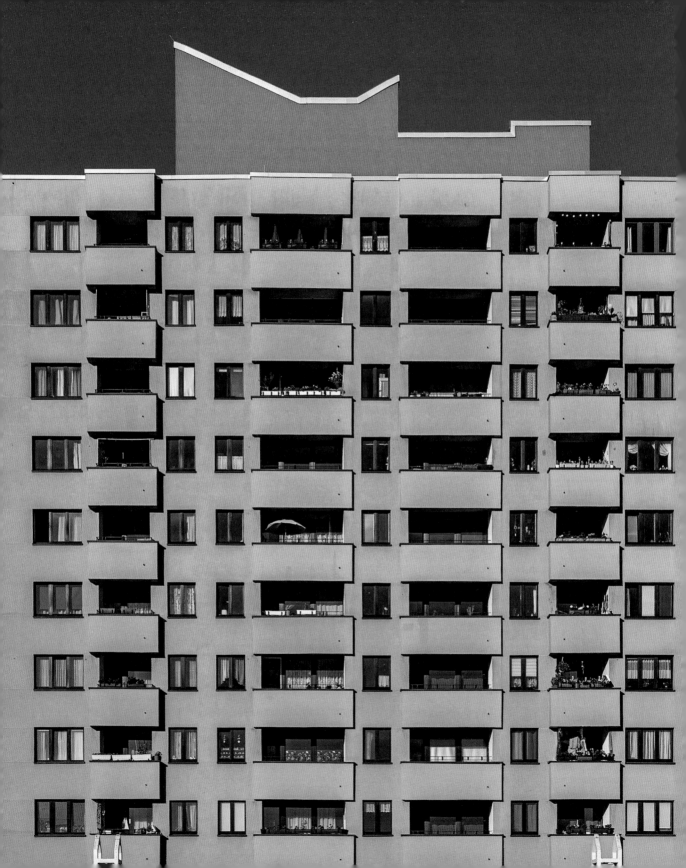

MAN HÄTTE DIESES BUCH auf viele verschiedene Arten strukturieren können. Mit einer chronologischen oder auch thematischen Sortierung – zum Beispiel nach Architekten oder Gebäudetyp – wäre das Ergebnis ein völlig anderes gewesen. Am sinnvollsten erschien es aber letztendlich, die Einträge geografisch zu ordnen.

Die einzelnen Kapitel der beiden Hauptteile – die der ehemaligen Teilung der Stadt in Ost- und Westberlin folgen – beschäftigen sich jeweils mit bestimmten Stadtbezirken. Für den Bereich des ehemaligen Ostberlin orientiert sich das Buch an der heutigen Aufteilung der Stadt. Der erst 2001 entstandene Bezirk Lichtenberg beispielsweise ließ sich mit seinen Wohnsiedlungen gut in einem Kapitel zusammenfassen, für Marzahn war dagegen ein eigenes Kapitel erforderlich, obwohl das dort besprochene Areal des ehemaligen Bezirks Marzahn eigentlich nur die Hälfte des heutigen Bezirks Marzahn-Hellersdorf umfasst.

Im Westteil der Stadt sind die Siedlungskomplexe – anders als im Osten – meist kleiner und liegen weiter verstreut. Deswegen wurden die besprochenen Wohnsiedlungen grob geografisch statt nach einzelnen Bezirken zusammengefasst. Der Ortsteil Gropiusstadt und die Großwohnsiedlung Märkisches Viertel in den Bezirken Neukölln bzw. Reinickendorf bilden dabei eine Ausnahme, da sie aufgrund ihrer Bedeutung jeweils ein eigenes Kapitel verdienen.

Diese beiden Kapitel beinhalten jedoch auch Bauten aus der unmittelbaren Nachbarschaft.

Ein weiterer Vorteil der geografischen Gliederung besteht darin, dass sich dieses Buch auch als Stadtführer verwenden lässt, mit dem man die Berliner Nachkriegs-Wohnarchitektur auf eigene Faust erkunden kann. Zu jedem Kapitel gibt es eine Karte, auf der die besprochenen Wohnsiedlungen verzeichnet sind. Trotz seiner Beschränkung auf einen bestimmten Architekturtypus und einen relativ engen Zeitrahmen erhebt dieser Band keinen Anspruch auf Vollständigkeit. Vielmehr möchte er einen Überblick über wichtige Gebäude, Gebäudetypen und Wohnsiedlungen der Nachkriegszeit geben.

Die Bildunterschriften spiegeln die Unterschiede in den Bauprogrammen des ehemaligen Ostens und Westen wider. Für die Gebäude im ehemaligen Westberlin werden, soweit möglich, Architekt und Baujahr angegeben. Im Osten, wo standardisierte Entwürfe üblicher waren, wird dagegen der jeweilige Gebäudetyp identifiziert. Namen einzelner Architekten erscheinen hier nur dann, wenn der Entwurf nie wiederholt wurde (Fischerinsel) oder wenn er erheblich vom Standardtyp abweicht (Platz der Vereinten Nationen). Darüber hinaus war es nicht immer möglich, das genaue Baujahr festzustellen, weswegen jede Zeitspanne von mehr als zwei Jahren als chronologisches Fenster und nicht als feste Angabe der Bauzeit verstanden werden sollte.

THE STRUCTURE OF THE BOOK

THERE ARE MANY WAYS this book could have been structured, and had it been organised chronologically – or even thematically by architect or building type – the character of the final product would have been considerably different. In the end a geographical arrangement seemed the most balanced approach.

The book has thus been divided into two main sections – East and West – containing individual chapters that correspond to areas within Berlin. In the East, however, it has not always made sense to follow the current civic boundaries. The modern borough of Lichtenberg, which only came into being in 2001, provided a fitting structure for the chapter containing its various residential developments. Marzahn, on the other hand, demanded a chapter unto itself, despite being only half of the present-day borough of Marzahn-Hellersdorf.

The geographic structure posed different challenges in the West, where residential developments are generally smaller and more widely dispersed; here, rather than focusing on individual boroughs, it seemed more logical to group the Western chapters into rough quadrants. The exceptions are Gropiusstadt and Märkisches Viertel, localities within the boroughs of Neukölln and Reinickendorf respectively, which were significant enough to merit chapters of their own; both of these chapters, however, include buildings located in neighbouring localities.

An additional benefit of the geographic structure is that it allows this book to double as a guide for anyone who wishes to begin their own explorations of Berlin's post-war residential architecture, and each chapter includes a map with the locations of its different developments. Even within its fairly limited architectural and chronological scope, however, this book makes no claims to being comprehensive. The goal has been to provide a balanced overview of significant buildings, building types and major districts of post-war development… but, as always, there is far more to Berlin than can ever be contained within a single volume.

Due to the nature of the building programmes in the former East and West, the captions in each section are slightly different. Buildings in the Western chapters have been identified, where possible, by architect and year of construction. In the East, where standardised designs were more common, it made more sense to identify buildings according to type. The names of the architects appear only in those instances where the design was never repeated (Fischerinsel) or when it diverged significantly from the standard type (Platz der Vereinten Nationen). Furthermore, it has not always been possible to determine the exact year in which certain buildings were built, and any range longer than two years should be understood as a chronological window rather than a fixed period of construction.

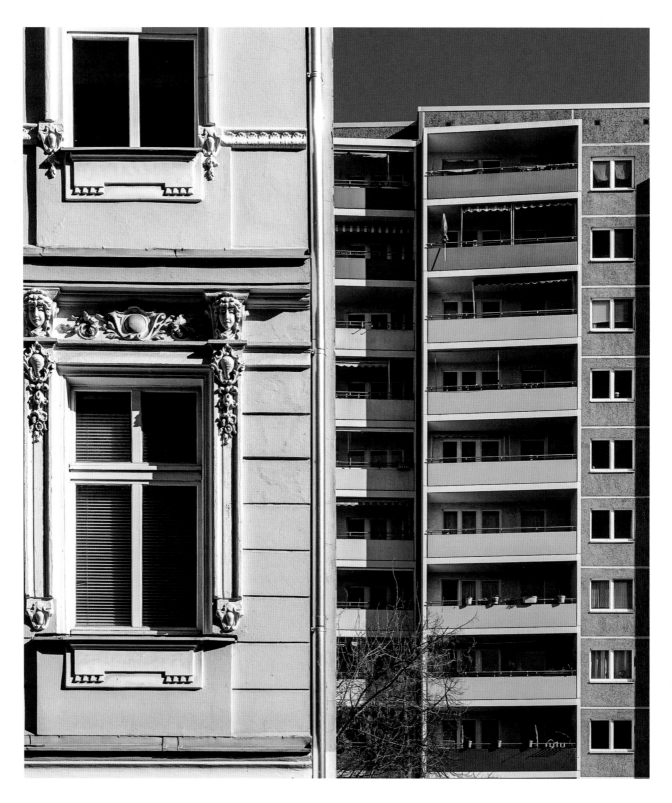

einführung

introduction

ZU BERLIN GEHÖREN gepflasterte Straßen und Gaslaternen, elegante Altbauten mit bröckelnden Fassaden, Kriegsnarben und eine schwierige Vergangenheit als Zentrum eines der dunkelsten Kapitel des 20. Jahrhunderts. Man könnte in Versuchung geraten, Berlin als Ort der legendären Dekadenz der Weimarer Republik und der politischen Intrigen während des Kalten Krieges zu romantisieren und alles andere auszublenden.

Doch Berlin ist auch eine moderne, von Hochhäusern und großen Wohnkomplexen, Stadterneuerungsprojekten und Vorstadtsiedlungen geprägte Stadt, die unterschiedliche Trends der urbanen Gestaltung während des 20. Jahrhunderts abbildet. Stadtviertel, die in den Jahrzehnten nach Ende des Zweiten Weltkriegs entstanden sind – darunter Fennpfuhl, die Gropiusstadt, Marzahn, das Märkische Viertel und zahllose andere –, gehören ebenso zu Berlin wie die Gründerzeithäuser in Kreuzberg und Prenzlauer Berg. Wer diese Stadt liebt, sollte alle ihrer verschiedenen Facetten zu schätzen wissen, denn erst im Zusammenspiel sorgen sie für den unverwechselbaren Charakter Berlins.

Den Glanz der Berliner Vorkriegsarchitektur wird wohl kaum jemand ernsthaft infrage stellen, doch am ästhetischen Wert der nach dem Zweiten Krieg entstandenen Bauten scheiden sich die Geister. Als das Plattenbau-Berlin-Projekt Ende 2020 damit begann, Bilder zu posten, fielen die Reaktionen durchaus gemischt aus. Für jeden Smiley und jedes Herz-Emoji gab es auch Kommentare wie „hässlich", „horrormäßig" oder „Schandfleck". Manche Fotos wurden sogar dafür kritisiert,

BERLIN IS A CITY of cobbled gaslit streets and elegant pre-war buildings with crumbling façades, of wartime scars and complicated memories arising from its position at the centre of some of the twentieth century's darkest episodes. It is an easy city to romanticise, and those who fall in love with its intoxicating mythology of Weimar Republic decadence and Cold War intrigue may find it easy to block out everything else.

Yet Berlin is also a modern city of high-rise towers and mid-rise slabs, a city shaped by central regeneration projects and suburban residential developments reflecting the broad trends in twentieth-century urban design. The neighbourhoods that came into being during the decades after the Second World War – Fennpfuhl, Gropiusstadt, Marzahn, Märkisches Viertel and countless others – are as much a part of the city as the *Gründerzeit* streets of Kreuzberg and Prenzlauer Berg, and anyone who claims to love Berlin must appreciate both in equal measure; for it is neither one nor the other but the two together that give Berlin its unmistakable character.

While the glamour of Berlin's pre-war buildings seems beyond question, there is less consensus on the aesthetic value of its post-war offerings. When the Plattenbau Berlin project started posting images online at the end of 2020, they were greeted as often by the smiley-face-with-hearts-in-the-eyes emoji as by responses which included the words "ugly", "horrible" or "eyesore"; some even took issue with the blue skies and bright colours in the photographs themselves, as though leaden greys were the only acceptable

dass sie einen blauen Himmel, Sonnenschein und leuchtende Farben zeigten – als ob nur ein bleiernes Grau für die Architektur dieser Ära angemessen wäre. Schnell wurde klar, dass diese Bauten, von denen einige mittlerweile mehr als ein halbes Jahrhundert alt sind, immer noch ungewöhnlich starke, oft polarisierende Reaktionen auslösen können.

Mit jedem negativen Kommentar erschien es wichtiger, ein Buch zusammenzustellen, das Berlins Wohnbauten der Nachkriegszeit angemessen präsentierte. Dabei sollte es nicht nur um den praktischen Wert dieser Bauten gehen, sondern auch um ihre Individualität und ihre Schönheit. Dieses Buch soll die in der Zeit vom Ende des Zweiten Weltkriegs, als die Stadt zwischen den Westalliierten und der Sowjetunion aufgeteilt wurde, bis zum Fall der Mauer 1989 entstandenen großen Wohnungsbauprojekte vorstellen und würdigen.

Die Entwicklung Berlins in der Nachkriegszeit wurde zu einem gewissen Maß von denselben Faktoren wie in anderen europäischen Städten bestimmt: Es musste Wohnraum geschaffen werden, und einige Stadtplaner wollten im Zuge dessen auch neue urbane Räume kreieren, die mit den Industriestädten der Vergangenheit nichts mehr gemeinsam hatten. In Berlin gab es aber außerdem eine ganz besondere politische Situation: Mit dem Bau der Mauer 1961 wurde es in zwei eigenständige Städte geteilt – eine wurde zur Hauptstadt der neu gegründeten DDR, die andere eine Enklave westlichen Einflusses mitten im Ostblock. Während der drei Folgejahrzehnte entwickelten sich diese beiden nun eigenständigen Städte unter verschiedenen, sich meist widersprechenden ideologischen Zielsetzungen – wobei sie ab und zu trotzdem zu ähnlichen Lösungen für die grundlegenden Probleme urbaner Gestaltung gelangten.

Als Plattenbauten werden aus vorgefertigten Stahlbetonplatten zusammengesetzte Gebäude bezeichnet. Ab 1959 wurde diese Baumethode im Osten sehr häufig verwendet, weswegen seit der Wiedervereinigung manchmal alle Wohnbauten der ehemaligen DDR so bezeichnet werden. Allerdings wurde diese Großtafelbauweise auch im Westen häufig eingesetzt – und im Westen wie im Osten wurden ähnliche Gebäude mit anderen Baumethoden errichtet. Nicht alle in diesem Buch vorgestellten Wohnhäuser sind Plattenbauten im engeren Sinne, aber alle verbindet das Konzept systematisierter Baumethoden, um große Wohnbauprojekte zu realisieren.

mode of presentation for the architecture of this era. It soon became apparent that these buildings, some of which are now more than half a century old, still had the power to provoke unusually strong, often polarised responses.

The more negative comments that arrived, the more important it seemed to assemble a book that celebrated Berlin's post-war residential buildings, not merely for their functional value but also as individual structures of considerable beauty. More specifically, the present book is intended as an appreciative exploration of the larger-scale, higher-density districts that emerged between the end of the Second World War – when control of the city was divided between Allied and Soviet forces – and the fall of the Berlin Wall in 1989, when the two halves of the city were finally reunited.

Post-war Berlin was shaped, to some extent, by the same factors that affected other cities throughout Europe: there was both an urgent need for housing and a desire, on the part of some planners, to create new urban spaces that broke away from the industrial cities of the past. Where Berlin differed most drastically was in its political situation. The construction of the Berlin Wall in 1961 effectively created two separate cities, one the capital of a newly formed socialist state, the other an enclave of Western interest within the Eastern Bloc. During the three subsequent decades, the two cities evolved in parallel, rarely agreeing in ideological aims, but occasionally arriving at similar solutions to the fundamental challenges of urban form.

The word *Plattenbau* refers to buildings created using a specific construction method in which precast panels of steel-reinforced concrete are assembled into larger structures. From 1959 onwards the method was employed extensively in East German residential architecture and, since reunification, the term has sometimes been used generically to refer to all housing blocks from the former East. However, large-panel construction systems were also widely used in the West, and, in both East and West, other methods were used to achieve similar results. Not all of the buildings featured in this book are *Plattenbauten* in the strictest sense of the word, but all are connected by the notion of systematised construction methods placed in the service of large-scale residential developments.

Auch heute, in der wiedervereinigten Stadt, lebt das architektonische Erbe von Ost- und Westberlin in unmittelbarer Nähe zueinander fort – manchmal stehen die Bauten nur wenige hundert Meter voneinander entfernt. Dies hat den Vorteil, dass jeder an städtebaulicher Architektur Interessierte sie leicht miteinander vergleichen kann. Um die Gemeinsamkeiten und die Unterschiede in der urbanen Gestaltung von Ost- und Westberlin verstehen zu können, muss man sich zunächst ein wenig mit der Architekturgeschichte dieser Stadt beschäftigen.

In the undivided city of the present day, the legacies of post-war urbanism in East and West exist in close proximity, and anyone with an interest in the built environment has the luxury of considering the two together, sometimes even within a few hundred metres of one another. Yet in order to appreciate the similarities and differences that arose during the era of division, it is important to understand the common foundation from which East and West Berlin emerged.

DAS ENDE DER INDUSTRIESTADT

DIE STÄDTEBAULICHE ENTWICKLUNG BERLINS in der ersten Hälfte des 20. Jahrhunderts verlief ähnlich wie in anderen europäischen Großstädten: Im 19. Jahrhundert veränderte die durch die industrielle Revolution ausgelöste rasante Urbanisierung das Erscheinungsbild der Stadt dramatisch. Rund um die alte preußische Hauptstadt wurden in aller Eile Viertel mit großen Mietshäusern hochgezogen. Diese Mietskasernen waren berüchtigt, die Menschen hausten dort unter schlechten hygienischen Bedingungen auf engstem Raum und kamen selten vor die Tür; Grünflächen existierten so gut wie keine.

Vergleichbare Zustände in England hatten Ebenezer Howard zu seiner einflussreichen Publikation *Garden Cities of To-morrow* inspiriert, die in Deutschland erstmals 1907 unter dem Titel *Gartenstädte in Sicht* erschien. Howard trat darin für eine neue Art von Städtebau ein, die es den Menschen ermöglichen sollte, umgeben von Natur und mit Abstand zu den schädlichen Auswirkungen der Industrialisierung zu leben. 1912 wandte der Architekt Bruno Taut die Prinzipien von Howards Gartenstadt bei der Planung einer kleinen Siedlung an, der südöstlich von Berlin gelegenen Gartenstadt Falkenberg.

Durch den Ersten Weltkrieg und die Wirtschaftskrise der frühen Zwanzigerjahre kamen die meisten größeren Berliner Wohnungsbauprojekte zum Erliegen. 1924 wurden unter dem damaligen Leiter des Stadtplanungsamtes Martin Wagner einige neue Siedlungsprojekte begonnen. Eine junge Architektengeneration – darunter Bruno Taut, Walter Gropius und Hans Scharoun – plante dafür Siedlungen im Stil des Neuen

BERLIN'S URBAN DEVELOPMENT in the first part of the twentieth century is similar in outline to that of other major European cities: during the previous century it had been transformed by the rapid urbanisation that followed in the wake of the Industrial Revolution, and the core of the old Prussian capital became surrounded by neighbourhoods of hastily constructed, multi-unit dwellings notorious for their high occupancy, poor sanitary conditions and lack of outdoor space; in Berlin these buildings earned the nickname *Mietskaserne* or "rental barracks".

Similar conditions in England had led Ebenezer Howard to write his influential manifesto *To-morrow: A Peaceful Path to Real Reform* in 1898 – revised and republished four years later as *Garden Cities of To-morrow* – which advocated a new type of urban development in which people could live closer to nature and further from the detrimental effects of industry. In 1912 Bruno Taut made an early attempt to apply Howard's Garden City principles to a small development – the Gartenstadt Falkenberg – just south-east of Berlin.

The First World War and the economic crises of the early 1920s brought a halt to most larger-scale residential projects in the city, but in 1924 a new wave of developments began under the direction of Martin Wagner, Berlin's chief city planner. These *Siedlungen* (settlements) were designed by a new generation of architects – including Taut, Walter Gropius and Hans Scharoun – who were versed in the aesthetic language of the *Neue Sachlichkeit* (New Objectivity) and the modernist notion of well-designed housing with adequate living space and access to nature.

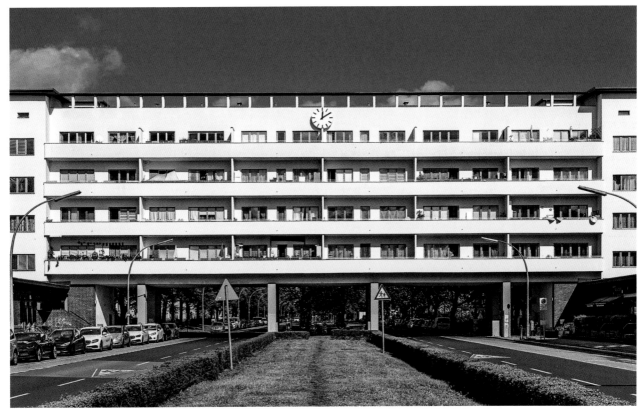

Die Weiße Stadt in Reinickendorf (1929–1931) ist eine der sechs Siedlungen der Berliner Moderne, die seit 2008 zum UNESCO-Weltkulturerbe gehören.

The White City in Reinickendorf (1929–31) is one of the six modernist Siedlungen in Berlin awarded UNESCO world heritage status in 2008.

Bauens mit nach modernen Vorstellungen gestalteten, angemessene großen Wohnflächen und Zugang zur Natur.

Die Ära der Siedlungen im Stil der klassischen Moderne endete 1933 mit der Machtübernahme der Nationalsozialisten. Viele richtungsweisende Architekten, darunter Taut, Gropius und Wagner, verließen Deutschland. Wer blieb, hatte Mühe, unter diesem Regime, das modernen architektonischen Formen und Ideen aktiv entgegenwirkte, Arbeit zu finden. Ab Mitte der Dreißigerjahre gab es nur noch eine Handvoll neuer Wohnungsbauprojekte, und fast alle städtebaulichen Ressourcen wurden Albert Speers Plan unterstellt, die Stadt zur „Reichshauptstadt Germania" umzugestalten, die um zwei monumentale Straßen – eine Nord-Süd- und eine Ost-West-Achse – herum errichtet werden sollte. Glücklicherweise konnte dieser Plan nicht mehr realisiert werden, bevor alle nicht unbedingt notwendigen Bauprojekte kriegsbedingt eingestellt wurden.

The era of modernist housing estates in Berlin came to an end in 1933 when the National Socialists came to power. Many of the key architects, including Taut, Gropius and Wagner, fled the country, and those who remained struggled to find work in a regime actively opposed to modernist forms and ideas. From the mid-1930s only a handful of new residential projects were undertaken, and most of Berlin's architectural resources were devoted to Albert Speer's plan to transform the city into a world capital structured around two axial roads of monumental scale, a plan that was mercifully still unrealised when the war brought a halt to all non-essential construction.

National Socialism may have stifled modernist approaches to urbanism in Germany, but in the rest of Europe new ideas for urban spaces which sought to break from the industrial cities of the nineteenth century continued to evolve.

In Deutschland hatte der Nationalsozialismus allen modernen Ansätzen urbaner Gestaltung ein Ende gesetzt. In anderen europäischen Ländern entwickelten sich die neuen Vorstellungen von Städtebau, die sich von der Industriestadt des 19. Jahrhunderts abwandten, dagegen kontinuierlich weiter. Le Corbusiers berüchtigter Plan Voisin, nach dem ganz Paris abgerissen und durch Hochhäuserblocks in einem landschaftlich gestalteten Park ersetzt werden sollte, löste bei seiner Veröffentlichung 1925 Entrüstung aus. Doch die Idee, Gewerbe- und Wohnflächen in von Naturlandschaften umgebenen Baueinheiten zu konzentrieren – wie sie 1933 in der Charta von Athen niedergelegt wurde –, sollte noch nach dem Zweiten Weltkrieg bei vielen mit dem Wiederaufbau betrauten Stadtplanern als Ideal gelten.

URBANE VISIONEN DER NACHKRIEGSZEIT

NACH DEM ZWEITEN WELTKRIEG lag Berlin in Schutt und Asche: Schätzungen zufolge war etwa ein Drittel der Stadt zerstört, in manchen Vierteln lag sogar mehr als die Hälfte der Gebäude in Trümmern oder war so stark beschädigt, dass sie abgerissen werden musste. 1945 wurde die Stadt in vier Sektoren aufgeteilt. Drei unterstanden den Westalliierten (USA, Großbritannien, Frankreich), der vierte war unter sowjetischer Kontrolle. Trotz der Spannungen zwischen den Westmächten und der Sowjetunion und einer generellen Unsicherheit darüber, welche Rolle Berlin künftig auf der politischen Landkarte spielen sollte, waren sich alle Seiten darin einig, dass die Stadt schnell ein umfassendes Programm für ihren Wiederaufbau brauchte.

Keine Einigkeit herrschte unter den Besatzungsmächten allerdings darüber, wie dieser Wiederaufbau genau aussehen sollte. Dabei wurden die ideologischen Grabenkämpfe aber nicht nur zwischen Ost- und Westmächten, sondern auch zwischen modernen und traditionellen, idealistischen und pragmatischen Architekten und Stadtplanern ausgefochten. 1946 präsentierte eine Gruppe um Hans Scharoun den sogenannten Kollektivplan, nach dem die Stadt als eine Matrix kleinerer, durch Schnellstraßen voneinander abgetrennter „Wohnzellen" völlig neu gebaut werden sollte. Dieser im Geiste von Le Corbusiers' Ablehnung traditioneller urbaner Hierarchien entstandene Plan wurde in vielerlei Hinsicht

Le Corbusier's notorious Plan Voisin, which proposed that Paris be levelled and replaced with a series of high-rise blocks set within landscaped parkland, was met with outrage when it first appeared in 1925; yet the idea of concentrating commercial and residential space into high-density units surrounded by nature – as preserved in the Athens Charter of 1933 – would come to be held as an urban ideal by many of the post-war planners tasked with rebuilding the cities of Europe.

POST-WAR URBAN VISIONS

THE WAR HAD LEFT BERLIN in ruins: it is estimated that the city lost roughly a third of its buildings, and in some neighbourhoods more than half the buildings had been either completely destroyed or damaged beyond repair. In 1945 the city was divided into four sectors, three under the control of Allied forces (French, British and American) and a fourth under Soviet control. Despite the tensions between Eastern and Western powers and a general uncertainty about the role Berlin would play in the political geography of the future, all sides could agree on the necessity of a quick and comprehensive rebuilding programme.

Yet among Berlin's civic authorities there was a lack of consensus on the direction this planning should take. The lines of ideological battle were not simply between East and West, but also between various factions of modernists, traditionalists, pragmatists and idealists on both sides. In 1946, a group of architects and planners led by Hans Scharoun presented their "Kollektivplan", which proposed that the city be constructed anew as a matrix of smaller residential "cells" divided by motorways. The plan, which owed a debt to Le Corbusier in its rejection of traditional urban hierarchy, was criticised from all sides: for its idealism and impracticality, for its implied socialism, and for its insensitivity to the buildings and infrastructure that had survived. Other plans that respected the pre-war street layout, such as Karl Bonatz's plan of 1948, were equally criticised for their willing acceptance of outmoded urban forms.

It was only after the establishment of the German Democratic Republic in 1949 that planning in East and West

kritisiert: Für seinen Idealismus und seine Undurchführbarkeit ebenso wie für seine sozialistische Anmutung und für seine fehlende Sensibilität gegenüber noch erhaltenen Bauten und Infrastrukturen der Vorkriegszeit. Andere Pläne, wie der 1948 von Karl Bonatz erstellte, die den Stadtgrundriss des Vorkriegsberlins respektierten, wurden ebenso scharf kritisiert, weil sie veraltete Formen des Städtebaus weitertradierten.

Nach der Gründung der Deutschen Demokratischen Republik 1949 wurde die Städteplanung in Ost und West verstärkt von politischen Überlegungen bestimmt. Trotz der Tatsache, dass der von der Sowjetunion kontrollierte Sektor mittlerweile Hauptstadt der neu gegründeten DDR geworden war, wurde Berlin in Bezug auf die Stadtplanung von beiden Seiten immer noch als eine Einheit behandelt. Die Alliierten erkannten Ostberlin nicht als Hauptstadt an, und auf Seiten der DDR ging man davon aus, dass es nur eine Frage der

began to evolve along more strictly political lines. Although the Soviet-controlled Eastern sector had been claimed as the capital of the newly formed state, Berlin was still treated as a single urban entity by planners on both sides. The Allies did not officially recognise East Berlin as a legitimate capital, while East Germany imagined it was only a matter of time before they would be able to lay claim to the entire city. For much of the 1950s urban planning became one of the tools by which each side attempted to assert their dominance over the contested city.

The opening move came in 1951 with the construction of Stalinallee (pp. 27–33), a monumental boulevard in the heavily decorated socialist neoclassical style which had developed in Moscow under Stalin. The imperialist rhetoric of the avenue – and perhaps its uncomfortable reminders of Speer's axial roads – almost certainly helped to shape the

Der Block E Nord (Hanns Hopp, 1952) ist ein typisches Beispiel für den sozialistischen Neoklassizismus der ersten Bauphase der Stalinallee.

Block E Nord (Hanns Hopp, 1952) is typical of the socialist neoclassical style which defined the first phase of Stalinallee.

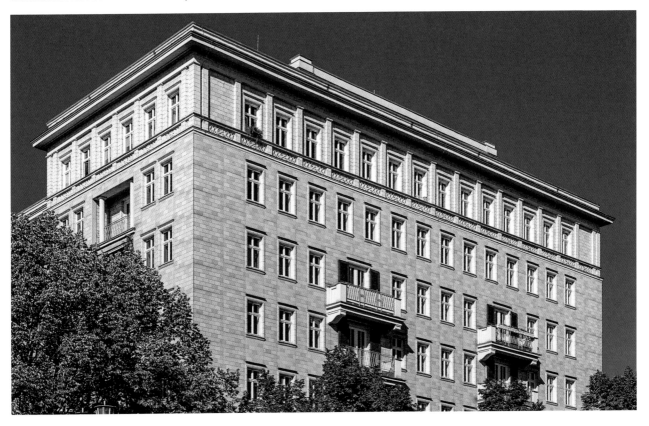

Zeit sein würde, bis man die gesamte Stadt für sich beanspruchen konnte. Während eines Großteils der Fünfzigerjahre versuchten beide Seiten ihren Machtanspruch in Berlin auch mit stadtplanerischen Mitteln zu behaupten.

Der erste Schachzug in diesem Machtspiel war 1951 der Bau der Stalinallee (S. 27–33), eines monumentalen Boulevards im verschwenderisch geschmückten, unter Stalin in Moskau entstanden neoklassizistischen Zuckerbäckerstil. Die imperialistische Formensprache dieser Prachtstraße – die vielleicht auch unangenehm an Speers Straßenachsen erinnerte – trug sicher zur Politisierung der Interbau 57 bei (S. 157–163). Für diese Westberliner Architekturausstellung im Jahr 1957 waren Architekten eingeladen worden, moderne Wohnbauten für den Wiederaufbau des Hansaviertels zu entwerfen. Die dabei entstandene Architektur – eine Mischung aus Plattenbauten, Hochhäusern und Einfamilienhausgruppen,

political narrative of the Internationale Bauausstellung 1957 (pp. 157–163), an exhibition organised in West Berlin for which architects were invited to contribute modern residential buildings to the reconstruction of the Hansaviertel. The resulting area was an affirmation of modernist urban design principles, an arrangement of slabs, point blocks and a few clusters of single-family houses within a landscaped setting that broke from the street layout of the past.

For the remainder of the decade the rivalry between East and West continued largely on paper. A Western-organised competition was held in 1958 for the redesign of the city centre, more than half of which was under East German control; East Germany forbade its architects from entering, opting instead to organise its own internal competition for an extension of Stalinallee to Alexanderplatz. There were occasional moments of détente: a competition

Die Interbau 57 reagierte mit ihrer Architektur auf den Bau der Stalinallee und versuchte gleichzeitig, neue Wege in der urbanen Gestaltung einzuschlagen.

Interbau 57 was both a response to Stalinallee and an attempt to break from the urban spaces of the past.

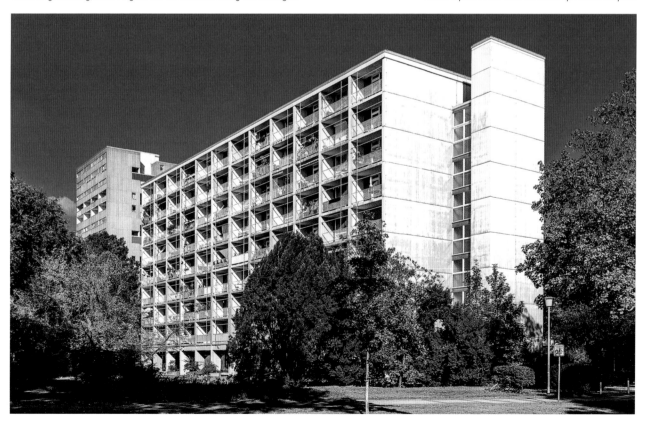

deren Anordnung in einem Landschaftspark keine Rücksicht auf den Straßengrundriss der Vergangenheit nahm – wurde zu einem Bekenntnis zum modernen Städtebau.

Über das restliche Jahrzehnt hinweg wurde zwischen Ost und West ein Papierkrieg geführt: 1958 schrieb man im Westen einen Wettbewerb zur Umgestaltung der Innenstadt aus, von der mehr als die Hälfte zum Staatsgebiet der DDR gehörte. Die DDR verbot ihren Architekten daraufhin die Teilnahme und veranstaltete stattdessen einen eigenen internen Wettbewerb für die Erweiterung der Stalinallee bis zum Alexanderplatz. Zwischendurch gab es aber auch immer wieder Momente der Entspannung: Zu dem Wettbewerb für die neue Wohnsiedlung in Fennpfuhl konnten auch westdeutsche Teilnehmer ihre Projekte einreichen, und es war sogar ein Hamburger Architekt, der den ersten Preis gewann – allerdings gelangte sein Entwurf nie zur Ausführung. Solange Berlin sich im Brennpunkt des Kalten Kriegs befand, sollte ein übergreifendes städtebauliches Gesamtkonzept ein Traum bleiben.

BAUEN IN DER GETEILTEN STADT

DER BAU DER MAUER 1961 setzte allen Hoffnungen auf ein vereintes Berlin ein jähes Ende. Während der nächsten drei Jahrzehnte existierten die beiden Städte mehr oder weniger unabhängig voneinander und ihre urbanen Räume entwickelten sich vor dem Hintergrund sehr unterschiedlicher Ideologien. Dennoch waren viele der West- wie der Ostberliner Architekten und Stadtplaner der ersten Jahrzehnte nach dem Krieg noch im Geiste der Ideen des Neue Bauens ausgebildet worden. Das führte trotz der augenfälligen Unterschiede in den Architekturstilen – manchen davon waren auch anderen Herangehensweisen in der Bautechnik geschuldet – zu Ähnlichkeiten in der Wohnbauplanung in Ost und West.

Das auf der Interbau 57 vorgestellte Stadtmodell prägte den Städtebau in Ost- ebenso wie in Westberlin. Das Märkische Viertel im Westen und Fennpfuhl im Osten sind sich auffallend ähnlich: Beide bestehen aus Ensembles größerer Bauten innerhalb von Freiflächen und einem zentral gelegenen Areal mit Geschäften, Cafés, Schulen und Sporteinrichtungen, was die Viertel zu eigenständigen kleinen Städten macht. Allerdings

for a new residential development in Fennpfuhl was open to Western submissions and the first prize was even awarded to an architect from Hamburg, although his proposal was never realised. But so long as the city remained a central flashpoint of the Cold War, comprehensive plans for a single Berlin remained a distant dream.

BUILDING IN A DIVIDED CITY

THE CONSTRUCTION OF THE BERLIN WALL in 1961 brought a decisive end to any hopes for a unified city. For the next three decades, the two Berlins would lead separate lives and the urban spaces within them would develop according to very different ideological models. Yet many of the architects and planners who helped to shape East and West Berlin in the first post-war decades had received their formal training in an age when ideas from the Neues Bauen (New Building) movement were still dominant. While there were obvious differences in architectural style – some arising from the choice of construction method – there were also undeniable similarities in the treatment of residential space.

The urban model presented at Interbau 57 eventually came to be accepted on both sides of the wall. If one looks at the Märkisches Viertel in the West and Fennpfuhl in the East, the similarities are apparent: both feature ensembles of larger buildings set within open, pedestrian-friendly spaces, and a central area of shops, cafés, schools and sporting facilities that fulfil the social functions of a self-contained town. There are, of course, some differences in chronology. In the West there were no developments on the scale of Märkisches Viertel or Gropiusstadt after the early 1970s, while in the East most of the larger developments – including Fennpfuhl and Marzahn – date from after 1971, and continued to be built along similar lines until reunification.

Advances in construction techniques also played a significant role in shaping the urban spaces of East and West Berlin. Steel-reinforced concrete had been used in buildings since the latter half of the nineteenth century, and its use became more frequent at the beginning of the twentieth century, although it was rarely used for residential purposes. In the Berlin

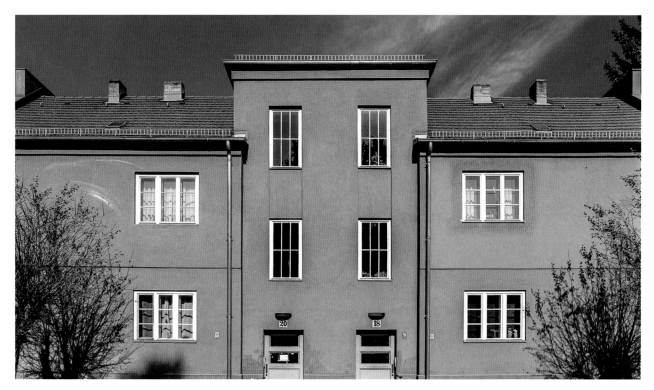

Die Splanemann-Siedlung (Martin Wagner, 1926–1930) war das erste Berliner Wohnbauprojekt, bei dem vorgefertigte Betonplatten zum Einsatz kamen.

The Splanemann Siedlung (Martin Wagner, 1926–30) was the first residential project in Berlin to employ precast concrete panels.

entwickelte sich der Wohnbau im Osten im Lauf der Zeit anders als im Westen. Im Westen wurden nach den frühen Siebzigerjahren keine Wohnsiedlungen von den Ausmaßen des Märkischen Viertels oder der Gropiusstadt mehr in Angriff genommen, während im Osten die meisten der größeren Wohnsiedlungsprojekte – darunter Fennpfuhl und Marzahn – aus den Jahren nach 1971 stammen und noch bis zur Wiedervereinigung an ähnlichen Projekten gebaut wurde.

Bautechnische Fortschritte spielten sowohl in Ost- als auch in Westberlin eine wichtige Rolle bei der Gestaltung urbaner Räume. Stahlbeton war schon seit der zweiten Hälfte des 19. Jahrhunderts in Verwendung und kam zu Beginn des 20. Jahrhunderts immer häufiger zum Einsatz, allerdings nur selten beim Wohnungsbau. Die modernen Berliner Siedlungen der 1920er-Jahre bestanden noch hauptsächlich aus verputztem Mauerwerk. Allerdings gab es ein paar bemerkenswerte Ausnahmen: Otto Salvisbergs Beitrag zur Weißen Stadt in Reinickendorf (S. 12) – ein mehrere Straßen überspannendes

Siedlungen of the 1920s, brick-built structures covered with plaster were still the norm, although there were a few notable exceptions: Otto Salvisberg's street-spanning contribution to the Weiße Stadt in Reinickendorf (p. 12) was constructed with a concrete frame; and precast concrete panels were first put to residential use in the Splanemann-Siedlung (1926–30), a small cluster of two- and three-storey blocks in Friedrichsfelde built under the direction of Martin Wagner.

Although smaller-scale residential projects continued to use masonry construction in the decades following the Second World War, the relative ease and affordability of concrete made it a perfect material for realising the showcase buildings of Interbau 57; during the 1960s concrete became increasingly dominant in the larger residential structures of West Berlin. In East Germany, a state-mandated emphasis on standardising the building process led to the widespread adoption of *Plattenbau* systems, in which large concrete panels were precast and assembled on-site; the residential

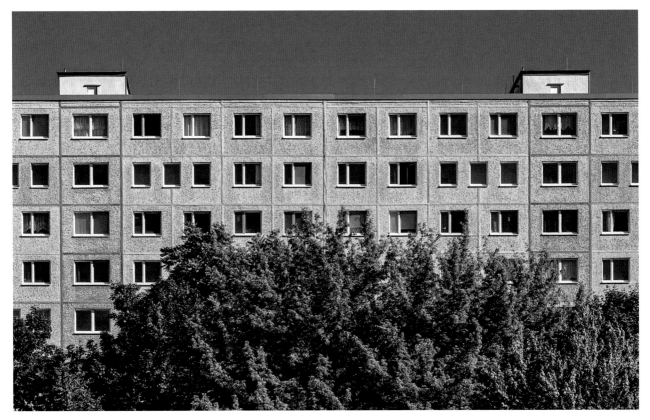

Modulbauweise und sich wiederholende Elemente bestimmten die
Architektur des standardisierten Wohnungsbaus in der DDR.

*In the standardised building practices of the DDR
modularity and repetition became a central design principle.*

Gebäude – wurde in Betonskelettbauweise errichtet. Für den
Wohnbau wurden vorgefertigte Betonplatten erstmals unter
der Leitung von Martin Wagner in der Splanemann-Siedlung
(1926–1930) verwendet, einer Gruppe dreistöckiger Wohn-
häuser in Friedrichsfelde.

Auch wenn kleinere Wohnbauprojekte nach dem Zweiten
Weltkrieg weiterhin in Mauerwerksbauweise errichtet wurden,
war der kostengünstige und einfach zu handhabende Beton
der perfekte Baustoff für die Vorzeigearchitektur der Interbau
57. Während der Sechzigerjahre war Beton in der Archi-
tektur großer Westberliner Wohnanlagen allgegenwärtig.
In der DDR führte die staatlich verordnete Konzentration auf
standardisierte Bauprozesse zu einer weiten Verbreitung der
Plattenbauweise, bei der große vorgegossene Betonplatten vor
Ort zusammengesetzt wurden. Die zwischen 1960 und 1967
errichteten Wohnblocks der Karl-Marx-Allee (S. 36–45) standen

blocks on Karl-Marx-Allee (pp. 36–45), constructed between
1960 and 1967, laid the foundation for a building pro-
gramme that would continue into the 1980s. Large panel
systems were also used frequently in the West – the semicir-
cular Gropiushaus in Gropiusstadt (p. 166) and the "Langer
Jammer" in Märkisches Viertel (p. 192–193) are only two of
the more prominent examples – although concrete poured
on-site was just as common. Nor was *Plattenbau* the only
method employed in the East: from the second half of the
1970s concrete frame construction was used in two of East
Berlin's prominent residential building types.

The amount of housing required in both East and West
necessarily led to individual structures that involved elements
of uniformity, modularity and repetition. Le Corbusier's Unité
d'Habitation in Marseille (1947–52) had been designed
around a modular unit derived from measurements of the

am Beginn eines Wohnungsbauprogramms, das sich bis in die Achtzigerjahre fortsetzen sollte. Die Großtafelbauweise wurde auch im Westen des Öfteren verwendet – das halbrunde Gropiushaus in der Gropiusstadt (S. 166) und der „Lange Jammer" (S. 192–193) im Märkischen Viertel sind zwei bekannte Beispiele von vielen. Es war aber genauso üblich, den Beton vor Ort zu gießen. Ebenso wurden im Osten auch nicht nur Plattenbauten errichtet: Ab der zweiten Hälfte der Siebzigerjahre kamen in Ostberlin zwei Wohnungsbautypen, die Stahlbetonskelettbauweise verwendeten, häufig zum Einsatz.

Dass im Osten wie im Westen viel Wohnraum benötigt wurde, führte zur Anwendung eines Baukastenprinzips. Dadurch wiederholten sich Architekturformen und viele Bauten zeigten ein uniformes Erscheinungsbild. Le Corbusiers Unité d'Habitation in Marseille (1947–1952) war rund um ein Baumodul entwickelt worden und berücksichtigte die Maßrelationen des menschlichen Körpers. Allerdings verbarg Le Corbusier die Modulbauweise seiner größeren Architekturen durch Variationen in der Gestaltung der Außenflächen. Bei vielen der größeren Westberliner Wohnblocks – wenn auch sicher nicht bei allen – unternahm man ähnliche Versuche, ihre repetitive Natur zu verstecken: mit versetzten Balkonen, abgeschrägten Oberflächen oder der Kombination kleinerer, unterschiedlich hoher Einheiten, um mehr Abwechslung in die Gesamtarchitektur zu bringen.

Bei vielen der Ostberliner Plattenbauten wurden Modularität und Wiederholung jedoch zum zentralen Gestaltungsprinzip. Die Fertigteile mit den gleichmäßig verteilten Fenstern erwecken einen Eindruck überwältigender Regelmäßigkeit. Die über das gesamte Gebäude verteilten sichtbaren Fugen zwischen den Platten lassen ein riesiges Raster entstehen, in dem jedes Quadrat eine einzelne Wohneinheit darstellt. Während einige repräsentative Bauten im Westen inzwischen veraltet wirken, erscheinen die gelungensten Ostberliner Plattenbauten aufgrund ihrer ästhetischen Strenge fast zeitlos.

Viele der Gebäude im Westen wurden schon zum Zeitpunkt ihrer Entstehung als unpersönlich und anonym empfunden. Und nach der Wiedervereinigung stand die westliche Architekturauffassung, die sich längst von den städtebaulichen Modellen der Mitte des 20. Jahrhunderts verabschiedet hatte, den ihren standardisierten Charakter kaum verbergenden DDR-Plattenbauten besonders ablehnend gegenüber. Doch in

human body, although Le Corbusier concealed the essential modularity of his larger structure by introducing variations in the pattern of the outer surfaces. Many of the larger residential blocks in West Berlin – although certainly not all of them – made similar attempts to disguise their essentially repetitive nature, often employing offset balconies, angled surfaces or smaller units of different heights fused together to form single multifaceted structures.

Many of the *Plattenbauten* in the East, however, turned modularity and repetition into a central design principle. The panels themselves, with their even distribution of windows, create an impression of overwhelming regularity; and when the visible joints where the panels meet are multiplied to the size of a full building, they create the impression of a vast grid in which each square represents a single unit of human life. If some of the more ostentatious structures in the West have come to look dated, the aesthetic purity of the best Eastern *Plattenbauten* has rendered them almost timeless.

Many of the buildings in the West were criticised at the time of their construction for being impersonal and anonymous; and after reunification, critics in the West who had long since abandoned the urban models of the mid-twentieth century were especially unkind to the Eastern *Plattenbauten*, which had made far fewer attempts to conceal their standardised nature. Yet in the rhythms, textures and details of the post-war residential buildings in both East and West Berlin there is considerable beauty to be found – if one is willing to look.

THE CITY OF TOMORROW

THE WALL CAME DOWN in November of 1989 and a year later the undivided city of Berlin became the capital of a newly unified Germany. Since then the city has worked to scrub away the scars of division, maintaining some memorials to the existence of the Wall but striving towards a seamless urban space.

The residential buildings from the years of division have mostly survived intact. In the first decade of the twenty-first century appreciation for post-war urbanism and large-scale

den Rhythmen, Texturen und Details der Ost- wie der Westberliner Nachkriegswohnbauten lässt sich große Schönheit entdecken – wenn man bereit ist, sich darauf einzulassen.

DIE STADT VON MORGEN

1989 FIEL DIE MAUER und ein Jahr später wurde Gesamt-Berlin zur Hauptstadt des wiedervereinten Deutschlands. Seitdem wird unablässig daran gearbeitet, die Wunden der Teilung verschwinden zu lassen und einen nahtlosen urbanen Raum zu schaffen – und dabei gleichzeitig einige Spuren der Mauer zu erhalten.

Die meisten im geteilten Berlin errichteten Wohnbauten sind immer noch intakt. Im ersten Jahrzehnt des neuen Jahrtausends wusste allerdings kaum jemand die Architektur der Nachkriegszeit und groß dimensionierte Wohnbaukomplexe

housing complexes reached its nadir, and just as the planners of the 1920s wished to clear the cities of their nineteenth-century tenement slums, cities throughout Europe started to remove their concrete slabs and towers from the 1960s and 1970s; countless buildings, from hastily built blocks to modernist masterpieces, have already been demolished. It is perhaps a tribute to the quality of the residential architecture in Berlin that so many of its buildings have escaped this fate.

Of course the buildings we see today bear only a passing resemblance to how they would have appeared when they were built. In both East and West, most buildings have been modernised on the inside and refurbished on the outside. Stripped of their original cladding, and given fresh coats of plaster and paint, the buildings have taken on a new life. While the blocks at the western end of Karl-Marx-Allee have been restored in a way that respects their

Obwohl die meisten Berliner Plattenbauten mittlerweile modernisiert wurden, finden sich manchmal noch alte Reste unter den neuen Fassadenverkleidungen.

While most of Berlin's Plattenbauten have been refurbished, the original cladding sometimes remains hidden beneath the new.

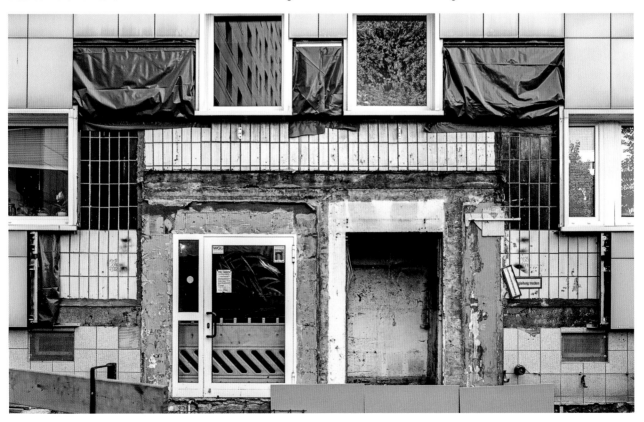

zu schätzen. Und genau wie die Stadtplaner der Zwanziger-
jahre gerne die Mietskasernen des 19. Jahrhunderts aus dem
Berliner Straßenbild getilgt hätten, wurden überall in Europa die
Plattenbauten der Sechziger- und Siebzigerjahre entfernt. Zahl-
lose Gebäude – ob schnell hochgezogene Wohnblocks oder
Meisterwerke der Moderne – wurden mittlerweile abgerissen.
Vielleicht liegt es an der hohen Qualität der Berliner Wohnbau-
architektur, dass ihr dieses Schicksal oft erspart blieb.

Viele dieser Bauten haben mittlerweile kaum noch Ähnlich-
keit mit ihrer ursprünglichen Gestalt. Im Osten wie im Westen
wurde ihr Innenleben modernisiert und ihr Äußeres aufpoliert.
Die Originalverkleidungen wurden entfernt, sie wurden neu
verputzt und gestrichen – und der Architektur so neues Leben
eingehaucht. Die Wohnblocks am Westende der Karl-Marx-
Allee wurden in ihrem originalen Erscheinungsbild erhalten und
restauriert, aber bei vielen anderen Bauten war das nicht der
Fall: der Sunrise Tower (S. 125) in Marzahn ist dafür ein gutes
Beispiel – er bekam eine völlig neue Identität.

Auch die Umgebung der Gebäude ist über die Jahre
gereift: Die Bäume sind gewachsen und so ist die Art von Außen-
bereichen entstanden, die Ebenezer Howard, Martin Wagner
oder Le Corbusier als Grundvoraussetzung für ein gesundes
urbanes Leben ansahen. Ein Spaziergang durch den Spring-
pfuhlpark in Marzahn oder entlang des Grüngürtels, der mitten
durch die Gropiusstadt verläuft, zeigt, wie idyllisch diese kleinen
Städte innerhalb der Großstadt mittlerweile geworden sind.

Die Ende des 20. Jahrhunderts entstandene Voreinge-
nommenheit gegenüber dieser Art des Bauens gehören mehr
und mehr der Vergangenheit an. Gleichzeitig gedeihen diese
Wohnviertel und werden immer attraktiver. Man sollte nie ver-
gessen, dass Berlins hübsche Gässchen mit Kopfsteinpflaster
einst Problemviertel und die Altbauten Mietskasernen waren,
die die Stadtplaner entfernen wollten – und dass genau diese
Bauten die Zeiten überdauert haben und sich schließlich großer
Beliebtheit erfreuten. Genauso mussten die Wohnbauten der
Nachkriegsära eine Zeit fehlender Anerkennung überstehen –
bis eine neue Generation von Berlinern die Ruhe, die Balkone
mit der schönen Aussicht und die umgebende Natur schätzen
lernte. Egal, in welche Richtung sich die Stadtplanung in den
nächsten Jahrzehnten entwickeln wird, die Plattenbauten des
20. Jahrhunderts werden wohl immer ein Teil von Berlin bleiben.

original design, many more buildings – the Sunrise Tower in
Marzahn (p. 125) is an obvious example – have been given
a completely new identity.

The areas surrounding the buildings have also matured
in the intervening years. The trees have grown full and tall,
creating the kind of outdoor spaces that Ebenezer Howard,
Martin Wagner or Le Corbusier would have recognised as a
prerequisite for healthy city life. One need only stroll through
Springpfuhlpark in Marzahn or along the green path that
runs through the centre of Gropiusstadt to realise how idyllic
these towns within the city have already become.

As the biases of the twentieth-century recede into the
past, these communities will only continue to grow more
attractive. One should always remember that Berlin's beauti-
ful gaslit cobbled streets with their rows of pre-war buildings
were once the problem neighbourhoods of *Mietskaserne*
that urban planners wished to remove; and just as those
buildings survived and eventually thrived, so too have the
post-war residential buildings now weathered their period
of vilification; indeed many are now embraced by a new
generation of Berliners who value the relative calm, balcony
views and proximity of natural space. Whatever directions
urban planning may take in the decades to come, it seems
certain that the *Plattenbauten* of the twentieth century will
remain an essential part of Berlin.

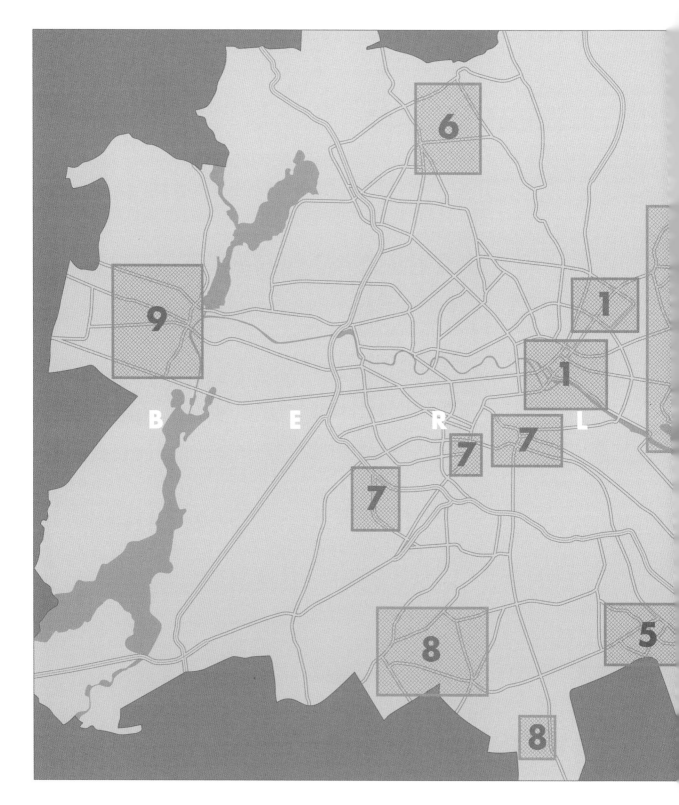

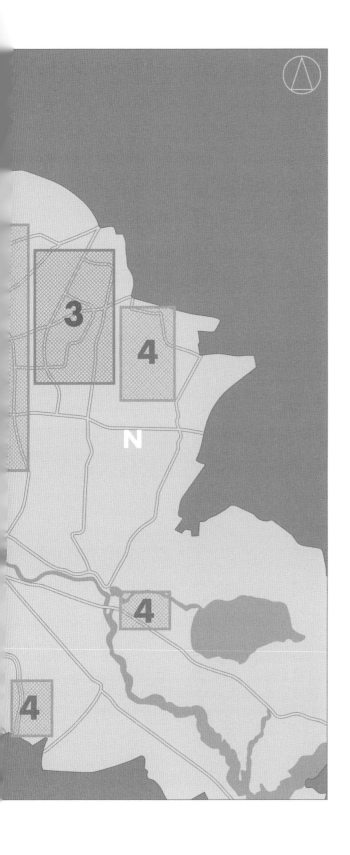

kartenverzeichnis
table of maps

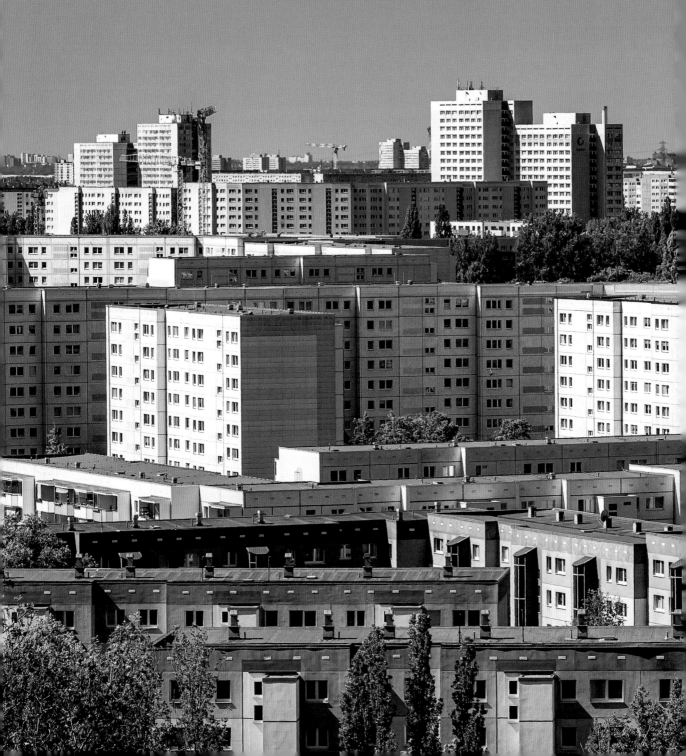

der osten

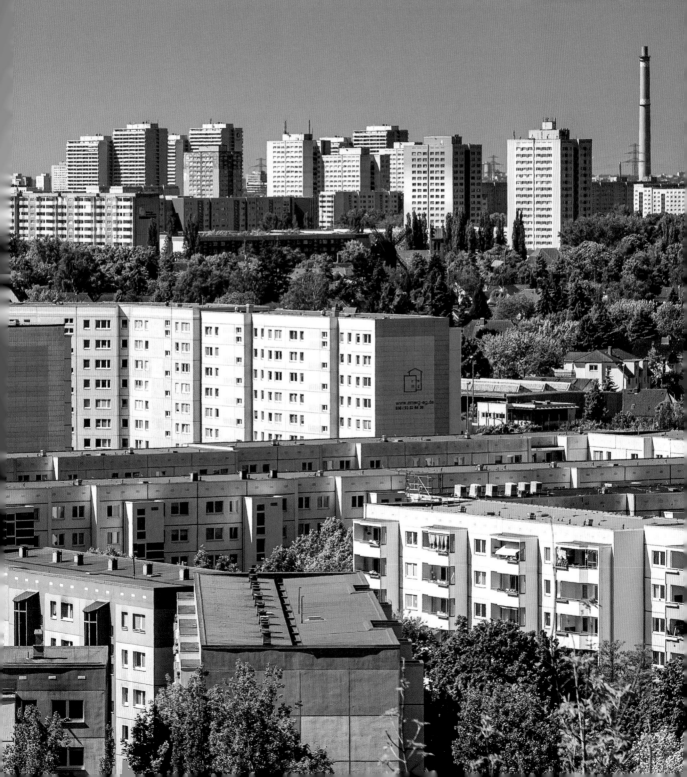

the east

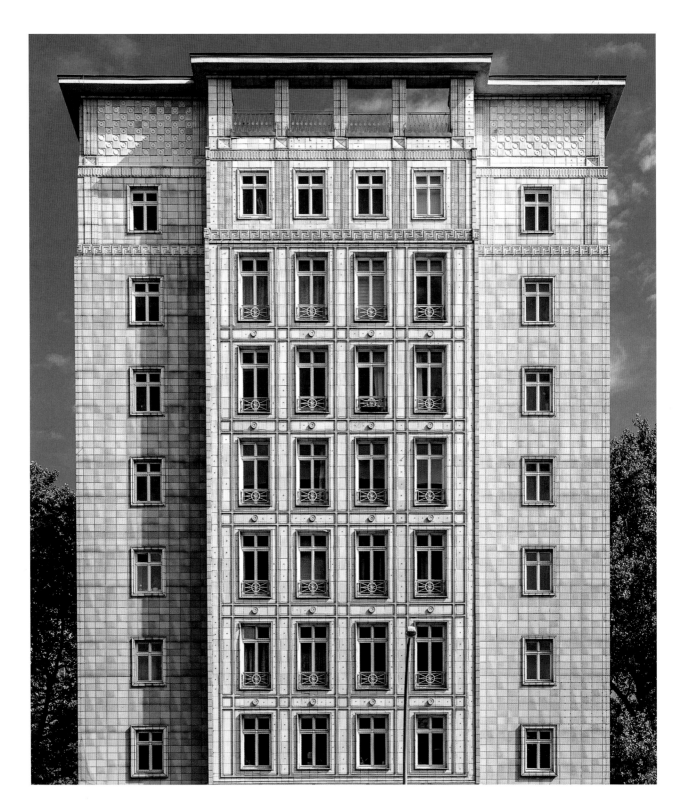

die karl-marx-allee und die anfänge der plattenbau-ära

karl-marx-allee and the dawn of the plattenbau era

IN DEN ERSTEN VIER JAHREN nach dem Zweiten Weltkrieg mussten Berliner Architekten und Stadtplaner sich nicht nur mit den politischen Spannungen zwischen den Alliierten und der Sowjetunion auseinandersetzen, sondern auch mit der ideologischen Kluft zwischen denen, die die alte Stadt wiederaufbauen wollten, und denen, die einen Neuanfang anstrebten. Während dieser Zeit wurde nur eine Handvoll Wiederaufbauprojekte begonnen. Eines davon konzentrierte sich auf die Große Frankfurter Straße, eine Hauptverkehrsader im östlichen Teil der Stadt, wo nur noch wenige Bauten der Vorkriegszeit erhalten geblieben waren. 1948 erstellte ein Ausschuss unter der Leitung von Hans Scharoun einen ersten Bauplan für das Gebiet, der im Wesentlichen eine überarbeitete Version der im Stil der klassischen Moderne errichteten Siedlungen der Vorkriegszeit vorsah: einen Wohnkomplex mit niedrigen Plattenbauten und Einfamilienhausgruppen in einer unbebauten, begrünten Umgebung. Der Plan wurde genehmigt, und 1949 begannen die Bauarbeiten.

Die Gründung der Deutschen Demokratischen Republik noch im selben Jahr hatte entscheidenden Einfluss auf die Planung des Wiederaufbaus. Unter dem neuen Regime entstand ein erheblicher Druck, Berlin – oder zumindest den Osten der Stadt – in eine dieses neuen sozialistischen Staates würdige Hauptstadt zu verwandeln. Die Große Frankfurter Straße, die in Stalinallee umbenannt wurde, sollte dafür zu einem Meisterstück urbaner Prachtentfaltung gemacht werden. Scharouns bescheidene Pläne für ihre Neugestaltung wurden auf Eis gelegt. Stattdessen wurde 1950 eine Gruppe

IN THE FIRST FOUR YEARS after the war, architects and planners in Berlin were forced to navigate not only the political tensions between Allied and Soviet powers but also the ideological gulf between those who wished to rebuild the old city and those who wished to start anew. Nonetheless, a handful of reconstruction projects were instigated. One of these was focused on Große Frankfurter Straße, a major thoroughfare in the Eastern sector with few surviving pre-war buildings. An initial plan for the area, drawn in 1948 by a committee under the direction of Hans Scharoun, envisaged what was essentially an updated form of the pre-war *Siedlung*, a residential unit with low slabs and clusters of single-family homes in an open landscaped setting. The plan was approved and, in 1949, construction started on the first group of buildings.

The foundation of the German Democratic Republic later that same year brought decisive changes in the direction of urban planning. With the new regime came considerable pressure to transform Berlin – or, at the very least, its Eastern sector – into a capital city worthy of a new socialist state, and Große Frankfurter Straße was selected for the first major work of urban glorification; its name was changed to Stalinallee, and Scharoun's modest redevelopment plans were shelved. Instead, in 1950 a group of prominent East German architects and planners were sent on a research visit to Moscow, where they came into contact with the socialist neoclassical style that had flourished under Stalin. When they returned, a new design was submitted by Egon

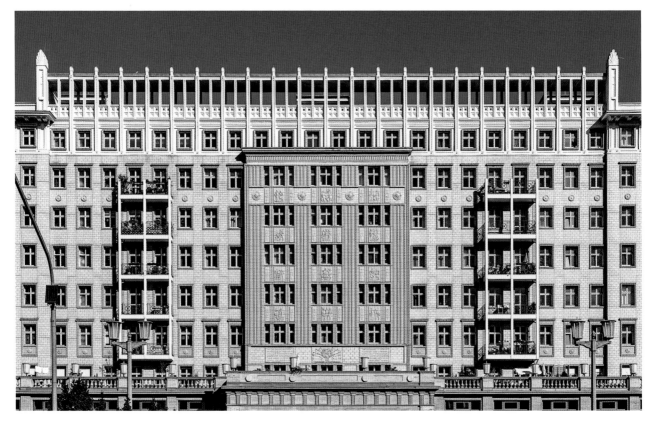

Karl-Marx-Allee 71–91 (Block C Nord)
Richard Paulick, 1952

prominenter ostdeutscher Architekten und Stadtplaner nach Moskau geschickt, wo sie den unter Stalin aufblühenden sozialistischen Neoklassizismus kennenlernten. Nach ihrer Rückkehr legte Egon Hartmann einen neuen Entwurf vor, der einen Prachtboulevard mit langen, hohen Baublöcken vorsah, die von der ursprünglichen Baufluchtlinie zurückgesetzt waren, um noch größer und imposanter zu erscheinen.

Jeder Gebäudeblock wurde von einem anderen Architekten entworfen, aber alle Beteiligten wurden ermutigt, sich an der gemeinsamen Formensprache der neoklassizistischen Monumentalität zu orientieren: Die daraus resultierende Architektur mit Säulen und Gebälk sowie dekorativen Fliesen mit landwirtschaftlichen Motiven weist reduzierte moderne Formen geradezu trotzig zurück. Doch viele der beteiligten Architekten waren im Geiste ebendieser Moderne ausgebildet worden, daher verbarg sich hinter dem von Staatsseite diktierten Stil ein bemerkenswert

Hartmann which reimagined the street as a grand boulevard lined with long, tall blocks, set back from the original building line to create an impression of imposing scale.

The design of each block was entrusted to a different architect, but all were encouraged to draw on a common language of neoclassical monumentality: the resulting structures, which featured columns and entablatures as well as decorative tiling with agricultural motifs, were almost defiant in their rejection of pared-down modernist forms. Yet many of the architects had received their training at a time when modernist ideas were prevalent, and concealed beneath the state-sanctioned style was a remarkably progressive approach to post-war housing: both the arrangement of the flats – many of which extended through the width of the building to allow for air flow – and the integration of social, commercial and residential space within a single unit had

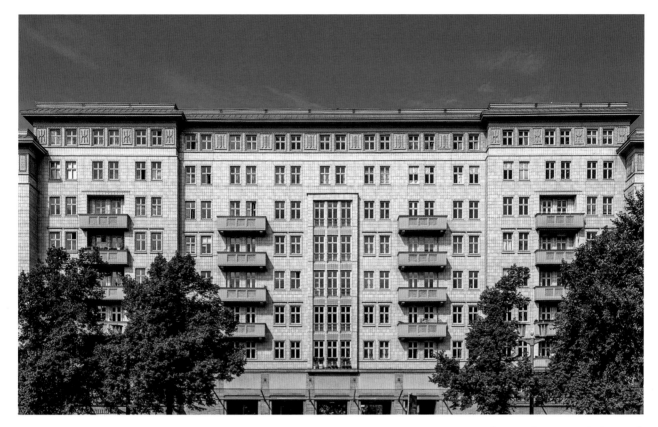

fortschrittlicher Ansatz für den Wohnungsbau der Nachkriegs-zeit: Sowohl die Anordnung der Wohnungen – von denen sich viele aus Gründen der Luftzirkulation über die gesamte Breite des Gebäudes erstreckten – als auch die Einbindung von Gemeinschaftseinrichtungen, Gewerbe- und Wohnflächen in eine einzige Baueinheit wiesen Parallelen zu Le Corbusiers Unité d'Habitation in Marseille auf, die damals noch im Bau war.

Die Stalinallee beeindruckte nicht nur durch ihre Größe und ihren Baustil, sondern auch durch die Geschwindigkeit, in der sie errichtet wurde: Die ersten Gebäude wurden nur 18 Monate nach Baubeginn fertiggestellt, eine Leistung, die im Westen nicht unbemerkt blieb. Dort wurde gerade die Interbau 57, eine inter-nationale Architekturausstellung anlässlich des Wiederaufbaus des zerstörten Hansaviertels nördlich des Tiergartens, geplant (S. 157–163). Doch die dekorativen Ansprüche des sozialis-tischen Neoklassizismus machten ihn zu einem ungeeigneten

direct parallels in Le Corbusier's Unité d'Habitation, then still under construction in Marseille.

Stalinallee was impressive not merely by virtue of its scale and style, but also the speed at which it was con-structed: the first buildings were finished a mere eighteen months after construction had started, an achievement which did not go unnoticed in the West, where plans were underway for an international exhibition centred on rebuild-ing the destroyed Hansaviertel north of the Tiergarten (pp. 157–163). Yet the decorative demands of socialist classi-cism made it an impractical model for large-scale residential construction, and when Stalin died in 1953 the style disap-peared completely from the Eastern Bloc.

It was the second phase of Stalinallee, which extended the avenue west from Strausberger Platz to Alexanderplatz, that laid the foundation for the future of residential

Modell für den groß angelegten Wohnungsbau. Mit dem Tod Stalins 1953 verschwand auch dieser Baustil.

Die zweite Bauphase der Stalinallee, die die Straße vom Strausberger Platz bis zum Alexanderplatz nach Westen verlängerte, legte den Grundstein für die zukünftige Wohnbebauung Ostberlins. Der Entwurf von Werner Dutschke aus dem Jahr 1959 gab die Idee des axialen Boulevards zwar nicht auf, zeigte aber in der Behandlung des Stadtraums nördlich und südlich des Boulevards den Einfluss der Interbau 57 in Form von Gebäudeensembles, die in größere Freiflächen eingebettet waren. Auch die Zusammenfassung von Gewerbe- und Wohnflächen der ersten Bauphase wurde stillschweigend zu den Akten gelegt: In diesem Bauabschnitt waren zwar Restaurants, Geschäfte und ein Kino vorgesehen, doch wurden diese Einrichtungen nun entlang der Hauptallee, räumlich getrennt von den Wohnbauten errichtet.

development in East Berlin. Although Werner Dutschke's 1959 plan did not abandon the idea of the axial boulevard, its treatment of the urban spaces to the north and south of the boulevard displayed the influence of Interbau in its ensembles of buildings set within larger areas of open space. The integration of commercial and residential space found in the first phase was also quietly abandoned: although the new phase had restaurants, shops and a cinema, they were concentrated along the main avenue and kept separate from the purely residential structures.

The style of the buildings in the second phase was also considerably different from the "worker's palaces" of the first, although the new utilitarian slabs owed as much to state policy as architectural vision. In 1955 East Germany had declared it a matter of priority to rationalise and systematise the building process in order to increase efficiency and save money;

Karl-Marx-Allee, 19–25
QP 64 (*Josef Kaiser + Klaus Deutschmann, 1966–67*)

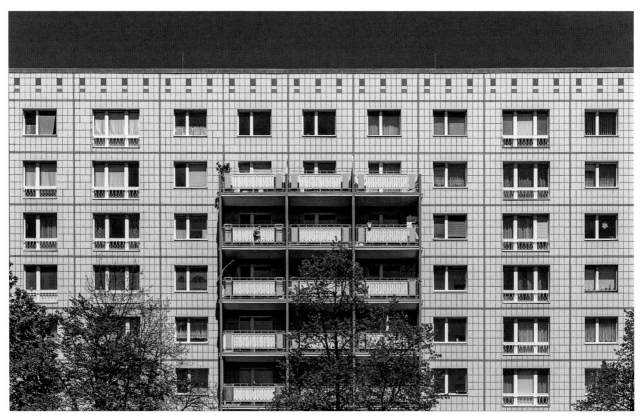

Auch der Baustil der zweiten Bauphase unterschied sich erheblich von den „Arbeiterpalästen" der ersten, wenngleich die neuen zweckmäßigen Plattenbauten ebenso sehr der Politik wie bestimmten Architekturkonzepten geschuldet waren. Die DDR hatte 1955 die Rationalisierung und Systematisierung des Bauwesens zur Priorität erklärt, um die Effizienz zu steigern und Geld zu sparen. Dazu gehörten nicht nur Verfahren, mit denen die Grundelemente in Massenproduktion hergestellt werden konnten, sondern auch standardisierte, reproduzierbare Gebäudetypen. Den von Josef Kaiser und Klaus Deutschmann entworfenen zehnstöckigen Plattenbauten für die Stalinallee – die bald in Karl-Marx-Allee umbenannt werden sollte – lag ein Plattenbausystem zugrunde, bei dem vorgefertigte Betonplatten mithilfe eines Krans zu einem größeren Bauwerk zusammengefügt werden konnten. Diese Platten konnten nachträglich mit Keramikfliesen verblendet werden – in vielen Fällen wurden die Fliesen aber auch direkt während der Herstellung auf die Betonplatte aufgebracht, was einen weiteren Schritt im Bauprozess einsparte.

Die Gebäude an der Karl-Marx-Allee waren zwar nicht die ersten Plattenbauten Berlins (S. 17), aber sie waren die ersten in dieser Bauweise errichteten und als replizierbarer Typus konzipierten Wohnbauten. Diese sogenannte QP-Serie, deren Abkürzung für „Quertafelbauweise Plattenbau" steht, war Mitte der Sechzigerjahre weit verbreitet und wurde in überarbeiteter Form bis Anfang der Achtzigerjahre eingesetzt. Bald folgten weitere Typen: Der WHH 17 (ein Wohnhochhaus mit 17 Stockwerken) wurde ebenfalls von Josef Kaiser für das Areal um die Karl-Marx-Allee entworfen, erwies sich jedoch als weniger beliebt als der WHH GT 18, ein Hochhaus, das die Skyline vieler Ostberliner Stadtteile prägen sollte. Es wurden auch andere Plattenbautypen entwickelt, darunter der P2 und der vielseitige WBS 70, der in seinen verschiedenen Varianten zum am häufigsten verwendeten Typus der Stadt wurde. Obwohl einige spätere Bautypen aus den 1970er-Jahren in Stahlbetonskelettbauweise errichtet wurden, blieben die Plattenbauten das Herzstück des Ostberliner Bauprogramms.

Die Arbeiten am zweiten Bauabschnitt der Karl-Marx-Allee dauerten bis 1967, und in dieser Zeit wurden auch einige weitere Wohnbauprojekte initiiert. Während der ersten Bauphasen des Hans-Loch-Viertels in Friedrichsfelde und

this involved not only adopting techniques in which the basic materials could be mass produced but also designing standardised building types that could be replicated throughout the city. The ten-storey slabs designed by Josef Kaiser and Klaus Deutschmann for Stalinallee – soon to be renamed Karl-Marx-Allee – employed a *Plattenbau* system by which precast concrete panels were assembled into a larger structure with the aid of a crane; the raw concrete of the panels could then be covered with ceramic tiles or, in many cases, ceramic tiles could be added directly during the manufacture of the panel, saving yet another step in the construction process.

Although the buildings on Karl-Marx-Allee were not the first in Berlin to use precast panels (see Introduction, p. 17), they were the first residential *Plattenbauten* designed as a type to be replicated; the QP series – the abbreviation refers to their cross-wall (*Querwandbau*) construction – was widely adopted in the mid-1960s and, in revised forms, continued to be built into the early 1980s. It was soon followed by other types: the WHH 17 (a high-rise, or *Wohnhochhaus*, of seventeen storeys) was also designed by Josef Kaiser as part of the urban area surrounding Karl-Marx-Allee, although it proved less popular than the WHH GT 18, a point block that would define the skyline of many East Berlin neighbourhoods. Other *Plattenbau* slab types were also developed, including the P2 and the versatile WBS 70, which, in its various guises, would become the most commonly built type in the city. While some later types from the 1970s used concrete frame construction, *Plattenbauten* remained at the heart of East Berlin's building programme.

Work on the second phase of Karl-Marx-Allee continued until 1967, and during that time a handful of other residential projects were started. The initial phases of the Hans-Loch-Viertel in Friedrichsfelde and the Heinrich-Heine-Viertel in Mitte – both from the early 1960s – consisted mostly of low-rise slab types built using traditional methods, although these were soon supplemented with larger *Plattenbauten*. Throughout much of the 1960s, however, East Berlin remained focused on transforming its centre into a capital city, and with a few exceptions – notably Fischerinsel (pp. 52–55) and the housing complex at Leninplatz (pp. 62–65) – residential construction occurred on a fairly modest scale.

Karl-Marx-Allee, 47–51
QP 62 *(Josef Kaiser + Klaus Deutschmann, 1964–65)*

des Heinrich-Heine-Viertels in Mitte – beide aus den frühen Sechzigerjahren – wurden überwiegend niedrige Plattenbauten in traditioneller Bauweise errichtet, die jedoch bald durch größere Plattenbauten ergänzt wurden. Hauptsächlich konzentrierte man sich in der 1960er-Jahren in Ostberlin aber weiterhin auf die Umgestaltung zur Hauptstadt, weswegen der Wohnungsbau mit einigen Ausnahmen – vor allem auf der Fischerinsel (S. 52–55) und bei der Wohnanlage am Leninplatz (heute Platz der Vereinten Nationen, S. 62–65) – in einem eher bescheidenen Umfang stattfand.

Erst ab 1971, als Erich Honecker Walter Ulbricht als Ersten Sekretär des Zentralkomitees der SED ablöste, widmete sich der Staat einem umfassenden Wohnungsbauprogramm. Ein Jahr später begannen die Arbeiten an einem innerstädtischen Wohn- und Geschäftskomplex an der Leipziger Straße (S. 46–51) sowie am Wohngebiet am Fennpfuhl (S. 94–103) nordöstlich der

It was in 1971, when Erich Honecker replaced Walter Ulbricht as first secretary of East Germany, that the state devoted its attention to a comprehensive housing programme. A year later work began on the city-centre residential and commercial complex on Leipziger Straße (pp. 46–51), as well as Fennpfuhl (pp. 94–103), a residential district to the north-east of the Ringbahn that would rival West Berlin's recently completed Märkisches Viertel (pp. 184–193) in scale. Other residential areas from the previous decade also received significant expansions, and in 1973 the first plans were drafted for an even more ambitious residential project, the construction of a completely new urban district in the north-east of the city, later named for the old village of Marzahn (pp. 114–143).

Most of these new neighbourhoods continued to employ an urban model that placed ensembles of large buildings

Ringbahn, das größenmäßig an das gerade fertiggestellte Märkische Viertel (S. 184–193) in Westberlin heranreichte. Andere Wohngebiete aus dem vorangegangenen Jahrzehnt wurden erheblich erweitert, und 1973 die ersten Pläne für ein völlig neues Viertel im Nordosten der Stadt entworfen, das später nach dem alten Dorf Marzahn benannt werden sollte (S. 114–143).

Die meisten dieser neuen Stadtteile folgten weiterhin einem städtebaulichen Modell mit großen, in Grünflächen eingebetteten Gebäudeensembles mit integrierten Gewerbe- und Gemeinschaftsflächen sowie einer guten Anbindung an den öffentlichen Nahverkehr. Im Gegensatz zu einigen ihrer westlichen Pendants waren diese Neubaugebiete keine isolierten Viertel am Stadtrand, sondern eine direkte Fortsetzung des urbanen Raums – und im Vergleich zu den unsanierten Altbauten mit ihren Kohleheizungen und Gemeinschaftstoiletten, wie sie in einigen der älteren Stadtviertel zu finden waren, stellten sie oft eine deutliche Verbesserung der Lebensqualität – und waren deswegen auch wesentlich beliebter als ihre westlichen Gegenstücke. Bis in die späten 1980er-Jahre hinein entstanden immer wieder neue Siedlungen nach ähnlichem Muster, vom kleinen Ernst-Thälmann-Park (S. 66–67) am Prenzlauer Berg bis hin zu den viel größeren Siedlungen Neu-Hohenschönhausen (S. 108–113) und Hellersdorf (S. 146–147). Im Zuge dieser Projekte entwickelten sich auch die Bautechniken weiter, und in den 1980er-Jahren war aus dem Gebäudetyp WBS 70 ein ganzer Katalog standardisierter Modelle entstanden, die sich für die Nachverdichtung (S. 57) ebenso eigneten wie für Neubaugebiete am Stadtrand.

Seit der Wiedervereinigung hat Berlin versucht, die Spuren der sozialistischen Vergangenheit zu tilgen: Viele Straßen, die nach Revolutionshelden und ostdeutschen Politikern benannt waren, tragen wieder ihre Vorkriegsnamen, und Gebäude der DDR-Zeit wurden abgerissen, darunter der Palast der Republik. Die Plattenbausiedlungen blieben jedoch erhalten. Teile von Marzahn und Fennpfuhl gelten heute als gelungene Beispiele für den Städtebau der Nachkriegszeit, und auch wenn die Gebäude im wiedervereinigten Berlin zunächst als unattraktiv galten, haben sie sich als langlebig erwiesen. Stattdessen hat man die Bauten durch beständige Sanierungen und Modernisierungen für die Bedürfnisse des 21. Jahrhunderts hergerichtet – ein Beweis für ihre zeitlose Eleganz und Anpassungsfähigkeit.

within open landscaped areas; they were, for the most part, accompanied by social and commercial facilities, and remained well connected to the city centre via the S-Bahn or the tram network. Unlike some of their counterparts in the West, these communities were not isolated areas at the edge of the city, but a direct continuation of the urban space; and compared to the unrefurbished Altbauten in some of the older neighbourhoods, with their coal heating and shared lavatories, the new communities often represented a significant improvement in living conditions. For these reasons, the urban model of the large residential area did not fall from favour as it did in the West. Indeed, new developments continued along similar lines into the late 1980s, ranging from the small enclave of Ernst-Thälmann-Park in Prenzlauer Berg (pp. 66–67) to the much larger communities of Neu-Hohenschönhausen (pp. 108–113) and Hellersdorf (pp. 146–147). Along with these new areas, building practices and construction techniques continued to be developed, and by the 1980s the WBS 70 system had evolved from a distinct building type into something closer to a catalogue of standardised building materials which could be adapted to city centre infill projects (see. p. 57) just as easily as new residential areas at the edges of town.

Since reunification, Berlin has attempted to downplay the socialist past of the former East: a number of streets named for revolutionary heroes and East German political figures have reverted to their pre-war names, and several prominent buildings from the DDR era – including the Palast der Republik – have been demolished. The districts of residential Plattenbauten, however, have survived. Parts of Marzahn and Fennpfuhl stand today as highly successful examples of post-war urban design; and if the buildings themselves were initially dismissed as unattractive in the newly unified Berlin, they proved so durable that it made little sense to tear them down. Instead, an ongoing programme of refurbishment and modernisation has brought these structures into the twenty-first century and, in doing so, has highlighted the elegance and adaptability of their designs.

mitte

1. karl-marx-allee
2. leipziger straße
3. fischerinsel
4. heinrich-heine-viertel

friedrichshain

5. singerstraße —
 straße der pariser kommune
6. platz der vereinten nationen

prenzlauer berg

7. ernst-thälmann-park
8. greifswalder straße

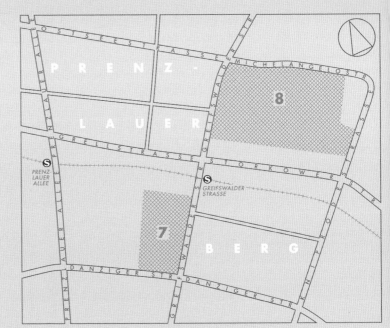

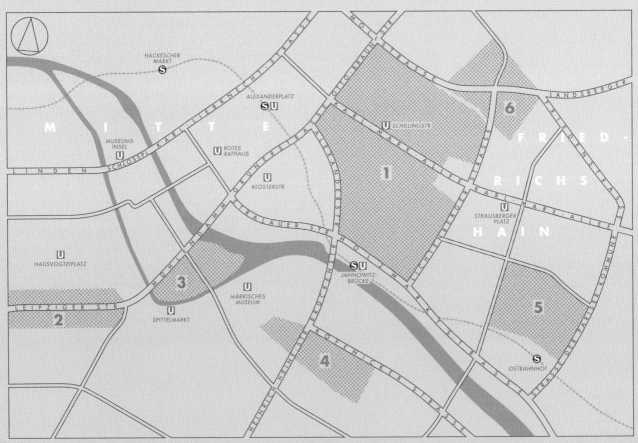

NACH DER AUFTEILUNG der Stadt unter den drei westlichen Siegermächten und der Sowjetunion gehörte das historische Zentrum Berlins mit der Prachtstraße Unter den Linden, der Museumsinsel und des Gendarmenmarktes zum Ostsektor und wurde in den folgenden Jahrzehnten zum Stadtzentrum Ostberlins umgestaltet. Eine Reihe bedeutender Bauwerke aus dem 18. und 19. Jahrhundert wurden restauriert und rund um den Alexanderplatz moderne Regierungsgebäude errichtet.

Unmittelbar östlich des Alexanderplatzes begann man mit dem zweiten Bauabschnitt der Karl-Marx-Allee. Dabei entstand eine der ersten großen Wohnsiedlungen Ostberlins – gleichzeitig die erste, bei der in nennenswertem Umfang und systematisch Plattenbau eingesetzt wurde. Später folgten zwei weitere Wohnsiedlungen im Zentrum: Ende der 1960er-Jahre wurde der teilweise zerstörte Fischerkiez an der Südspitze der Spreeinsel abgerissen, um Platz für eine neue Hochhaussiedlung zu schaffen, und Mitte der 1970er-Jahre folgte ein Gewerbe- und Wohnkomplex an der Leipziger Straße.

Im nördlich von Mitte gelegenen Ortsteil Prenzlauer Berg stehen noch viele Gründerzeitbauten, die nicht nur von den Zerstörungen durch den Zweiten Weltkrieg, sondern auch von den Bauprogrammen der DDR-Zeit relativ unberührt blieben. Bis auf zwei Ausnahmen: der Ernst-Thälmann-Park, der in den 1980er-Jahren auf dem Gelände eines ehemaligen Gaswerks errichtet wurde, und der Mühlenkiez, ein Wohngebiet nördlich der Ringbahn.

Auch im Ortsteil Friedrichshain waren nach dem Zweiten Weltkrieg Altbauviertel erhalten geblieben, dennoch entstanden neue Wohnsiedlungen. Neben dem ersten Bauabschnitt der Karl-Marx-Allee, in dem der sozialistische Neoklassizismus der Stalinzeit seinen ersten und letzten Auftritt in Berlin hatte, wurde hier Ende der 1960er-Jahre ein monumentaler Wohnkomplex zu Ehren Lenins errichtet und in den Siebzigerjahren ein Großteil des Gebiets nördlich des Ostbahnhofs neu bebaut.

AFTER THE DIVISION of the city between Allied and Soviet forces, the historic centre of Berlin – including Unter den Linden, Museum Island and Gendarmenmarkt – found itself located within the Eastern sector. In the course of the following decades it was refashioned into the heart of East Berlin: a number of prominent buildings from the eighteenth and nineteenth centuries were restored, while the area around Alexanderplatz was furnished with modern government buildings.

Immediately to the east of Alexanderplatz was the second phase of Karl-Marx-Allee, which was not only among the first major residential developments in East Berlin but also the first to make widespread use of systematised Plattenbau construction. It was later followed by two other city-centre residential developments: the partially damaged Fischerkiez at the southern tip of the Spreeinsel was cleared away to make room for a new community of high-rise blocks in the late 1960s, and a commercial and residential complex was constructed on Leipziger Straße during the mid-1970s.

Many of the neighbourhoods in Prenzlauer Berg, just north of Mitte, survived with a high number of pre-war buildings still intact, and the area remained relatively untouched by the building programmes of the DDR era. The two exceptions are Ernst-Thälmann-Park, built in the 1980s on the site of a former gasworks, and the Mühlenkiez, a residential area just north of the Ringbahn.

Although Friedrichshain retained some areas with pre-war buildings, it was also the site of several post-war residential developments. In addition to the first phase of Karl-Marx-Allee – in which Stalin-era socialist classicism made its first and last appearance in Berlin – a monumental complex was constructed in honour of Lenin in the late 1960s, and much of the area north of Ostbahnhof received new buildings in the 1970s.

karl-marx-allee 1959–67

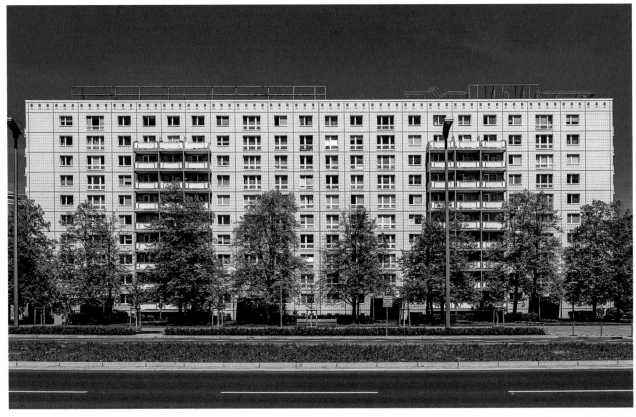

Karl-Marx-Allee 5–11
QP 64, 1966–67

Karl-Marx-Allee 24–30
QP 59, 1960–62

DER ZWEITE BAUABSCHNITT der Karl-Marx-Allee vom Strausberger Platz bis zum Alexanderplatz war sowohl eine Fortsetzung des ersten großen städtebaulichen Projekts der DDR als auch eine Reaktion auf dessen monumentalen Neoklassizismus. Die entlang der Prachtstraße errichteten zehnstöckigen Gebäuderiegel zeugen im Vergleich von einer eher utilitaristischen Vision des sozialistischen Wohnungsbaus. Die verschiedenen Plattenbauten nördlich und südlich der Karl-Marx-Allee wurden dagegen in einer parkähnlichen Umgebung angeordnet, was den Einfluss der Stadtplanung der Moderne widerspiegelt. Sie wurden zum Vorbild für einen Großteil des Ostberliner Wohnungsbaus im folgenden Jahrzehnt.

THE SECOND PHASE of Karl-Marx-Allee, extending from Strausberger Platz to Alexanderplatz, was both a continuation of the DDR's first major urban project and a response to its monumental neoclassicism. The ten-storey slabs that line the boulevard offered a more utilitarian vision of socialist housing, while the surrounding area, with its various slabs arranged within a landscaped setting, reflects the influence of modernist urban planning. The areas to the north and south of the main avenue served as the blueprint for much of East Berlin's residential development in the following decade.

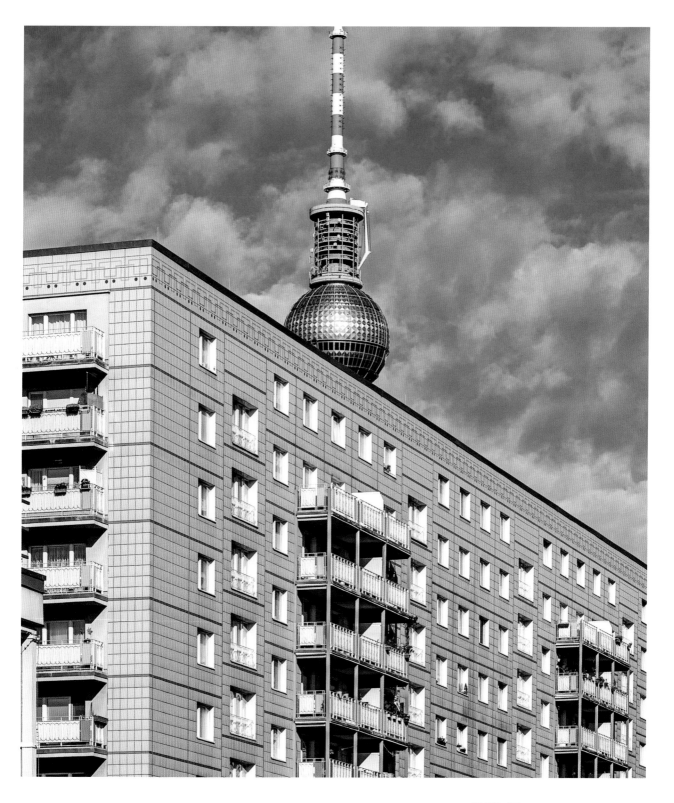

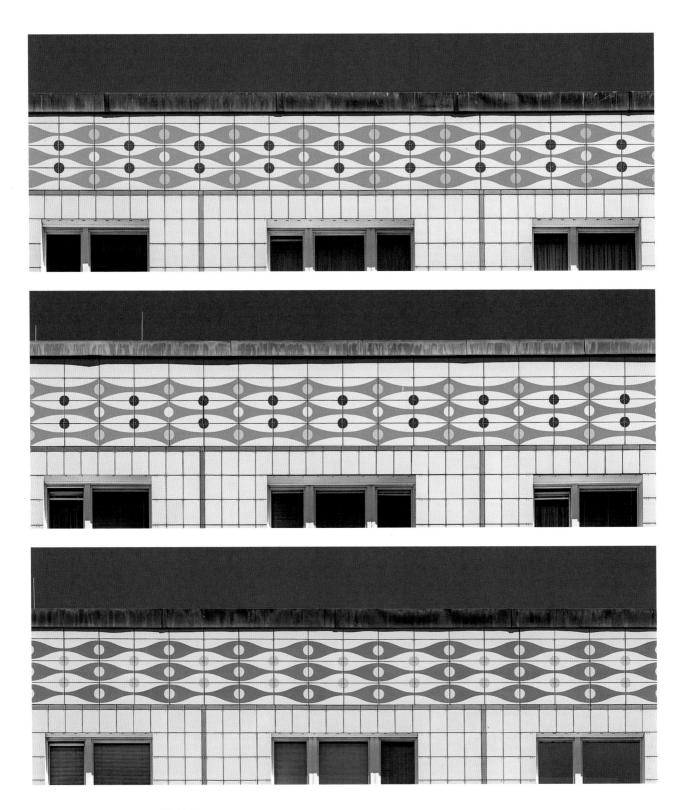

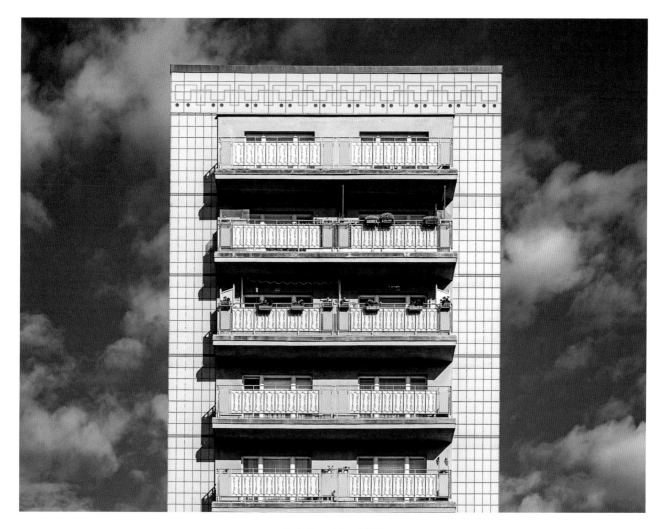

Karl-Marx-Allee 24–30
QP 59, 1960–62

Drei verschiedene Beispiele für Ornamente an
Gebäuden des QP-Typus in der Karl-Marx-Allee

*Three different patterns from
the QP blocks on Karl-Marx-Allee*

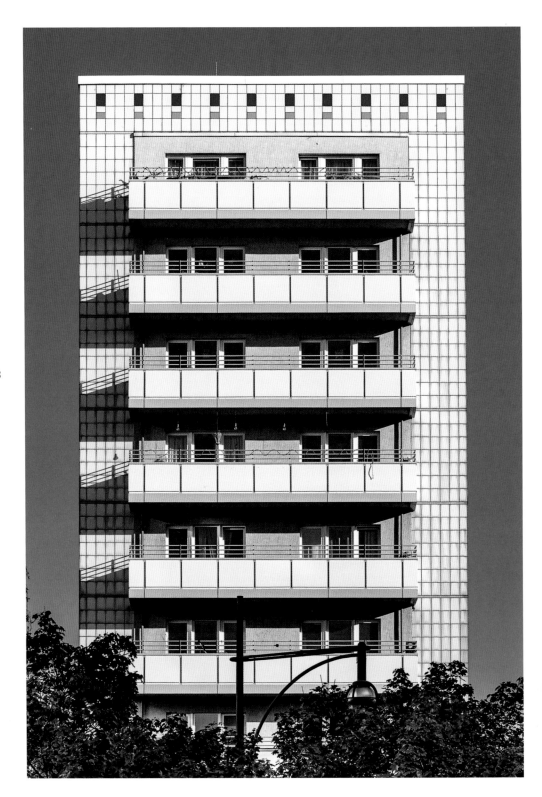

Alexanderstraße 19–23
QP 61, 1961–63

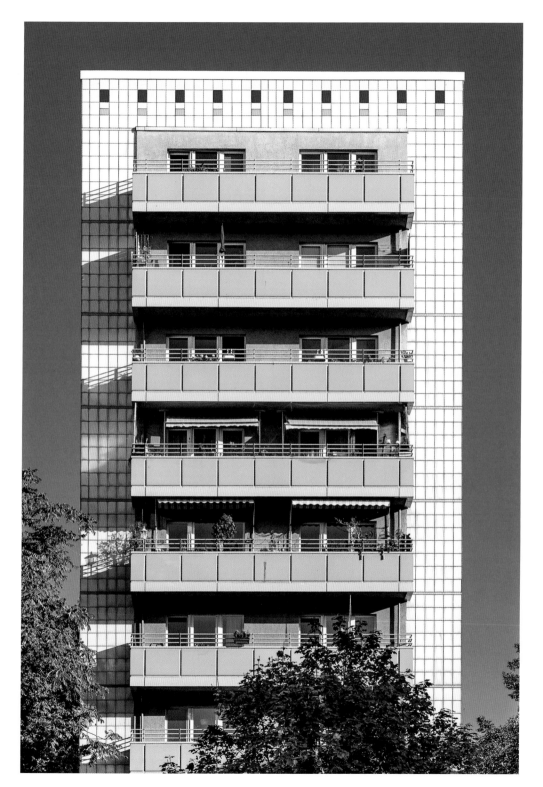

Alexanderstraße 25–29
QP 61, 1961–63

Holzmarktstraße 52–54
QP 71, 1971

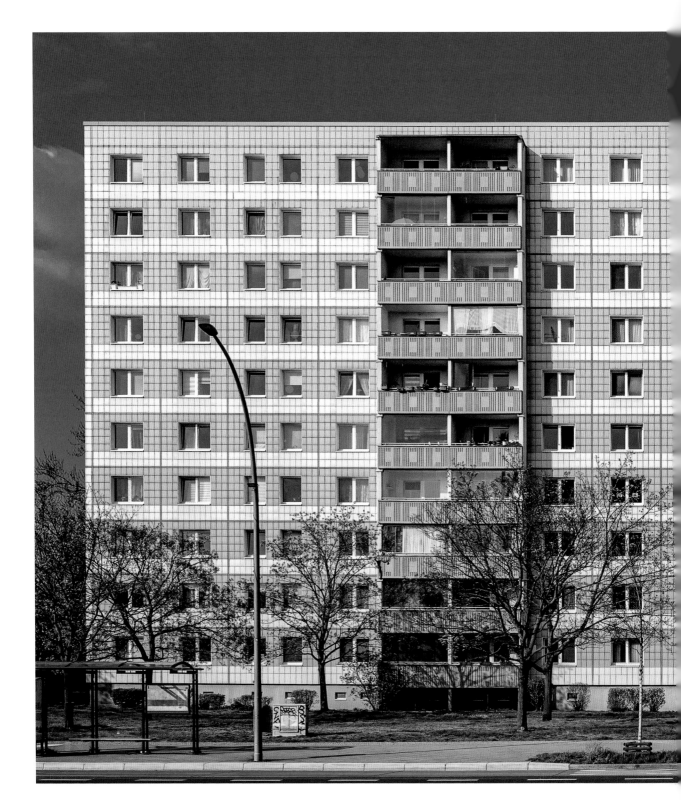

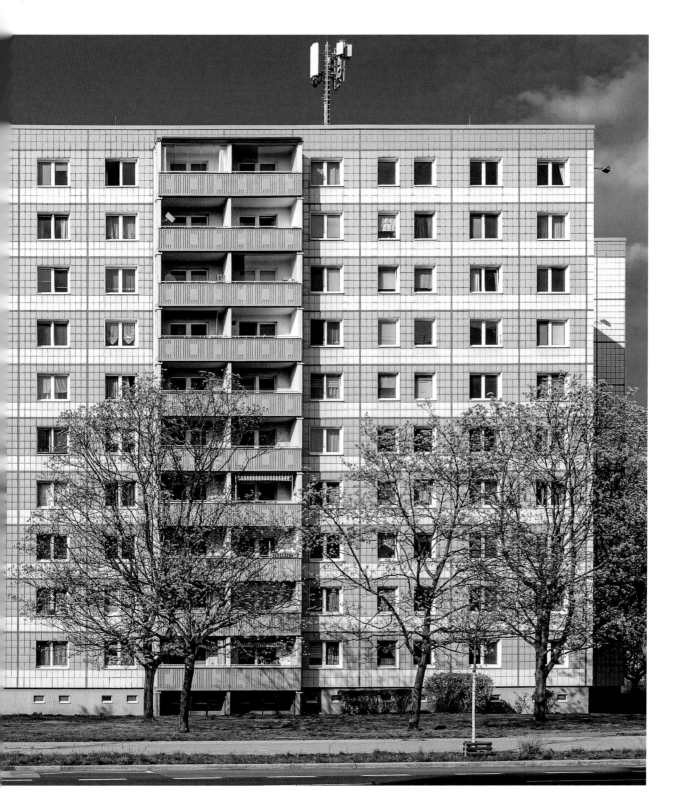

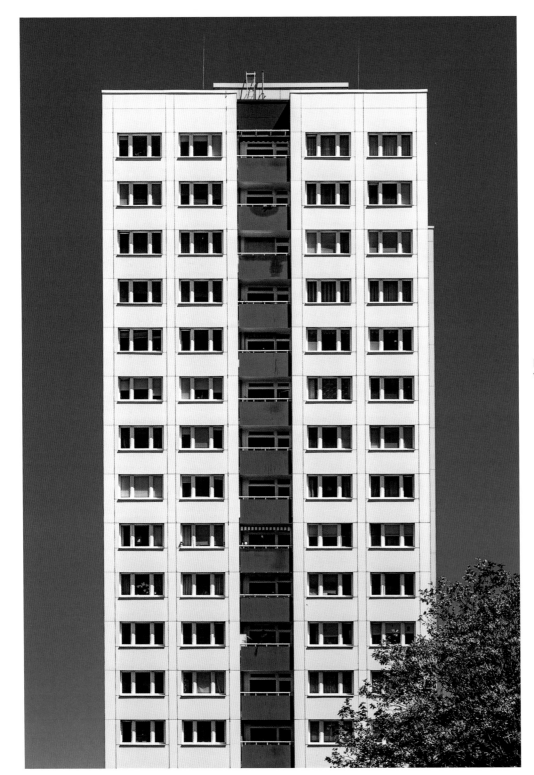

Holzmarktstraße 69
WHH GT 18, 1970

Holzmarktstraße 75
WHH GT 18, 1970

leipziger straße 1972–81

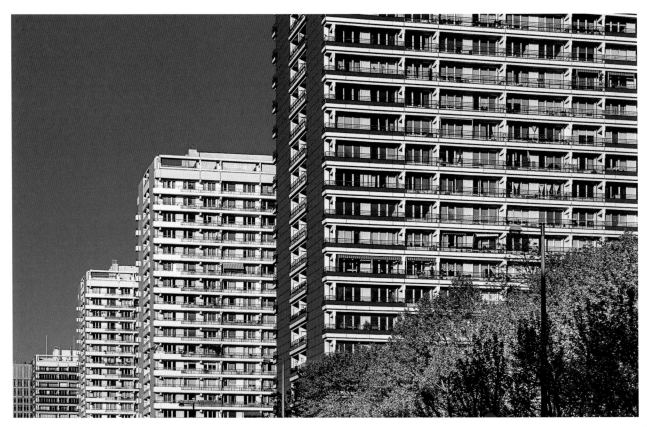

Wohnkomplex Leipziger Straße
Blick von der / View from Charlottenstraße

Leipziger Straße 48–49
SK 22/25, 1976–78 ▶

DER ABSCHNITT DER LEIPZIGER STRASSE zwischen Charlottenstraße und Spittelmarkt wurde als komplettes Stadtviertel mit Wohnhäusern, Geschäften und Cafés konzipiert. Die Nordseite der Straße säumen langgezogene 14-geschossige Gebäuderiegel mit Gewerbeflächen im Erdgeschoss, während an der Südseite vier 22- bis 25-geschossige Wohnblocks stehen, zwischen denen Gewerbeflächen und Parks eingestreut wurden. Beide Bautypen wurden in Stahlbetonskelettbauweise errichtet und können daher nicht als Plattenbauten im engeren Sinne bezeichnet werden.

THE STRETCH OF LEIPZIGER STRASSE between Charlottenstraße and Spittelmarkt was designed as a complete neighbourhood with residential blocks, shops and cafés. The north side of the street is lined with long fourteen-storey slabs featuring commercial space on the ground floor, while the south side is notable for its series of four high-rise blocks interspersed with commercial buildings and parks. Both of the residential building designs employ reinforced concrete frame construction and cannot thus be counted as Plattenbauten in the strict sense of the word.

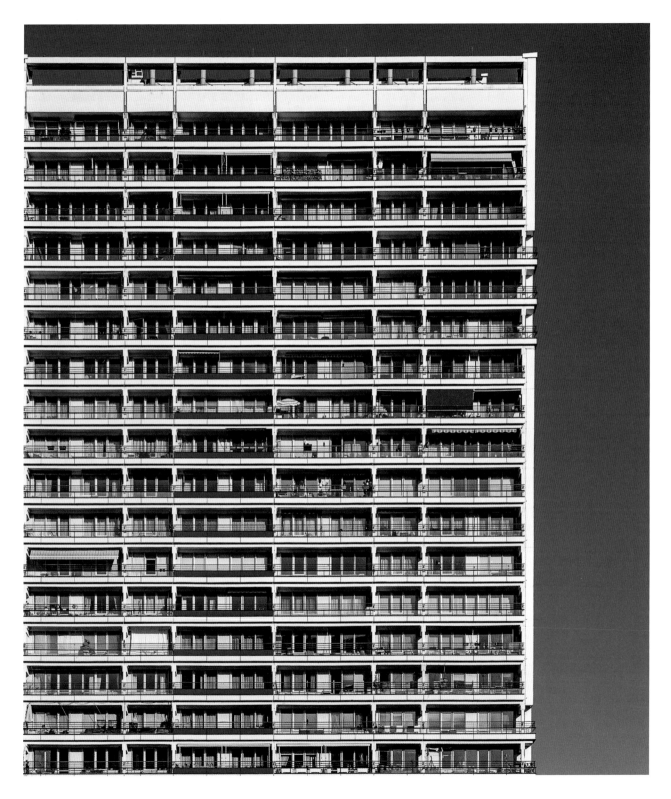

Leipziger Straße 54–58
SK-Scheibe, 1978

Leipziger Straße 64–66
SK-Scheibe, 1978
oben: südfassade
top: southern face
unten: nordfassade
bottom: northern face

Leipziger Straße 54–58
SK-Scheibe, 1978

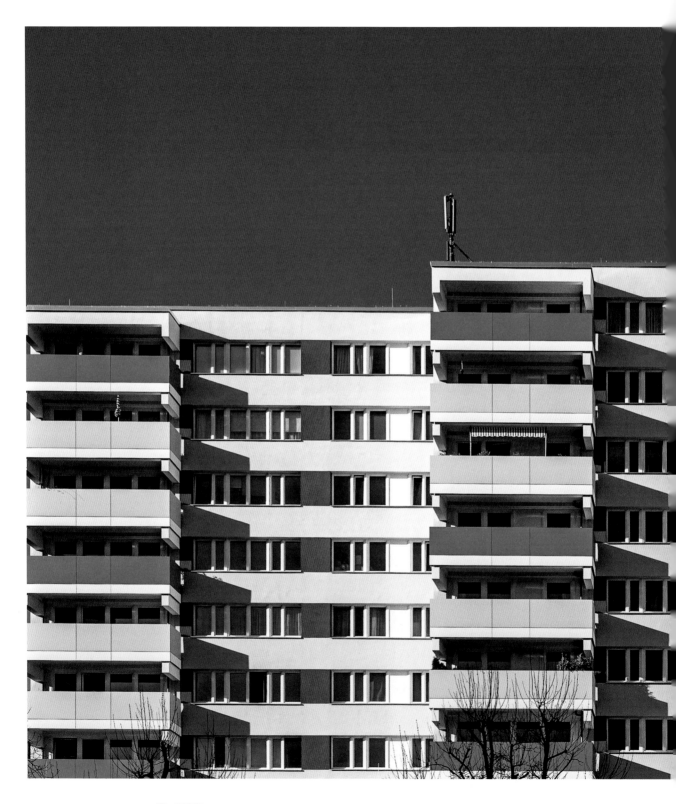

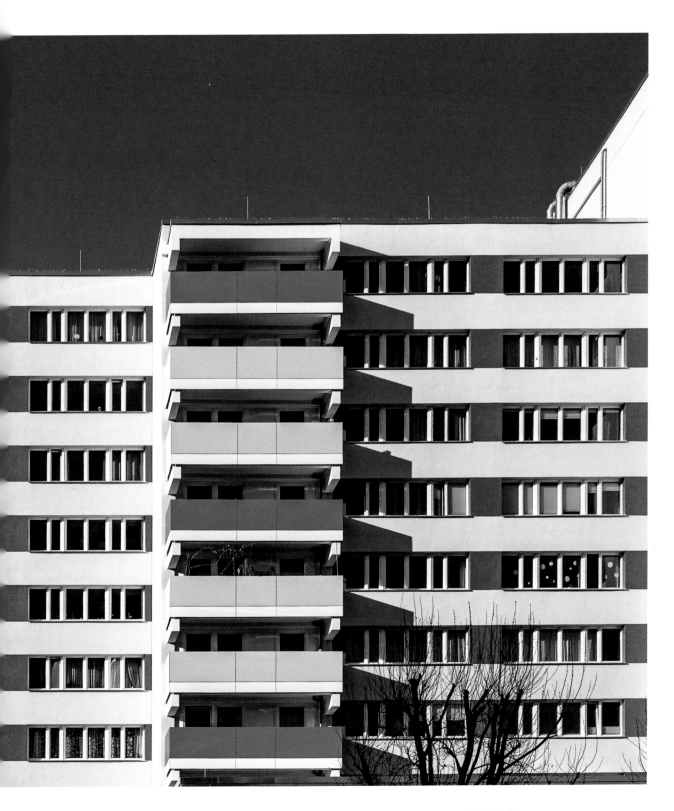

mitte
fischerinsel 1967–73

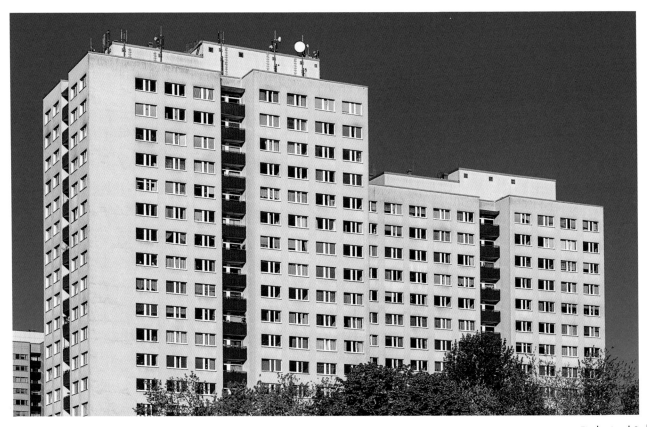

Fischerinsel 4–5
WHH GT 18/21, 1972

<div align="right">

Fischerinsel 2
Hans-Peter Schmiedel + Manfred Zumpe, 1972 ▶

</div>

IM HISTORISCHEN FISCHERKIEZ wurden in den 1960er-Jahren einige Altbauten, die den Krieg überstanden hatten, zugunsten eines neuen Wohngebiets abgerissen. Zu der neuen Wohnsiedlung gehört ein markantes, in ganz Ostberlin sichtbares Gebäude des häufig verwendeten Doppelhochhaus-Typs. Die übrigen fünf Hochhäuser der Fischerinsel sind dagegen einzigartig: Trotz oberflächlicher Ähnlichkeiten mit dem Bautyp WHH 18 sind sie höher (21 Stockwerke) und breiter, außerdem sind die Wohnungen über Innenflure zugänglich. Zu dieser Wohnsiedlung gehörte ursprünglich ein Bereich mit Gastronomie und Einkaufsmöglichkeiten, der aber im Jahr 2000 abgerissen wurde.

WHILE A NUMBER of older buildings in the historic Fischerkiez had survived the war, they were demolished during the 1960s for a new development of high-rise towers. Although one of the towers is the familiar double-point-block type, visible throughout East Berlin, the remaining five are of a design unique to Fischerinsel: despite superficial similarities to the WHH 18, they are both higher (twenty-one storeys) and wider, with the flats accessed by interior corridors. The development was completed by a shopping and dining facility which was demolished in 2000.

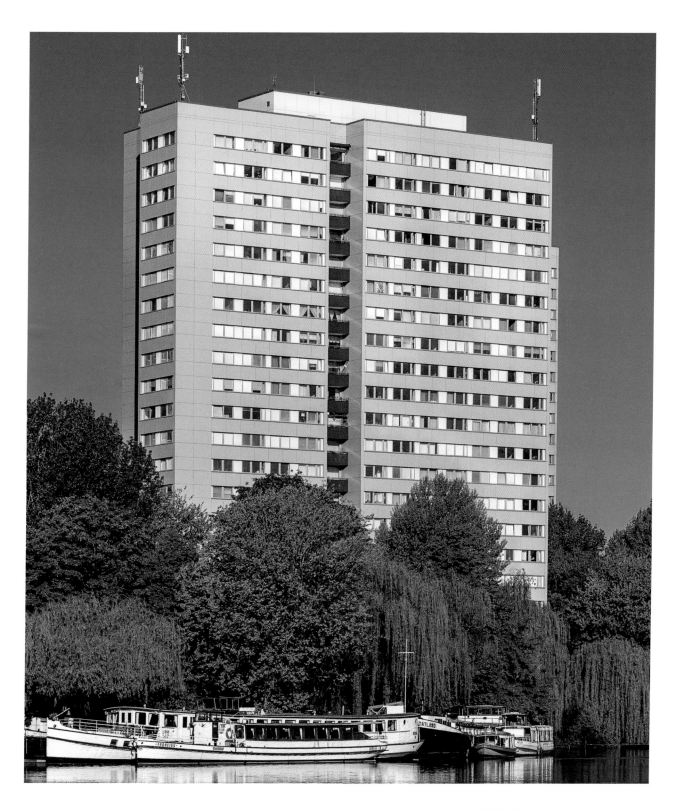

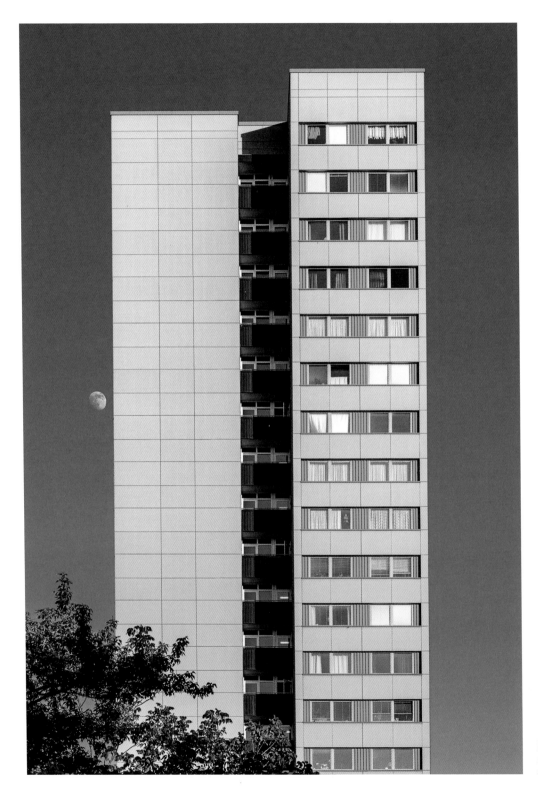

Fischerinsel 1
*Hans-Peter Schmiedel +
Manfred Zumpe, 1972*

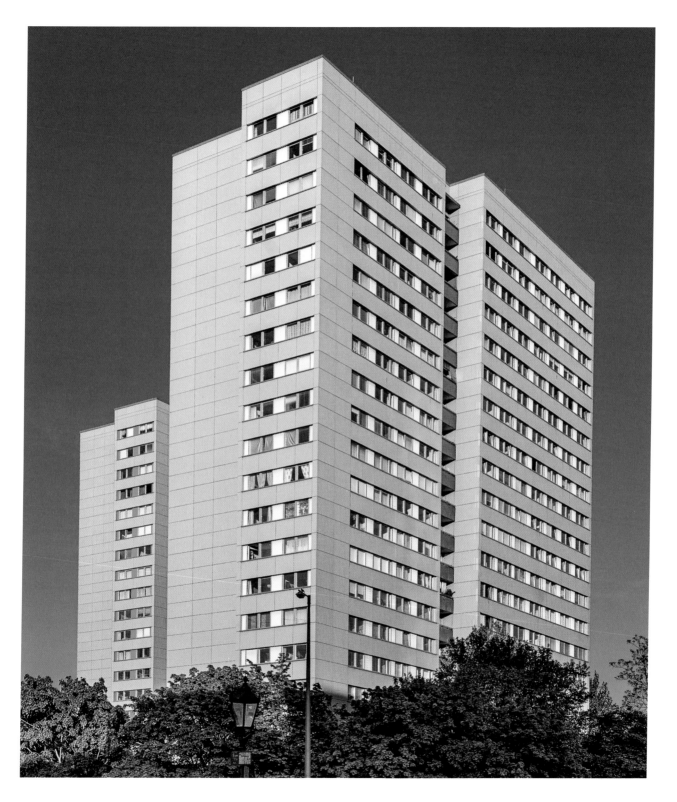

heinrich-heine-viertel 1958-89

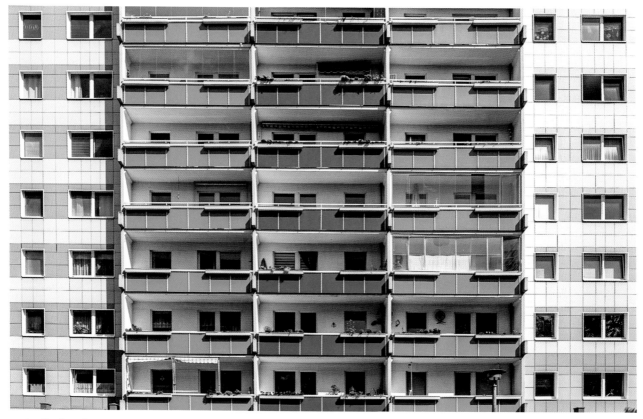

Michaelkirchstraße 2–7
WBS 70

Köpenicker Straße 100–101
WBS 70, 1989

DAS HEINRICH-HEINE-VIERTEL, das an Mitte und Kreuzberg angrenzt, ist eine der ältesten DDR-Wohnsiedlungen in Berlin. Während der ersten Bauphase ab 1958 entstanden viergeschossige Gebäude und 1968/69 dann entlang der Heinrich-Heine-Straße elfstöckige P2-Wohnblocks. In den 1970er- und 1980er-Jahren wurden noch mehrere WBS-70-Wohnblocks rund um die Ruine der Michaelskirche und ein weiterer Wohnblock an der Köpenicker Straße errichtet; er bildet eine elegante Überleitung von den P2-Wohnblocks der Sechzigerjahre zur Luisenstadt der Vorkriegszeit.

THE HEINRICH-HEINE-VIERTEL, located at the southern edge of Mitte near the border with the Western district of Kreuzberg, was one of East Berlin's earliest residential developments; the four-storey buildings of the first phase were constructed starting in 1958 and, in 1968–69, Heinrich-Heine-Straße itself was lined with eleven-storey P2 blocks. The area continued to be expanded during the 1970s and 1980s with the addition of several WBS 70 blocks around the ruins of the Michaelkirche, and the construction of a new block on Köpenicker Straße which creates an elegant transition from the P2 blocks of the 1960s to the pre-war Luisenstadt street plan.

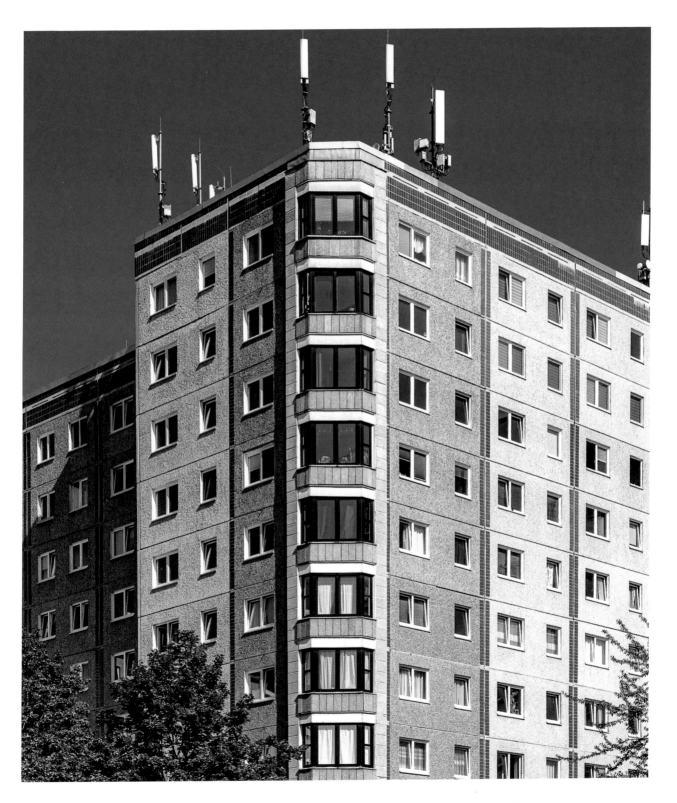

friedrichshain
singerstraße 1969–71
straße der pariser kommune 1970–73

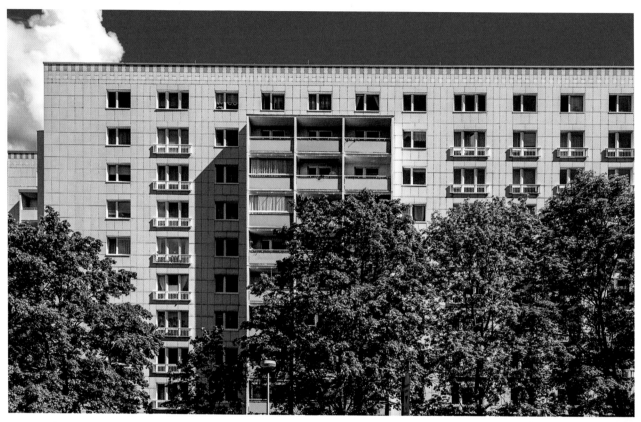

Singerstraße 77–80
QP 64, 1969–71

Singerstraße 83
WHH 17, 1966 ▶

IM WESTEN FRIEDRICHSHAINS, zwischen Karl-Marx-Allee und Ost-bahnhof, steht noch eine Handvoll Altbauten aus der Vorkriegszeit, aber ein Großteil dieses Areals wurde ab den späten 1960er-Jahren neu bebaut. Die markantesten neuen Bauten entstanden rund um die Straße der Pariser Kommune. Zu ihnen gehören drei Doppel-hochhäuser, zwischen denen Bürogebäude stehen, die mittlerweile zu Wohnhäusern umgebaut wurden. Geht man von hier aus nach Westen, Richtung Andreasstraße, stößt man auf viele Standard-Wohnhaustypen der DDR-Zeit.

THE WESTERN SECTION of Friedrichshain between Karl-Marx-Allee and Ostbahnhof contains a handful of pre-war Altbauten, but much of the area was populated with new buildings from the late 1960s onwards. The most prominent development was centred around Straße der Pariser Kommune, which featured three double point blocks separated by office buildings (which have since been con-verted into flats). As one moves west towards Andreasstraße one encounters many of the other standard residential building types.

Franz-Mehring-Platz 2–3
WHH GT 18/21, 1971–72 ▶▶

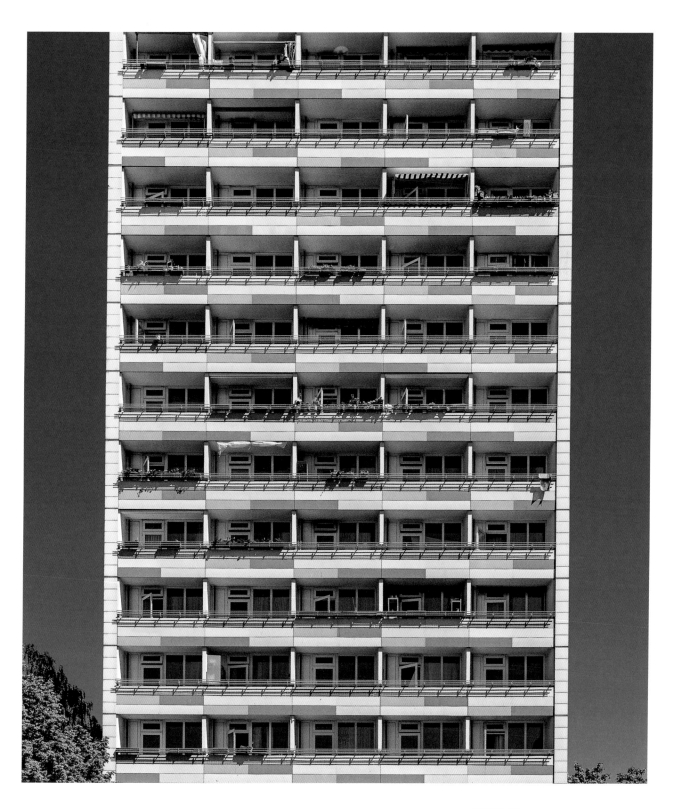

friedrichshain
platz der vereinten nationen 1968–70

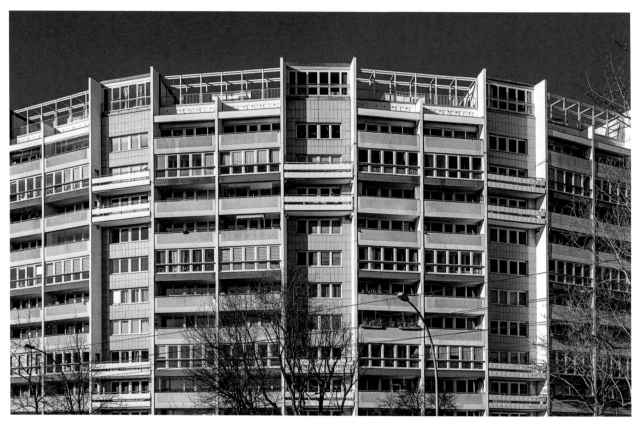

Platz der Vereinten Nationen 23–32
Hermann Henselmann + Wilfried Stallknecht, 1968–70

Platz der Vereinten Nationen 1–2
Hermann Henselmann + Heinz Mehlan, 1968–70

EINES DER BESTEN BEISPIELE groß angelegter Ostberliner Stadtplanung ist der Platz der Vereinten Nationen (ehemals Leninplatz), dessen 19 Meter hohe Lenin-Statue aus rotem Granit kurz nach der Wiedervereinigung entfernt wurde. Die den Platz umgebende Wohnbebauung blieb jedoch erhalten. Zu ihr gehören ein dreiteiliges Hochhaus, dessen höchster Abschnitt 24 Stockwerke zählt, sowie zwei geschwungene Varianten des elfstöckigen P2-Typs – die „Schlange" und der „Bumerang" – nordwestlich und südöstlich des Platzes.

ONE OF EAST BERLIN'S more conspicuous examples of monumental urban planning, Leninplatz (as it was initially known) featured a nineteen-metre-tall red granite statue of Lenin as its centrepiece. The statue was removed shortly after reunification, but the surrounding complex of residential buildings has survived. These include a three-part high-rise, the tallest section of which rises to twenty-four storeys, and two serpentine variants on the eleven-storey P2 type – the "Schlange" and the "Bumerang" – which wind along the north-west and south-east quarters of the central intersection.

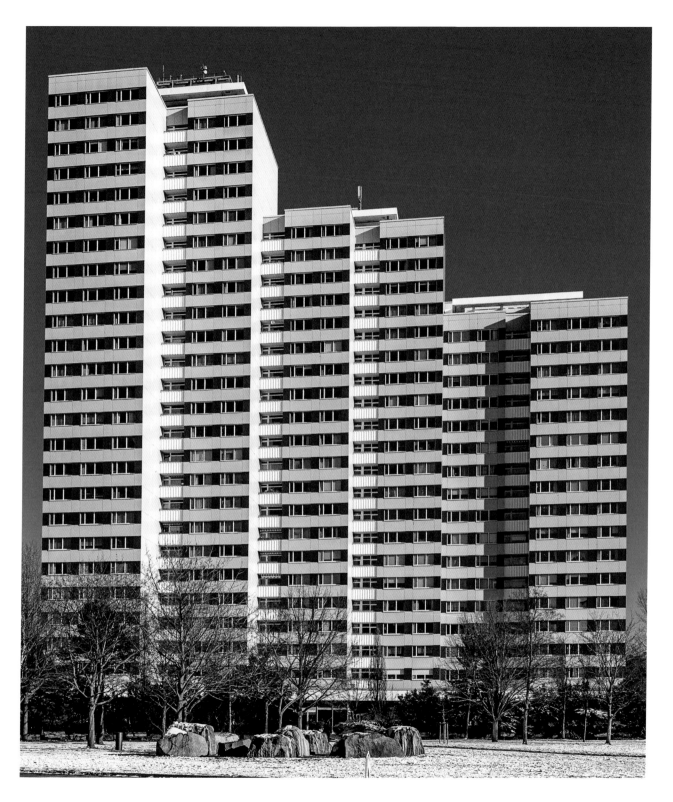

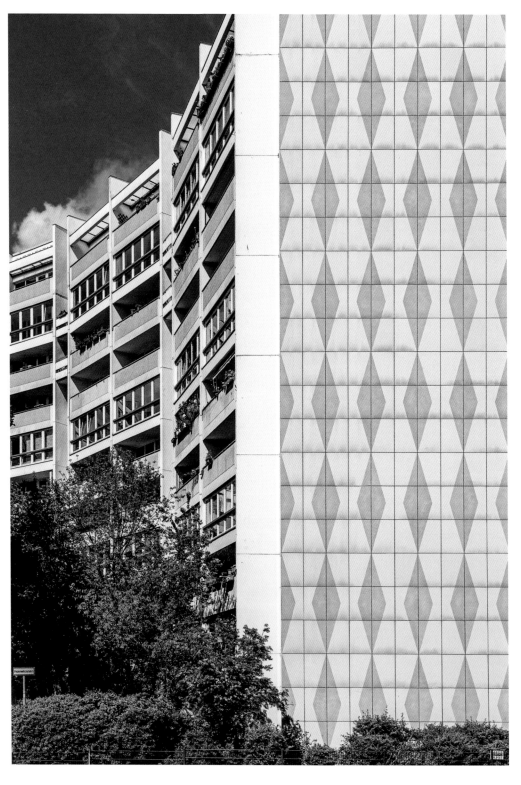

Platz der Vereinten
Nationen 1–2
*Hermann Henselmann +
Heinz Mehlan, 1968–70*

Platz der Vereinten
Nationen 23–32
*Hermann Henselmann +
Wilfried Stallknecht,
1968–70*

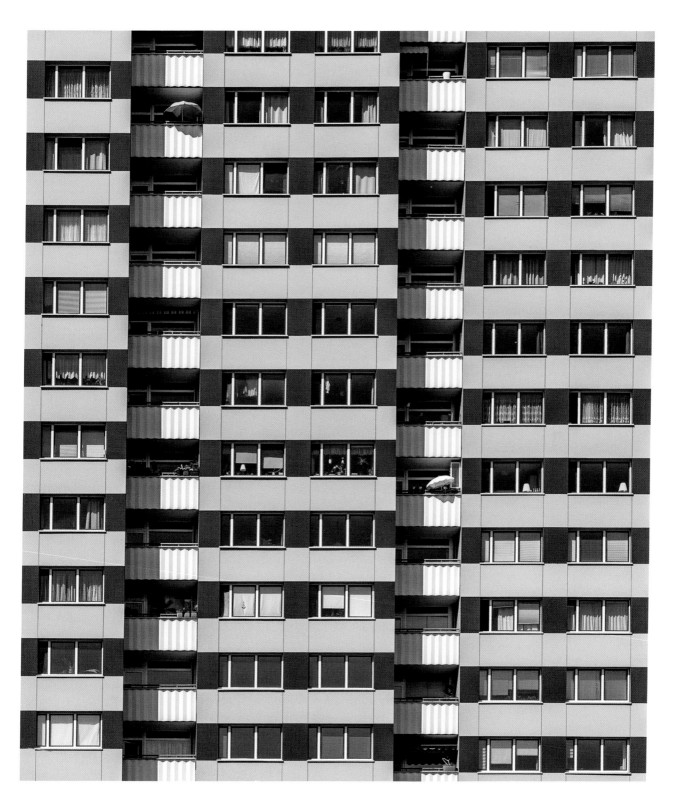

prenzlauer berg
ernst-thälmann-park 1983–86

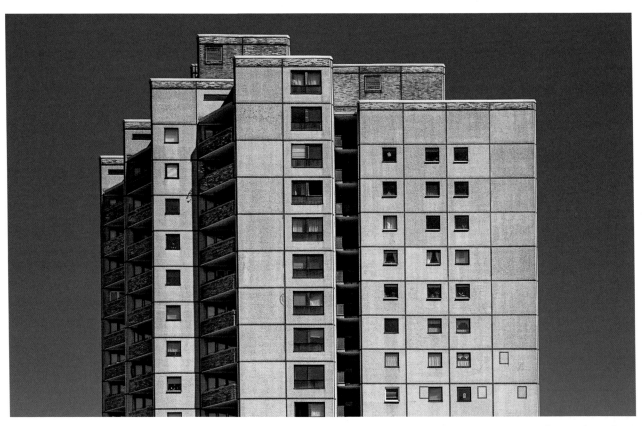

Danziger Straße 107
WHH GT 85, 1985–86

Lilli-Henoch-Straße 17
WHH GT 85, 1985–86

DER AUF DEM GELÄNDE eines ehemaligen Gaswerks aus dem 19. Jahrhundert gelegene Ernst-Thälmann-Park bietet eine gelungene Kombination aus landschaftlich gestalteter Umgebung und Wohnbauten auf relativ kleinem Raum. Die Siedlung besteht aus drei langen WBS-70-Blöcken, die nach einem modifizierten Entwurf mit acht Stockwerken errichtet wurden. Besonders bemerkenswert sind jedoch die von Manfred Zumpe konzipierten vier Türme mit dreieckigen Balkonen – der letzte in Ostberlin weitläufig eingesetzte Hochhaustyp. Im zugehörigen Park steht eine große Statue des Namensgebers, die zum Schauplatz eines beständigen Kampfes zwischen Graffitikünstlern und Reinigungskräften geworden ist.

BUILT ON THE SITE of a nineteenth-century gasworks, Ernst-Thälmann-Park offers a remarkably successful integration of natural and residential space within a fairly confined area. The development features three long WBS 70 blocks built to a modified eight-storey design, but is most notable for its four towers with triangular balconies designed by Manfred Zumpe, the last high-rise type to appear frequently in East Berlin. The surrounding park features a large statue of its namesake that has become the site of an ongoing battle between graffiti crews and cleaning crews.

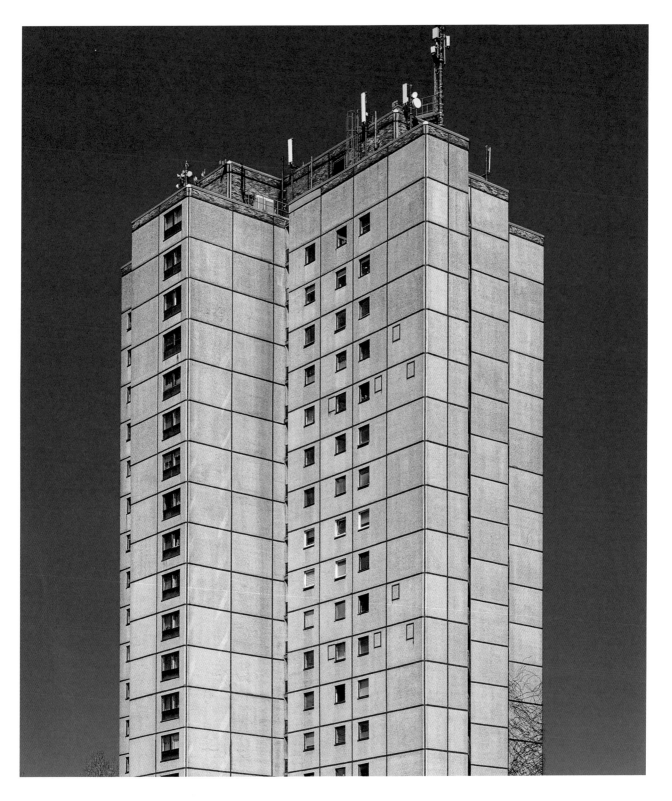

prenzlauer berg
greifswalder straße 1976–80

Thomas-Mann-Straße 2–12
QP 71, 1976–77

Greifswalder Straße 87–88
SK-Scheibe, 1977–80

ZUM WOHNKOMPLEX DER GREIFSWALDERSTRASSE – auch bekannt als Mühlenkiez – gehört eine Handvoll in den 1950er-Jahren errichteter niedriger Gebäuderiegel, aber seine Gestaltung sowie die meisten Gebäude stammen aus den Siebzigerjahren. Trotz seiner geringen Größe ist der Mühlenkiez ein klassisches Beispiel Ostberliner Stadtplanung, bei der verschiedene Gebäudetypen um eine Grünfläche in der Mitte herum angeordnet sind. Leider musste die am zentralen Platz gelegene Ladenzeile aus DDR-Zeiten nach der Wiedervereinigung einem Einkaufszentrum weichen.

THE GREIFSWALDERSTRASSE RESIDENTIAL COMPLEX – also known as the Mühlenkiez – contains a handful of low-rise slabs from the 1950s, but its design as well as most of its buildings date from the 1970s. Although relatively modest in size, it is a classic example of East Berlin urban planning, with a series of different building types framing a central pedestrian-friendly green space. Sadly, the DDR-era shopping area, arranged around a central square, was replaced with a modern shopping centre after reunification.

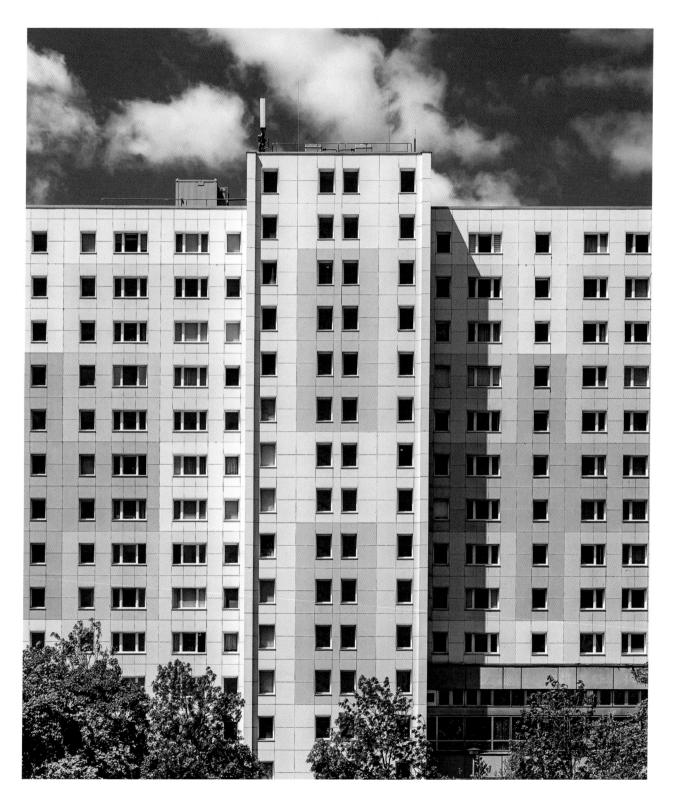

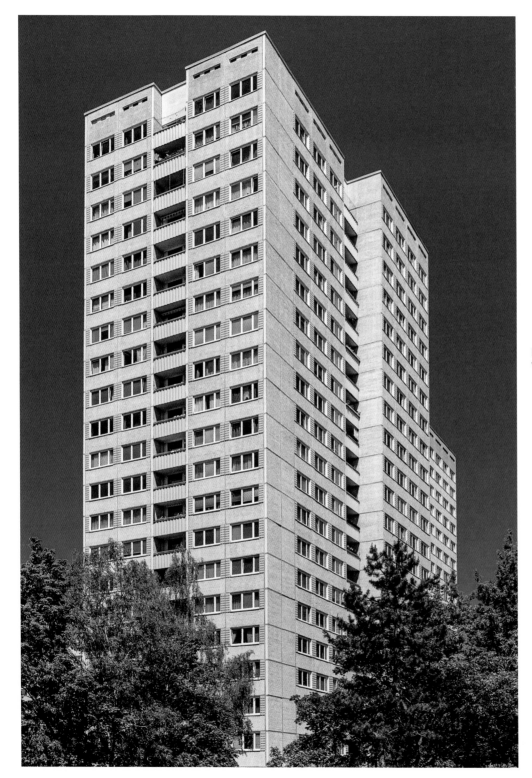

Hanns-Eisler-Straße 2–4
WHH GT 18/21,
1976–78

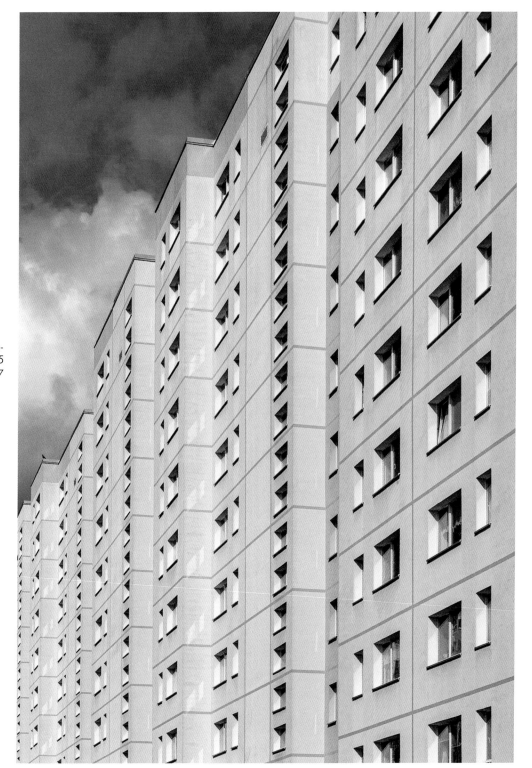

Thomas-Mann-
Straße 47–55
WBS 70, 1976–77

friedrichsfelde

1. alt-friedrichsfelde
2. sewanviertel — am tierpark

lichtenberg

3. frankfurter allee süd

fennpfuhl

4. wohnkomplex fennpfuhl

hohenschönhausen

5. landsberger allee
6. neu-hohenschönhausen

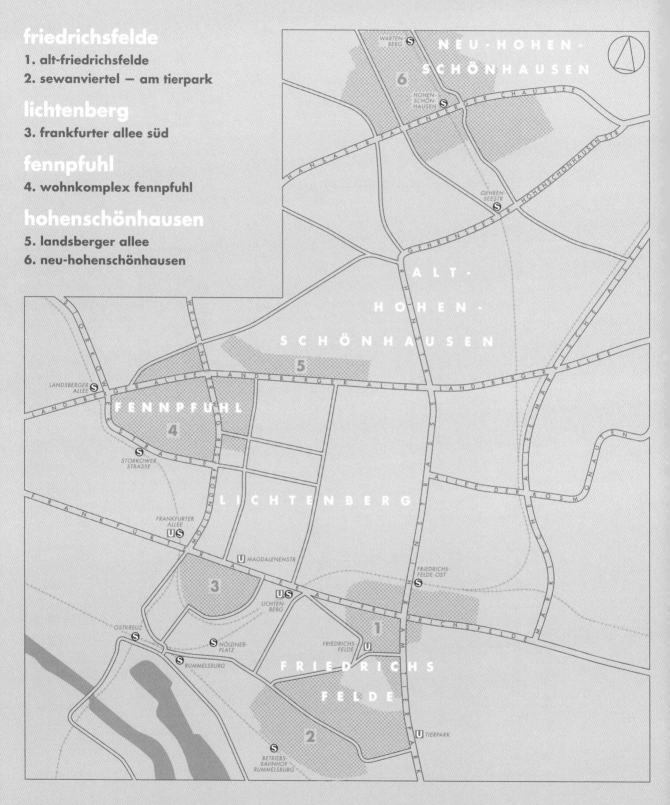

2. lichtenberg

ZUM NEUEN, um 2001 zusammengefassten Verwaltungs-
bezirk Lichtenberg gehören mehrere Wohnsiedlungen, die
beispielhaft für die Stadtplanung der DDR stehen.

Das Sewanviertel (ehemals Hans-Loch-Viertel) im Süden
Friedrichsfeldes war eines der ersten Ostberliner Wohn-
siedlungsprojekte nach dem Bau der Karl-Marx-Allee. Man
begann 1961 mit der Errichtung viergeschossiger Bauten in
Großblock- und Streifenbauweise, doch beim Ausbau der
Siedlung nach Süden und nach Osten in Richtung Tierpark
in den folgenden zwei Jahrzehnten wurden Hochhäuser und
höhere Gebäuderiegel zur Norm.

Neu-Hohenschönhausen wurde erst 1988 fertiggestellt
und ist damit eines der letzten großen DDR-Wohnbauprojekte
sowie das letzte, bei dem in großem Umfang Hochhäuser und
elfgeschossige Plattenbauten errichtet wurden. Bei anderen
Wohnsiedlungen der späten 1980er-Jahre setzten sich niedri-
gere Gebäudetypen durch.

Das wichtigste Lichtenberger Projekt war Fennpfuhl.
Obwohl bereits seit Ende der Fünfzigerjahre Pläne für einen
groß angelegten Wohnkomplex auf diesem Areal vorlagen,
wurde erst Anfang der 1970er-Jahre – und nach einem neuen
Plan – mit dem Bau begonnen. Der so entstandene Bezirk bie-
tet einen guten Überblick über die bis zu diesem Zeitpunkt
in der DDR übliche Stadtplanung – und war gleichzeitig ein
Probelauf für den weitaus ambitionierter gestalteten neuen
Wohnbezirk Marzahn (S. 114–143).

Da sich die verschiedenen Bauphasen über einen Zeit-
raum von 15 Jahren erstreckten, ist Fennpfuhl eine der wenigen
Wohnsiedlungen, in denen fast alle relevanten in Ostberlin
verwendeten Bautypen vertreten sind. Eine übergreifende
städtebauliche Vision sorgte dennoch dafür, dass die unter-
schiedlichen Architekturen und sie umgebenden Freiflächen
eine Einheit bilden. Fennpfuhl ist heute eines der attraktivsten
Nachkriegs-Wohngebiete im ehemaligen Ostberlin.

THE MODERN BOROUGH OF LICHTENBERG – which came
into being in 2001 – contains a number of significant devel-
opments that, together, offer a fairly comprehensive overview
of urban planning throughout the DDR era.

The Sewanviertel in southern Friedrichsfelde (formerly
the Hans-Loch-Viertel) was one of the earliest residential
developments in East Berlin after Karl-Marx-Allee; construc-
tion started in 1961 with a series of four-storey slabs, but as
the development progressed south and eastward towards the
Tierpark over the subsequent two decades, point blocks and
higher slabs became the norm.

At the other end of the chronological spectrum, Neu-
Hohenschönhausen, completed in 1988, was one of the
final large-scale residential projects of the DDR era, and
the last to make extensive use of high-rise point blocks and
eleven-storey slabs. In other developments from the later
1980s, lower building types became more common.

Yet the most important project in Lichtenberg was
Fennpfuhl. Although plans to transform this area into a large-
scale residential complex had been proposed as early as the
late 1950s, it was not until the early 1970s that a new plan
was adopted and construction began. The resulting district
was both a summation of East German urban planning to
that point and a test run for the much more ambitious residen-
tial district of Marzahn (pp. 114–143).

Because its different construction phases were spread
out over a period of fifteen years, it is one of the few devel-
opments in which nearly all of the major East Berlin building
types are represented; yet the vision of its urban plan has
allowed these different structures to sit in a pleasing balance
with one another and with the surrounding space. Today
Fennpfuhl stands as one of the most attractive residential
areas to emerge from the post-war East.

alt-friedrichsfelde 1978–84

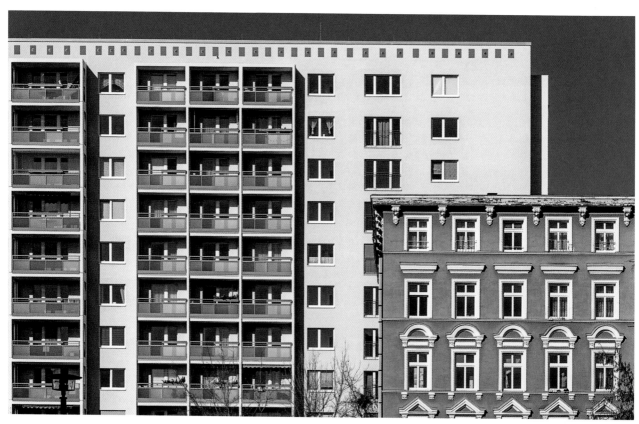

Rosenfelder Ring 18–32
QP 64, 1965–70

Alt-Friedrichsfelde 23
WHH GT 18, 1979–83

ENTLANG DER STRASSE Alt-Friedrichsfelde (ehemals Straße der Befreiung) wurden bestehende Altbauten in die neue Wohnbebauung integriert – eine Besonderheit unter den Wohnsiedlungen der Randbezirke. Diese Gegend wird überwiegend von zwischen 1978 und 1984 errichteten Hochhäusern und langen Gebäuderiegeln dominiert, es finden sich aber auch einige wenige Gebäude des Typs QP 64 aus der Mitte der Sechzigerjahre. Entlang der Nordseite von Alt-Friedrichsfelde und im Bereich um die alte Dorfkirche an der Alfred-Kowalke-Straße bilden Plattenbauten und restaurierte Altbauten ein eigenartiges, aber dennoch harmonisches Miteinander.

THE RESIDENTIAL DEVELOPMENT along Alt-Friedrichsfelde (formerly Straße der Befreiung) is somewhat unique among outer-borough developments in its integration of old and new buildings. Constructed largely between 1978 and 1984 – with a cluster of QP 64 buildings from the mid-1960s – the area is dominated by long slabs and point blocks, but along the northern side of Alt-Friedrichsfelde and in the area around the old village church on Alfred-Kowalke-Straße the Plattenbauten and restored Altbauten exist together in a curious harmony.

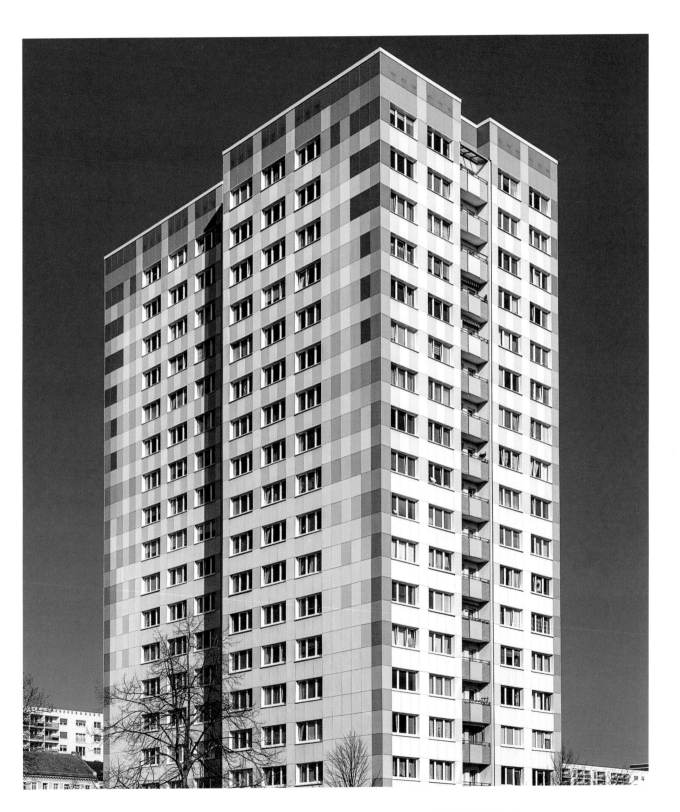

Löwenberger Straße 2–5
MGH, 1965–67

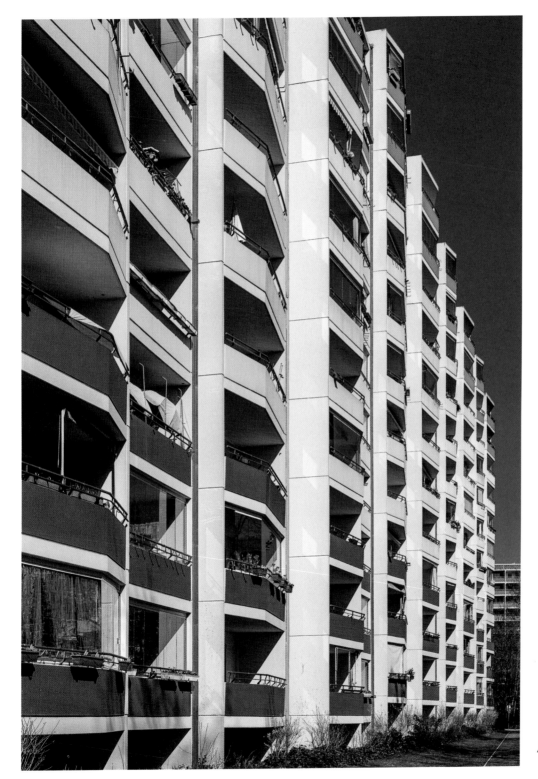

Am Tierpark 12–20
WBS 70, 1979–83

Alt-Friedrichsfelde 67–68 ▶
WHH GT 18/21, 1980

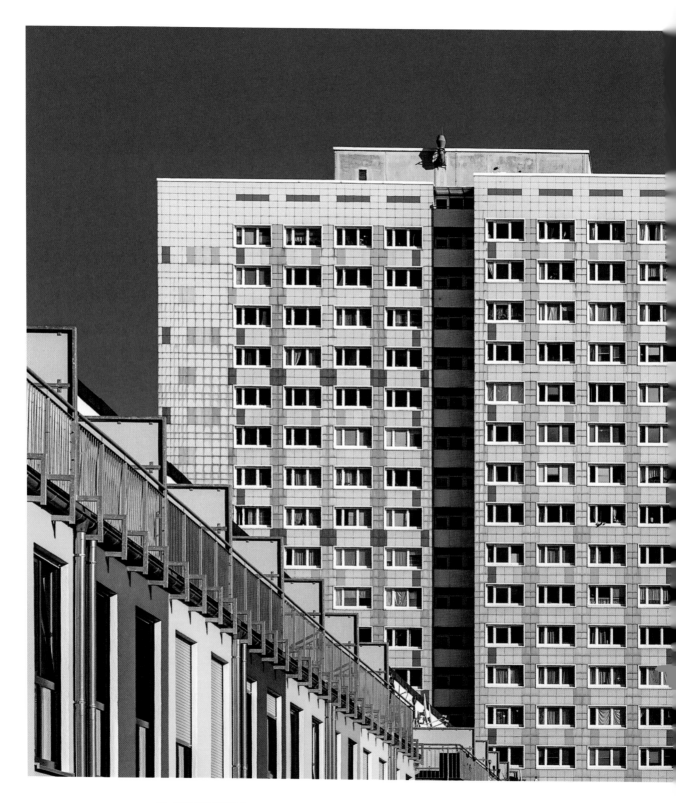

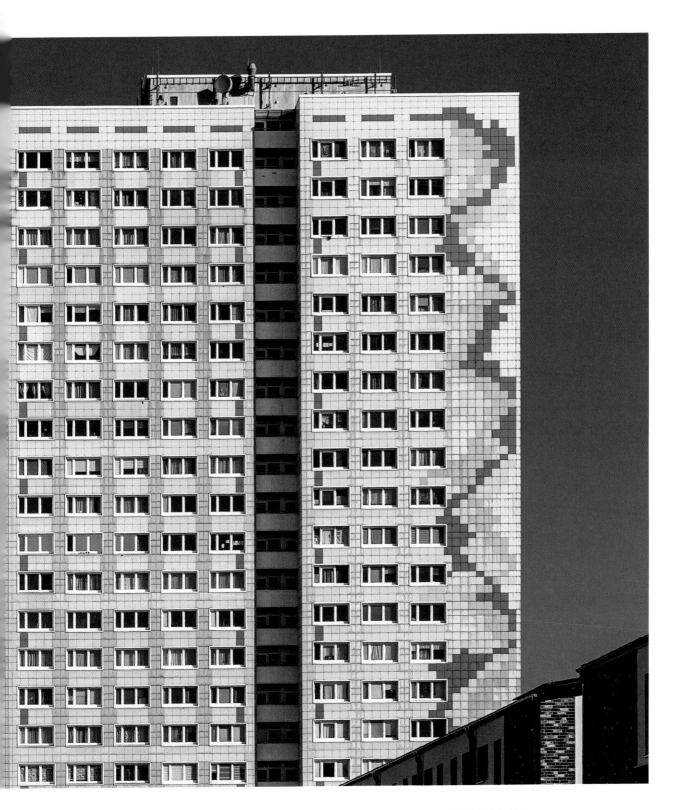

friedrichsfelde
sewanviertel 1961–66
am tierpark 1968–82

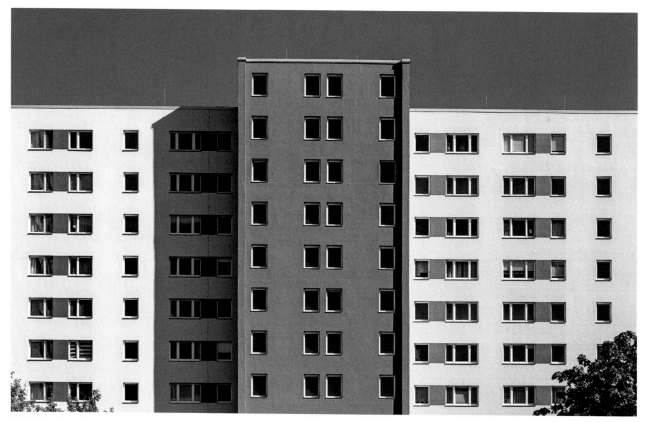

Erich-Kurz-Straße 9–11
SK-Scheibe, 1980

Erich-Kurz-Straße 5/7
WHH GT 18/21, 1974–80

DIESE WOHNBEBAUUNG, die sich von der Sewanstraße (ehemals Hans-Loch-Straße) in Richtung Tierpark erstreckt, bietet einen guten Überblick über Stadtplanung und Wohnungsbau Ostberlins. Im ersten Bauabschnitt (Hans-Loch-Viertel, 1961–1966) dominieren niedrige Wohnblocks (unterbrochen von drei Hochhäusern). An den Häusern der zweiten (1968–1972) und dritten (1975–1982) Bauphase lässt sich nicht nur die Entwicklung unterschiedlicher Bautypen ablesen, sondern auch, wie sie zur Akzentuierung des umgebenden Stadtraums eingesetzt wurden.

THE LARGE DEVELOPMENT extending from Sewanstraße (formerly Hans-Loch-Straße) towards the Tierpark offers a concise overview of urban planning and residential construction in East Berlin. The first phase (the Hans-Loch-Viertel, 1961–66) was dominated by low-rise slabs and punctuated with three high-rise towers, but as one moves into the second (1968–72) and third (1975–82) phases, one encounters not only the evolution of the building types but also the different ways in which those buildings were used to define the surrounding urban space.

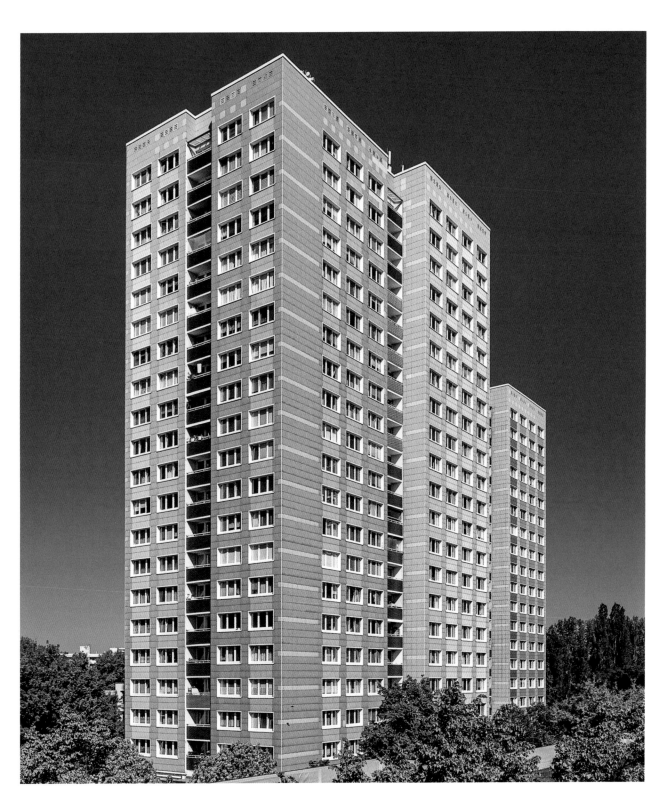

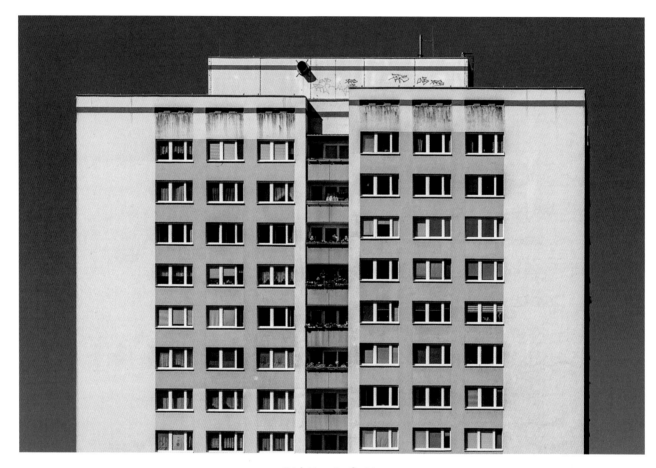

Erich-Kurz-Straße 13
WHH GT 18, 1976–80

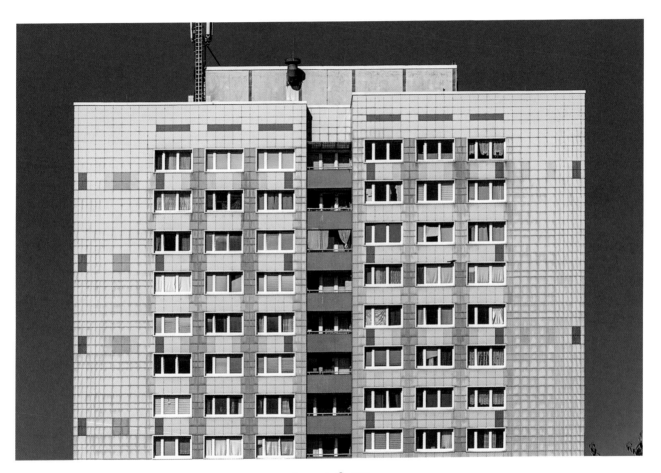

Sewanstraße 233
WHH GT 18, 1976

Otto-Schmirgal-Straße 2–8
QP 71, 1974–80

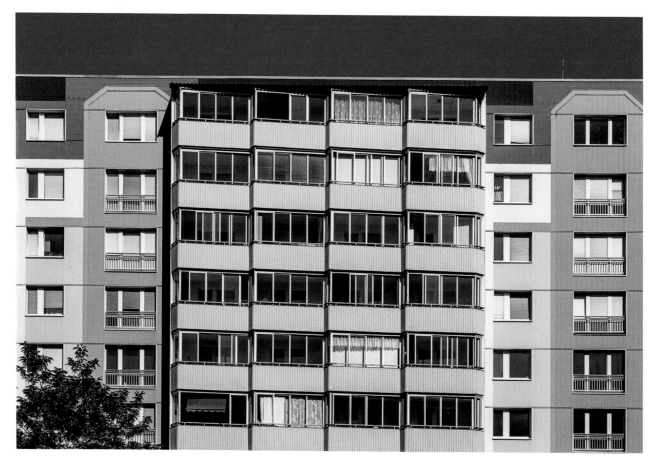

Dolgenseestraße 3–6
QP 64, 1969–72

Sewanstraße 241–245
P2/11, 1974

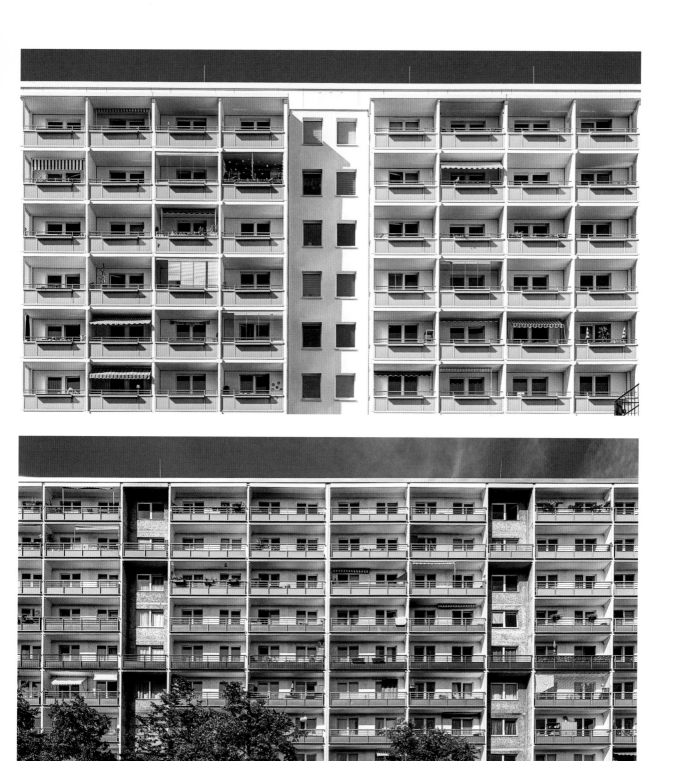

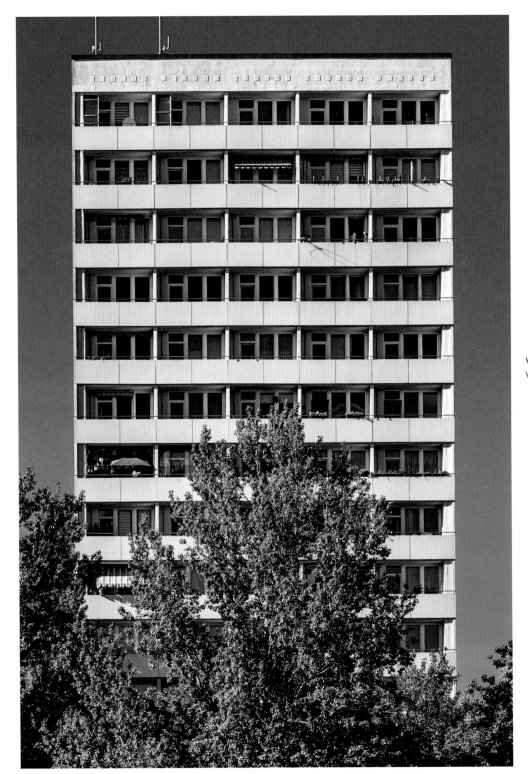

Volkradstraße 8
WHH 17, 1968

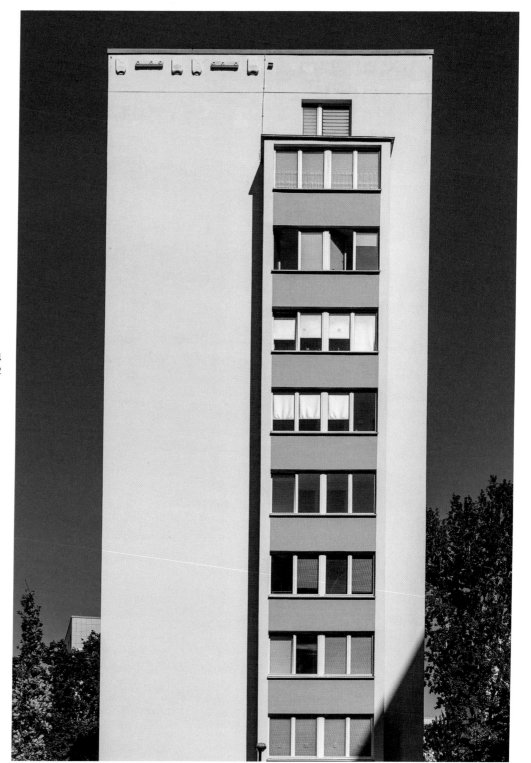

Mellenseestraße 1–4
QP 64, 1968–72

frankfurter allee süd 1971–74

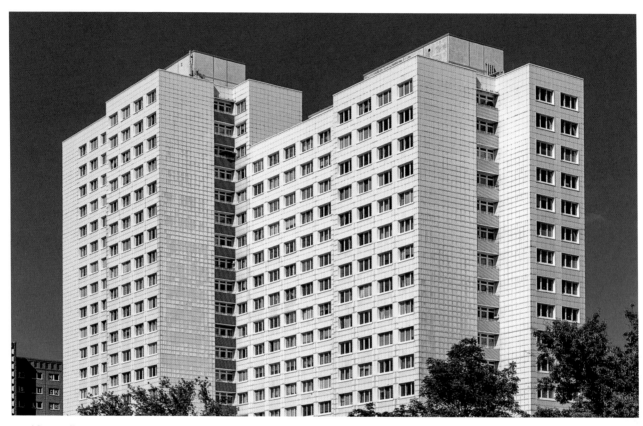

Frankfurter Allee 174–176
WHH GT 18/21, 1972

Schulze-Boysen-Straße 35–37
WHH GT 18/21, 1972

OBWOHL DER WOHNKOMPLEX Frankfurter Allee Süd ziemlich kompakt gehalten ist, bietet er mehr Bewohnern Platz als viele andere Ostberliner Siedlungen ähnlicher Größe – ohne dabei auf großzügige Freiflächen zu verzichten. Dies ist zum Teil auf die überdurchschnittlich hohe Konzentration von Hochhäusern und Doppelhochhäusern zurückzuführen, aber auch auf die ineinandergreifende Anordnung von klar gegliederten elfgeschossigen P2-Wohnblocks, die die Grenzen des Viertels definieren und gleichzeitig viele elegante Freiräume schaffen.

ALTHOUGH THE FRANKFURTER ALLEE SÜD residential complex is fairly compact, it managed to achieve a higher population density than many of East Berlin's other developments of similar size without sacrificing its open spaces. This is due in part to the higher-than-average concentration of point blocks and double point blocks, but also to its interlocking arrangement of articulated eleven-storey P2 blocks, which define the boundaries of the neighbourhood while creating a series of elegant internal spaces.

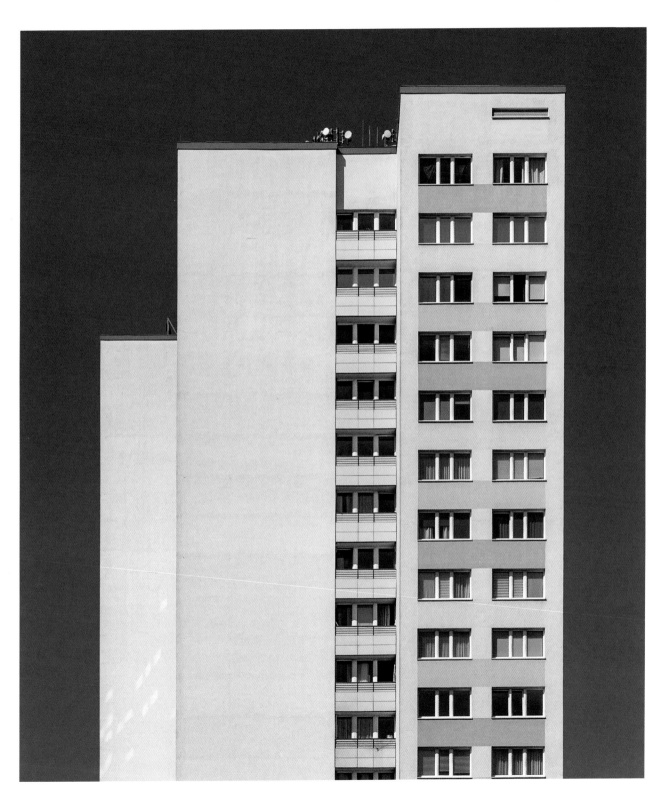

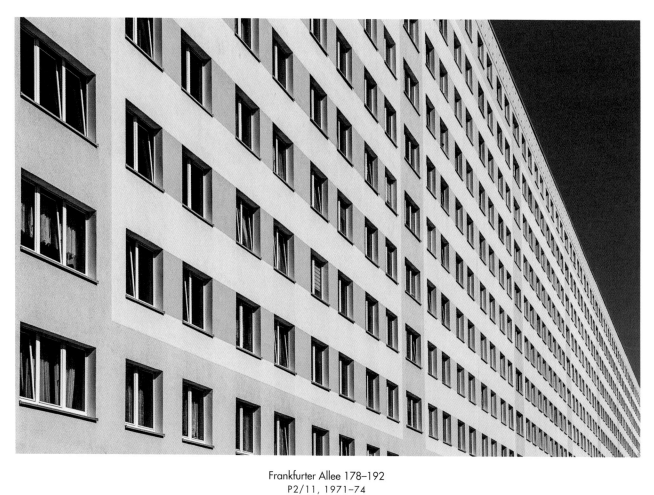

Frankfurter Allee 178–192
P2/11, 1971–74

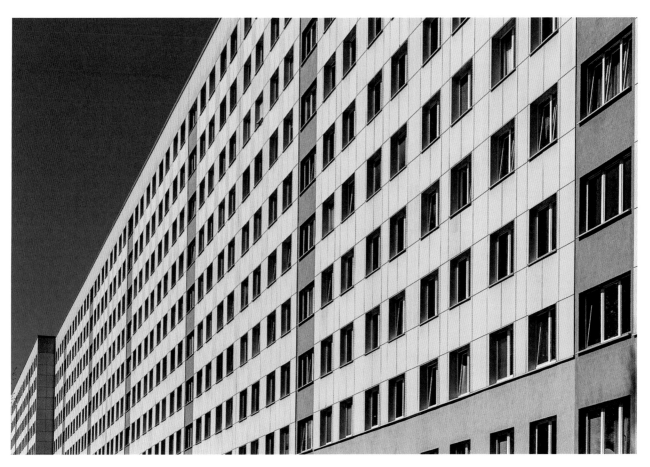

Frankfurter Allee 120–142
P2/11, 1971–74

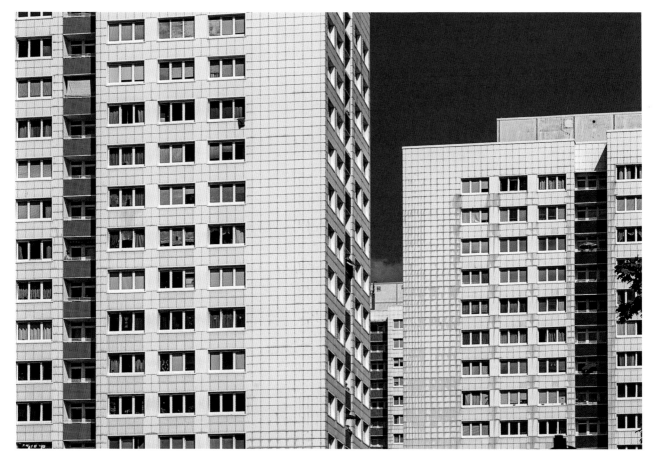

Frankfurter Allee 150, 174–176, 154
WHH GT 18, 1971–72

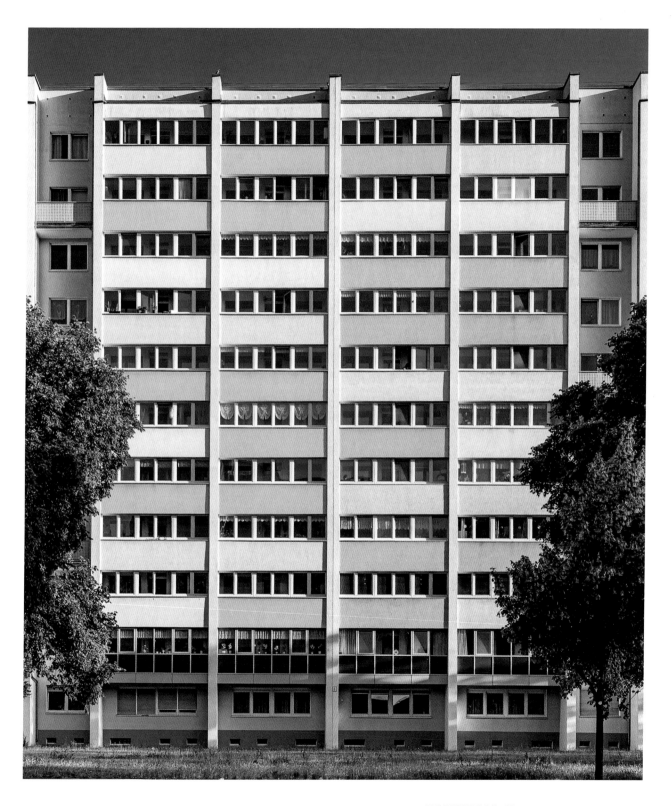

wohnkomplex fennpfuhl 1972–86

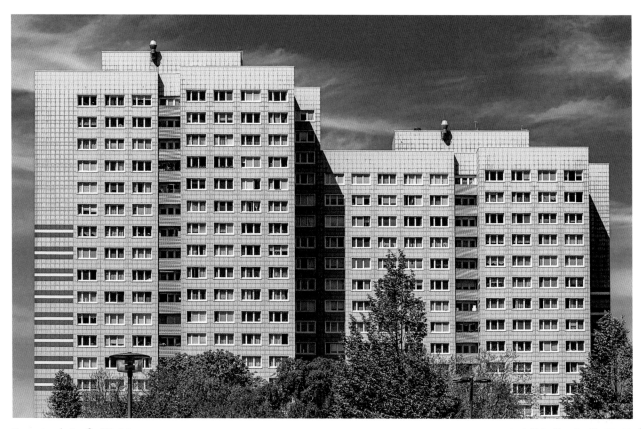

Franz-Jacob-Straße 12–14
WHH GT 18/21, 1973–75

Rudolf-Seiffert-Straße 31–33
WHH GT 18/21, 1973–75

FÜR DAS GEBIET rund um die Leninallee (heute Landsberger Allee) jenseits der Ringbahn war seit 1957 eine Wohnsiedlung in Planung, für die sogar ein Entwurf des westdeutschen Architekten Ernst May angenommen worden war. Dieser wurde aber dann zugunsten eines neuen Plans verworfen, der eher den in der DDR der Siebzigerjahre herrschenden Vorstellungen entsprach. Der schließlich gebaute Wohnbaukomplex – von der Größe her vergleichbar mit dem Märkischen Viertel im Westen – zeigt das gesamte Spektrum des DDR-Plattenbaus und ist wohl eines der gelungensten Beispiele einer in sich geschlossenen innerstädtischen Wohnsiedlung.

A RESIDENTIAL DEVELOPMENT for the area beyond the Ringbahn centred around Leninallee (now Landsberger Allee) had been in the planning stages since 1957, and a successful proposal had even been submitted by West German architect Ernst May. This was later shelved in favour of a new plan more in line with East German planning approaches of the 1970s. The resulting complex – comparable in scale to the Märkisches Viertel in the West – contains the full spectrum of DDR-era Plattenbau designs, and is arguably one of the most successful attempts to create a self-contained residential unit within the larger city.

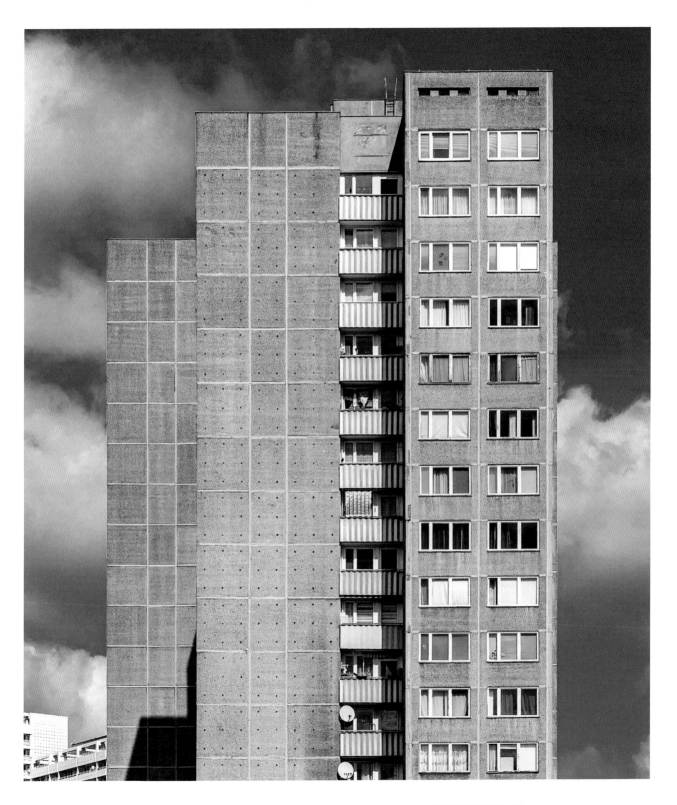

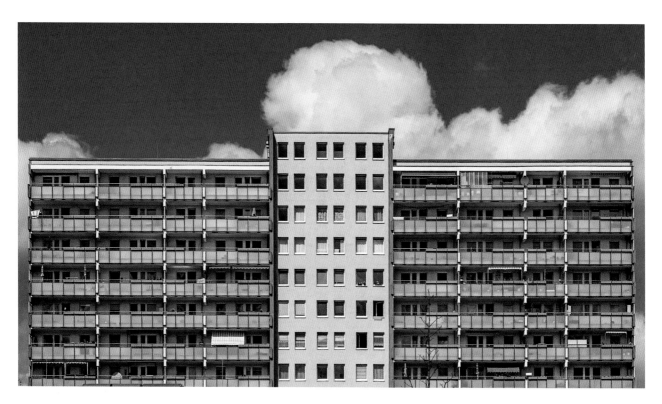

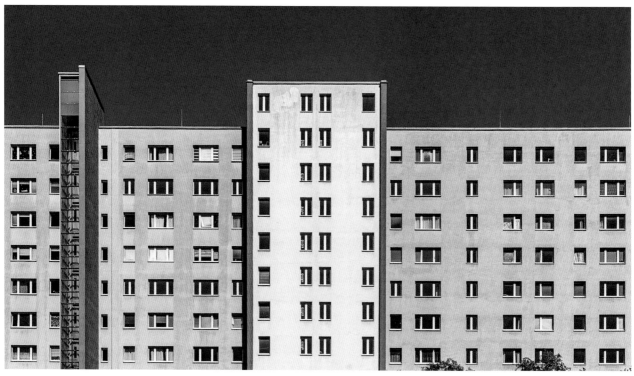

Anton-Saefkow-Platz 11
SK-Scheibe, 1974–80

Anton-Saefkow-Platz
13–14
SK-Scheibe, 1974–80

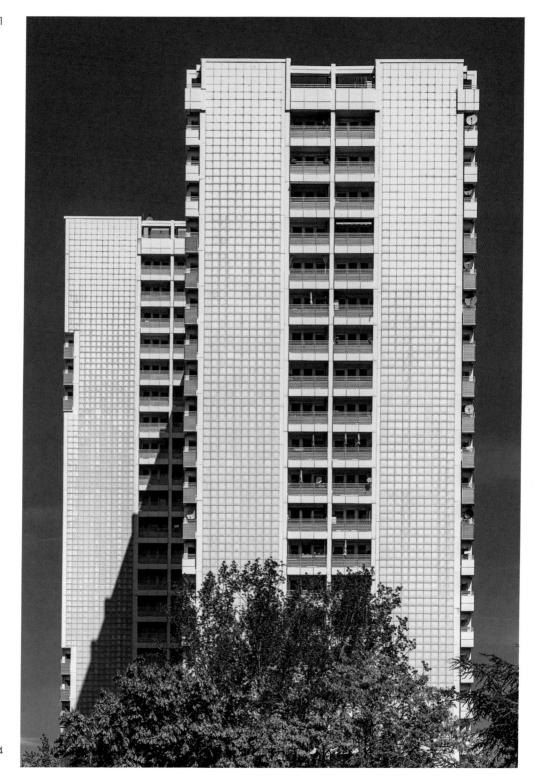

Anton-Saefkow-Platz 3–4
SK 22/25, 1974–80

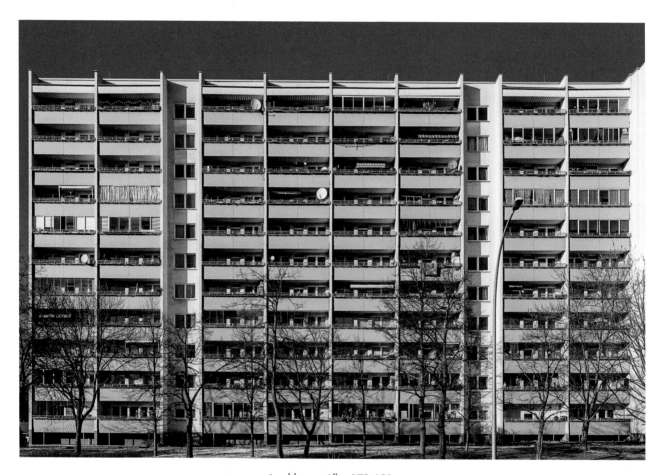

Landsberger Allee 179–193
P2/11, 1973–75

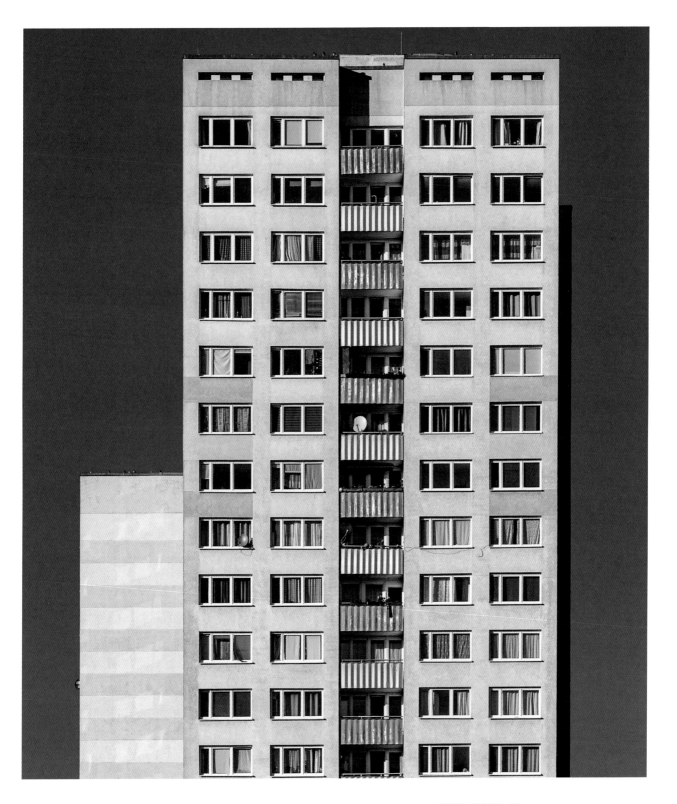

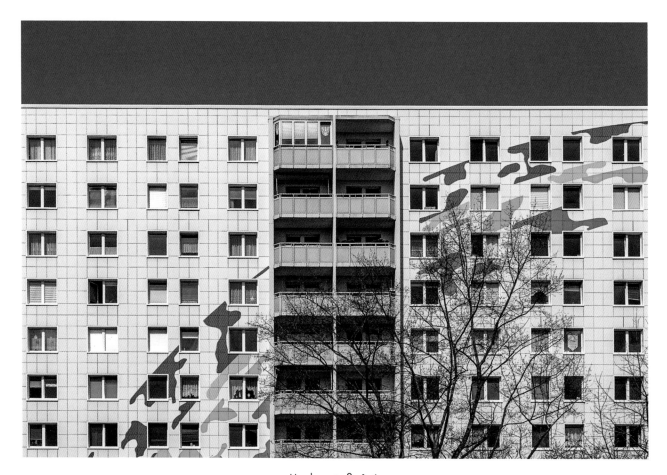

Herzbergstraße 1–6
QP 71, 1973–75

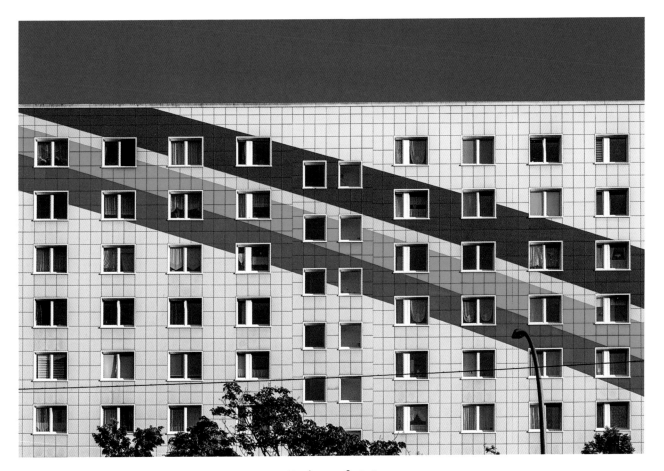

Herzbergstraße 1–6
QP 71, 1973–75

Landsberger Allee 200–226
P2/11, 1974 ▸

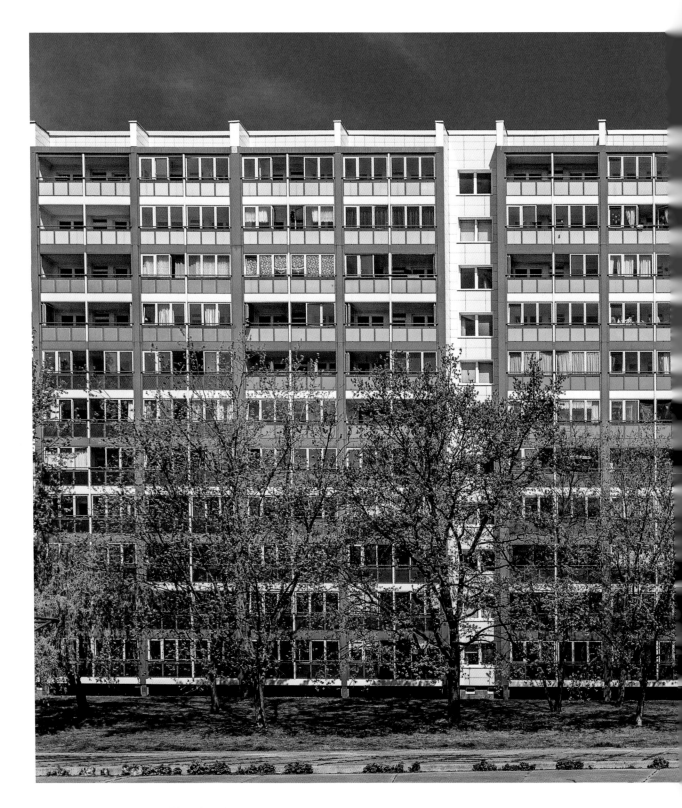

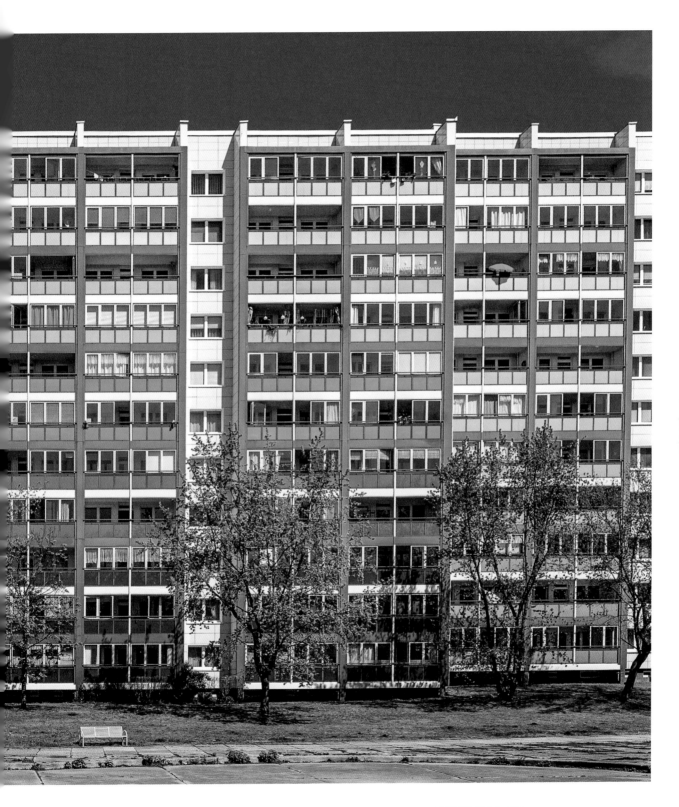

hohenschönhausen
landsberger allee 1975-81

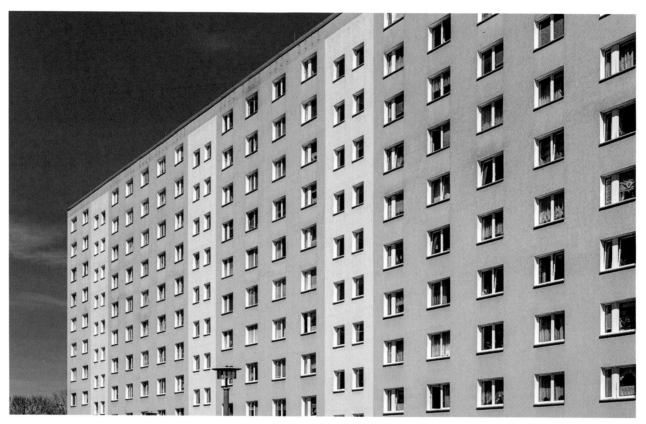

Zechliner Straße 26–32
QP 71, 1975–81

Landsberger Allee 221–223
WHH GT 18/21, 1975–81

OBWOHL NUR DURCH EINE STRASSE und eine Straßenbahnlinie vom östlichen Teil von Fennpfuhl getrennt, hat dieser nördlich der Landsberger Allee (ehemals Leninallee) gelegene Wohnkomplex einen deutlich anderen Charakter. Seine Bauten gruppieren sich nicht um eine zentrale Grünfläche oder eine Einkaufsmeile, sondern erstrecken sich entlang der Landsberger Allee vom Weißenseer Weg bis fast nach Marzahn. Die Bebauung ist schmal und linear angelegt, es fehlt an Grünflächen und die gesamte Anlage ist weniger markant als viele der gelungeneren Beispiele Ostberliner Wohnsiedlungen.

ALTHOUGH IT IS SEPARATED from the eastern section of Fennpfuhl by only a street and a tram line, the residential development to the north of Landsberger Allee (formerly Leninallee) is remarkably different in character. Instead of its buildings being structured around a central green space or shopping area, the buildings stretch along Landsberger Allee from Weißenseer Weg nearly to the border with Marzahn, creating a narrow, highly linear development that lacks both the natural spaces and definition of some of the East's more successful developments.

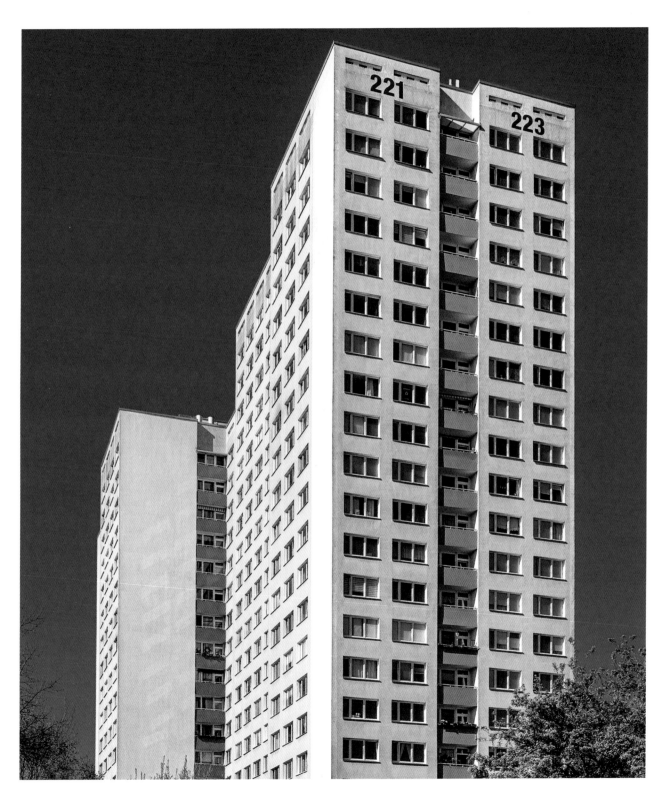

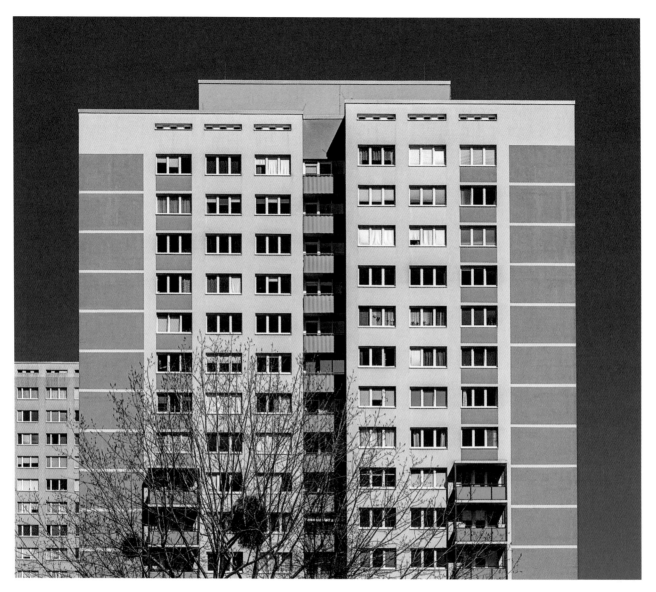

Altenhofer Straße 30
WHH GT 18, 1975–81

Landsberger Allee 273–275
WHH GT 18/21, 1975–81 ▶

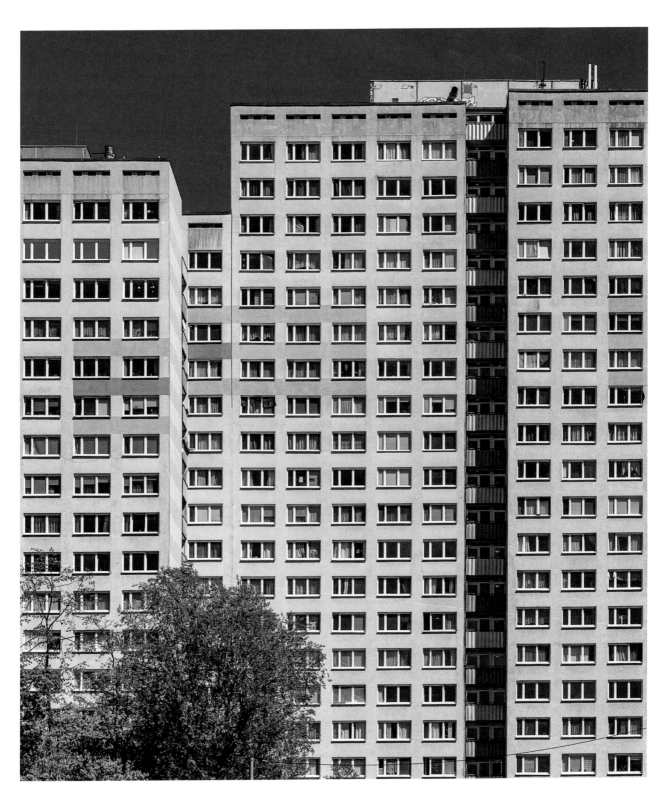

neu-hohenschönhausen 1982–88

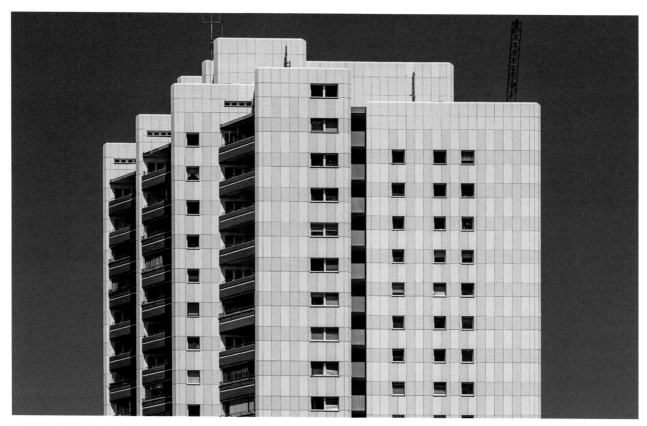

Grevesmühlener Straße 10
WHH GT 85, 1985–86

Prendener Straße 30
WHH GT 85, 1985–86

NEU-HOHENSCHÖNHAUSEN ist größer als Fennpfuhl und kleiner als Marzahn – und vielleicht das letzte der bedeutenderen Ostberliner Wohnsiedlungsprojekte. Zusätzlich zu der üblichen Mischung verschiedener Gebäudetypen in parkähnlich gestalteten Freiflächen wurden viele der hohen Plattenbauten zu größeren Wohnblocks zusammengefasst, die jeweils kleinere öffentliche Räume in ihrer Mitte umschließen – ein Ansatz, der entfernt an die Siedlungen der Zwanzigerjahre erinnert. Wie in Marzahn macht die Anordnung der verschiedenen Unterbezirke um die Straßenbahn- und S-Bahnlinien das gesamte Areal zu einer baulichen Einheit.

LARGER THAN FENNPFUHL and smaller than Marzahn, Neu-Hohenschönhausen is perhaps the last of the great residential developments in East Berlin. In addition to the usual mixture of building types within landscaped open areas, many of the high slabs have been fashioned into larger blocks that delineate a matrix of smaller self-contained public spaces, an approach which almost recalls the Siedlungen of the 1920s. As in Marzahn, the arrangement of different subdistricts around tram and S-Bahn lines give the area its cohesion.

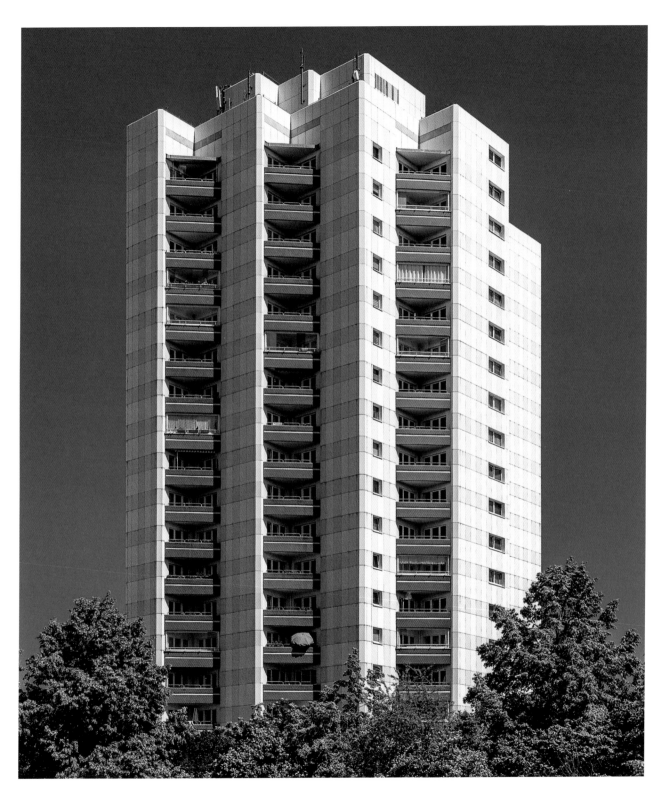

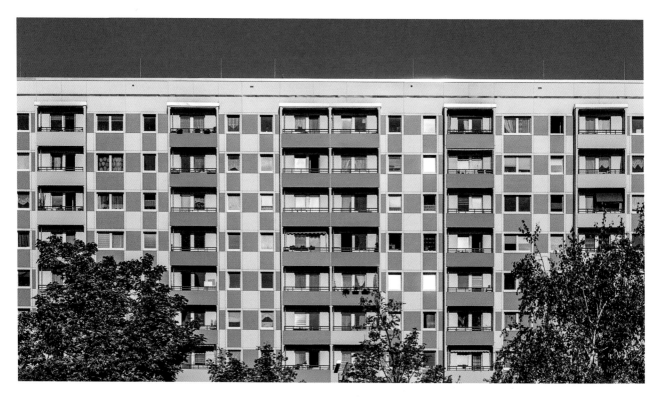

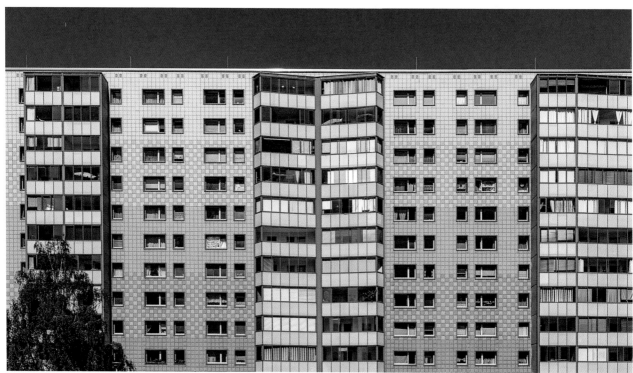

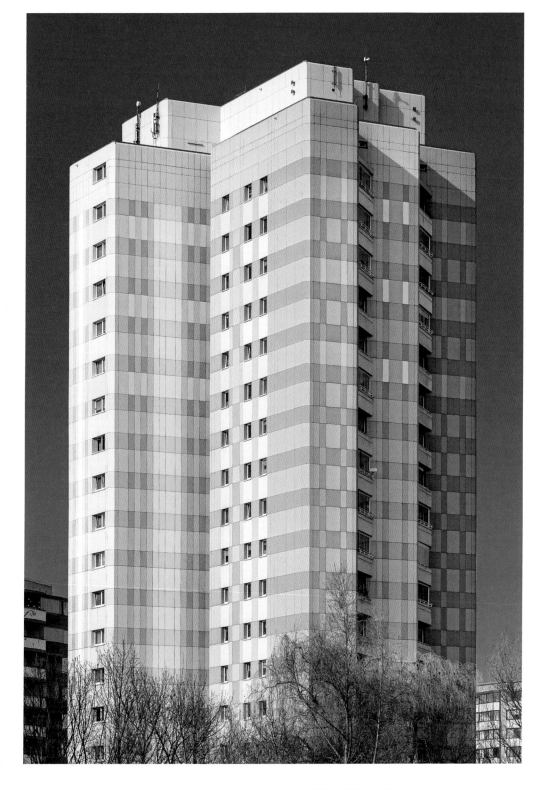

Grevesmühlener
Straße 22–28
WBS 70, 1984–86

Ahrenshooper
Straße 28–34
WBS 70, 1982–86

Zingster Straße 25
WHH GT 85, 1985–86

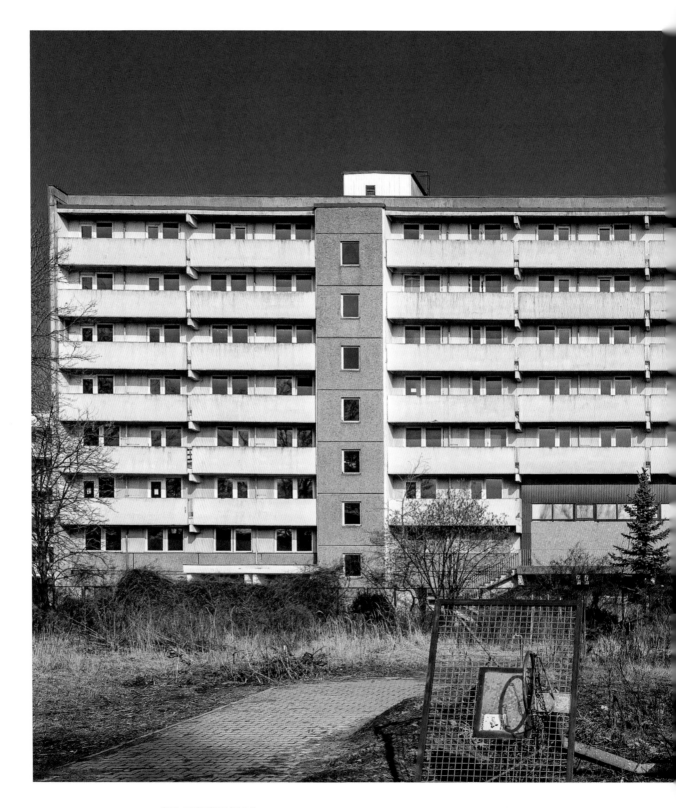

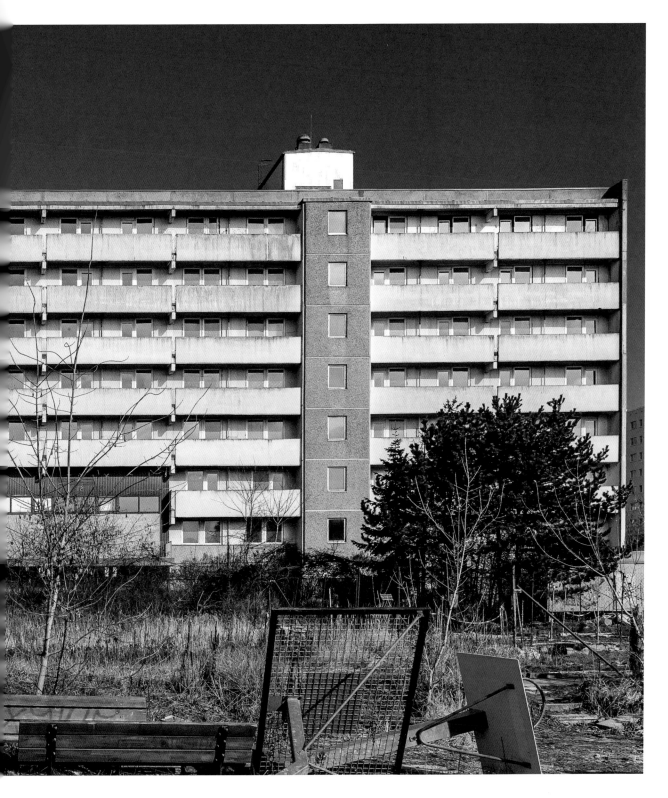

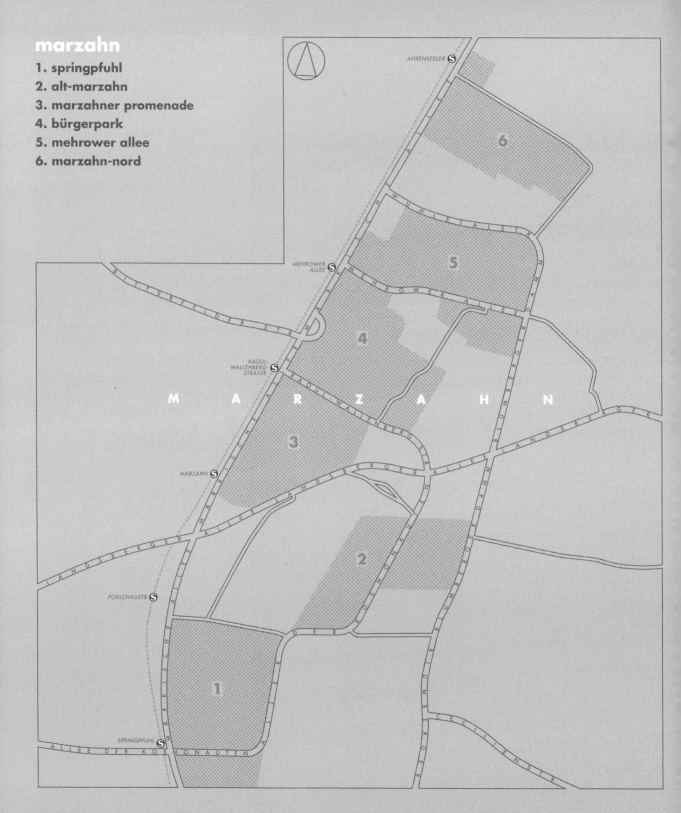

marzahn

1. springpfuhl
2. alt-marzahn
3. marzahner promenade
4. bürgerpark
5. mehrower allee
6. marzahn-nord

3. marzahn

MARZAHN IST DER HÖHEPUNKT der Ostberliner Stadtplanung im Bereich Wohnungsbau. Nach 1971 hatte sich das Bautempo erheblich beschleunigt, überall in der Stadt entstanden neue Wohnsiedlungen und ältere wurden erweitert – doch Marzahn setzte völlig neue Maßstäbe. Der „9. Bezirk", wie das Projekt in der ersten Planungsphase genannt wurde, sollte weniger eine Erweiterung Berlins als vielmehr eine in sich geschlossene eigenständige Stadt mit 100 000 Einwohnern werden.

Als Standort wählte man das weitgehend unbebaute Gelände um das alte Dorf Marzahn, dessen Wurzeln bis ins 13. Jahrhundert zurückreichen. 1973 wurden erste Pläne für den neuen Bezirk vorgelegt. Der Entwurf von Roland Korn und Peter Schweitzer wurde 1975 genehmigt, zwei Jahre später begann der Bau unter Leitung von Heinz Graffunder.

Der ursprüngliche Plan sah drei unterschiedlich gestaltete Wohngebiete – WG 1 im Süden, WG 2 in der Mitte und WG 3 im Norden des Areals – mit jeweils eigenen Gemeinschafts- und Gewerbeflächen vor. Später sollten sie durch weitere Neubaugebiete im Norden und Osten von Marzahn ergänzt werden. Von Anfang an war ein Anschluss an den öffentlichen Nahverkehr ein wesentlicher Bestandteil der Planung. Die drei Siedlungskomplexe wurden durch die Straßenbahn und eine Verlängerung der S-Bahn-Linie sowohl miteinander als auch mit dem Stadtzentrum verbunden. Bis zur 750-Jahr-Feier Berlins im Jahr 1987 waren die drei Wohngebiete weitgehend fertiggestellt.

Marzahn ist die vielleicht größte Leistung des DDR-Wohnungsbauprogramms. In den Jahren nach der Wiedervereinigung eilte diesem Stadtbezirk ein schlechter Ruf voraus, doch mittlerweile hat eine Reihe von Sanierungsprojekten dazu beigetragen, diese zu ihrer Zeit neuartigen und oft sehr gelungenen Ansätze in der Gestaltung des urbanen Raums sichtbarer zu machen.

MARZAHN IS THE CULMINATION of residential urban planning in East Berlin. Although the pace of residential construction had picked up considerably after 1971, with new developments and expansions of earlier developments underway throughout the city, Marzahn was conceived on a completely different scale. The "9th District", as it was known during its initial planning phase, was to be less an extension of the city than a self-contained town of 100,000 people.

The mostly undeveloped land around the old village of Marzahn – which had been in existence since the thirteenth century – was chosen as the site, and the first plans for the new district were submitted in 1973. A design for the area by Roland Korn and Peter Schweitzer was approved in 1975 and construction started two years later under the direction of Heinz Graffunder.

The original plan envisaged three distinct residential areas – south, central and north – each with its own social and commercial spaces. Public transportation was deemed essential from the outset and the three areas were connected to one another – and to the city centre – via tram lines and an extension of the S-Bahn line. Construction of the three residential areas was mostly complete by the time of Berlin's 750th anniversary in 1987.

Taken as a whole, Marzahn remains the greatest achievement of the East German housing programme. Although the area suffered from a bad reputation in the years following reunification, an ongoing series of refurbishment projects has made it even easier to appreciate the area's novel and often highly successful approaches to the creation of urban space.

marzahn
springpfuhl 1977-86

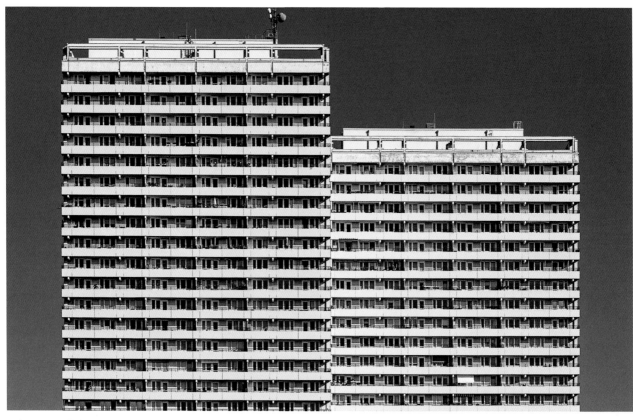

Helene-Weigel-Platz 13–14
SK 22/25, 1981–85

Helene-Weigel-Platz 6–7
SK 22/25, 1981–85

MIT DEM BAU VON MARZAHN wurde südlich der Allee der Kosmonauten begonnen. Zusammen mit dem Springpfuhl-Areal und dem Gewerbekomplex am Helene-Weigel-Platz entstand so das erste der drei großen Wohngebiete Marzahns (WG 1). Zwar wird dieses Areal von elfgeschossigen Gebäuden das Typs WBS 70 bestimmt, dennoch ist das Hochhaustrio um den Helene-Weigel-Platz, das von der von Friedrichsfelde nach Norden abzweigenden S-Bahn zu sehen ist, zum Wahrzeichen von Marzahn geworden.

THE FIRST SECTION of Marzahn to begin construction was the area south of Allee der Kosmonauten; this in addition to the Springpfuhl area and the commercial complex at Helene-Weigel-Platz constituted the first of Marzahn's three major residential areas. Although much of the area is defined by its arrangement of eleven-storey WBS 70 buildings, the trio of high-rise concrete frame towers around Helene-Weigel-Platz, visible from the S-Bahn as it branches north from Friedrichsfelde, have become Marzahn's most iconic structures.

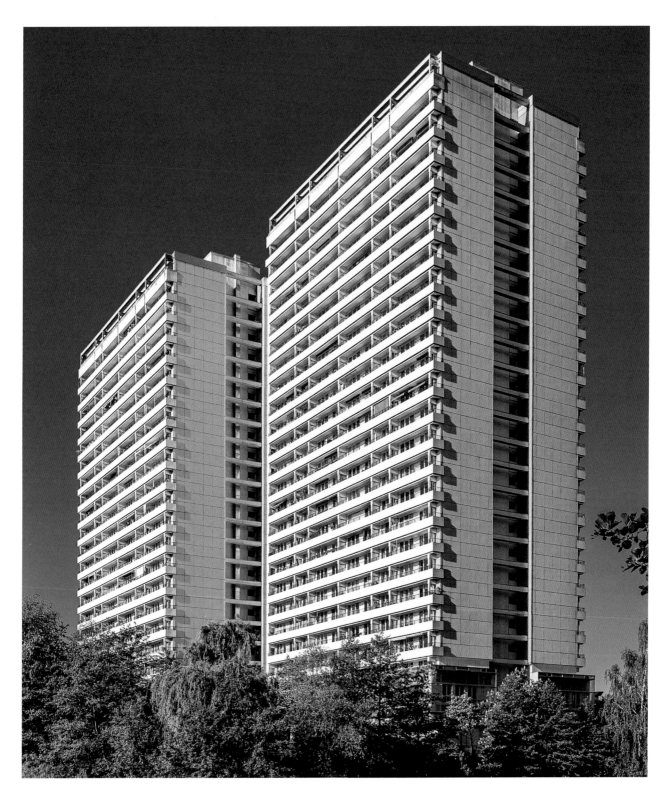

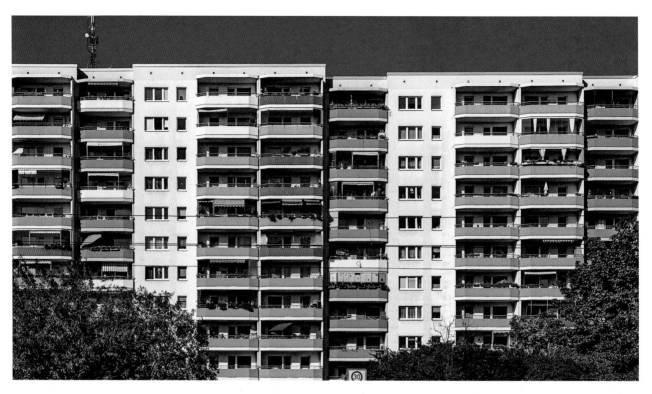

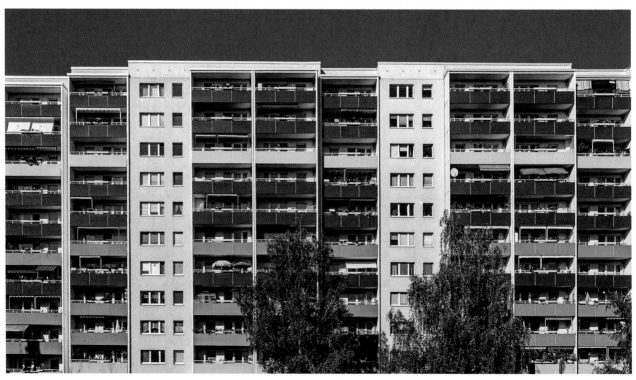

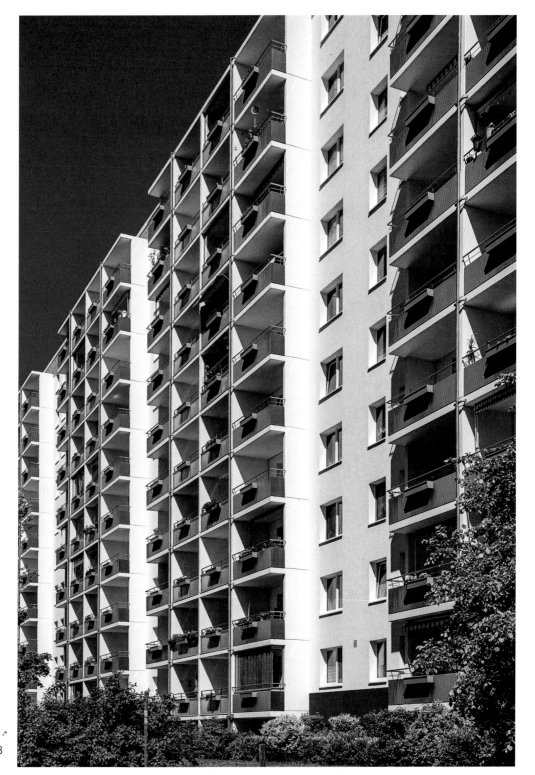

Allee der Kosmonauten
81–93
WBS 70, 1977–80

Poelchaustraße 18–30
WBS 70, 1977–80

Märkische Allee 124–128
QP 71, 1977–84

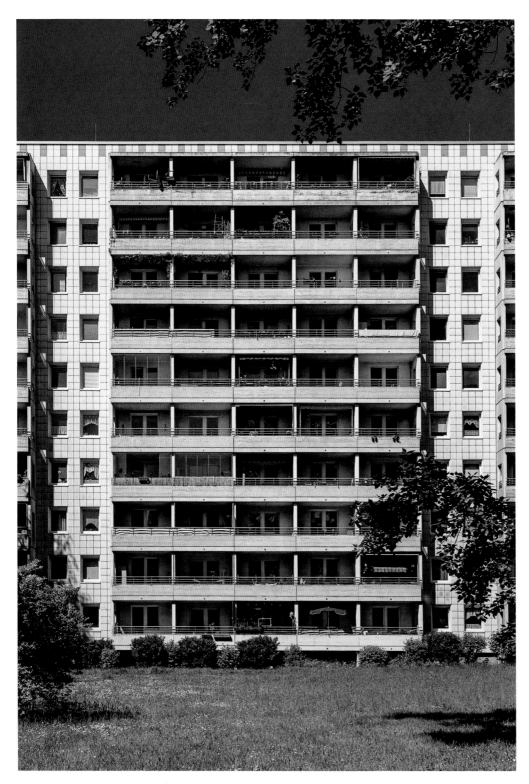

Märkische Allee 140–152
QP 71, 1977–84

Allee der
Kosmonauten 145
WHH GT 18, 1980–84 ▶

marzahn
alt-marzahn 1979-84

Marzahner Mühle
The Marzahn Windmill

<div align="right">

Blenheimstraße 27
WHH GT 18, 1979-84

</div>

DIE GESCHICHTE DES DORFS MARZAHN, das dem Wohnbezirk seinen Namen gab, lässt sich bis in die erste Hälfte des 13. Jahrhunderts zurückverfolgen. Etwa zur gleichen Zeit wurden Cölln und Berlin erstmals schriftlich erwähnt. Der erhaltene, umfassend restaurierte Dorfanger ist im Süden und Osten vom zweiten der drei großen Marzahner Wohngebiete (WG 2) umgeben. Die Allee der Kosmonauten mit ihrer zentralen Straßenbahnlinie teilt das Areal in zwei Abschnitte mit einer jeweils anderen Anordnung der Gebäude und einem eigenen Charakter.

THE VILLAGE OF MARZAHN, from which the residential district took its name, dates from the first half of the thirteenth century, around the same time that Cölln and Berlin first appear in the written record. Although a heavily restored section of the old village exists today, it is surrounded to the south and east by the second of Marzahn's three major residential areas. Allee der Kosmonauten, with its central tram line, divides the area into two sections, each with its own arrangement of buildings and its own distinctive personality.

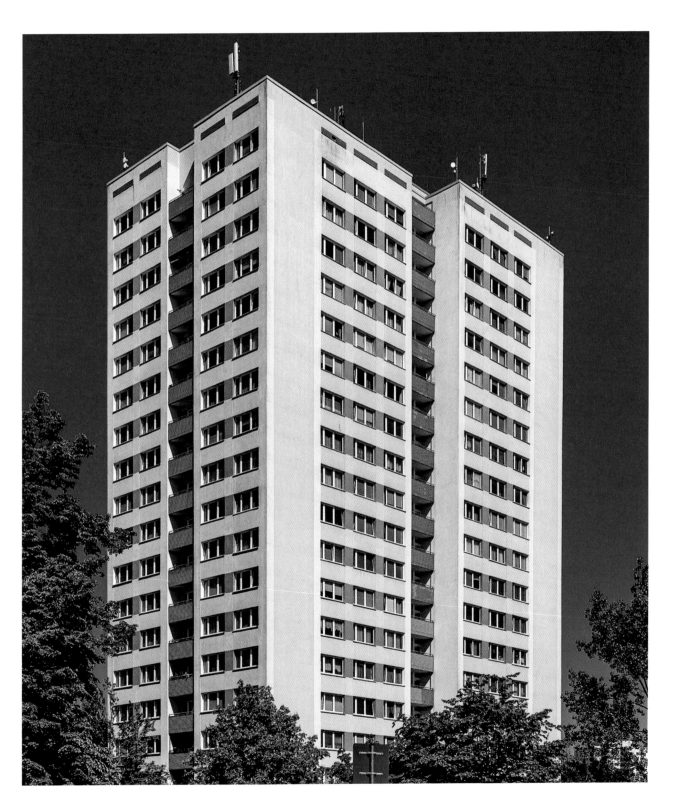

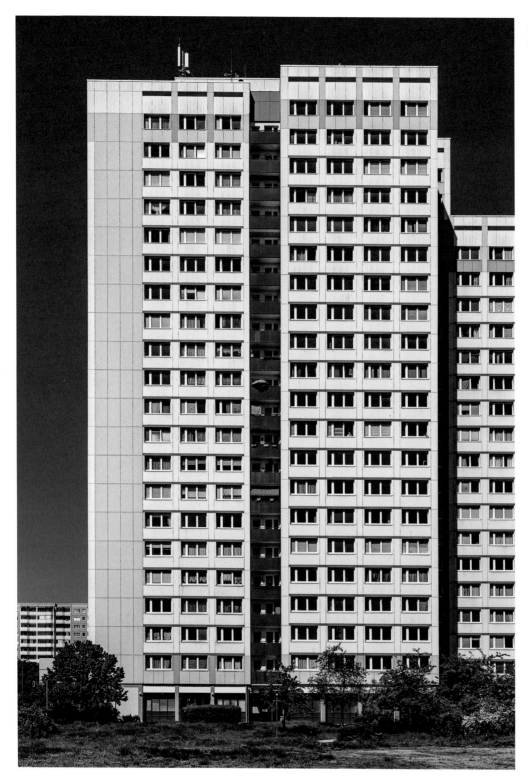

Allee der Kosmonauten
200–202
WHH GT 18/21, 1979–84

Scheibenbergstraße 23
WHH GT 18/21, 1979–84 ▶

marzahner promenade 1980–86

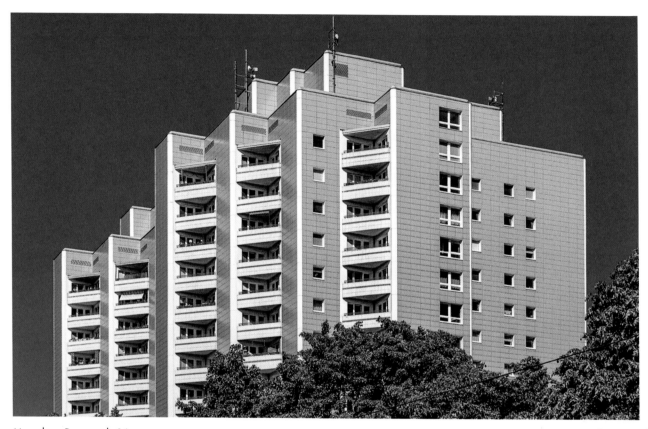

Marzahner Promenade 16
WHH GT 85, 1985–86

<div align="right">

Franz-Stenzer-Straße 11–19
WBS 70, 1980–86

</div>

DAS DRITTE UND GRÖSSTE Wohngebiet Marzahns (WG 3) erstreckt sich von der Landsberger Allee (früher Leninallee) im Süden bis zur Wuhletalstraße (früher Adolf-Hennecke-Straße) im Norden. An der südlichen Spitze dieses Gebiets befindet sich die Marzahner Promenade, eine Fußgängerzone mit Geschäften und Cafés sowie Sport- und Freizeiteinrichtungen. Obwohl die meisten Läden durch das Eastgate-Einkaufszentrum verdrängt wurden, zeigt sich am Beispiel dieser Promenade immer noch die elegante Verbindung von Wohn- und Gemeinschaftsflächen aus der ursprünglichen Planung.

THE THIRD AND LARGEST residential area of Marzahn extends from Landsberger Allee (formerly Leninallee) in the south to Wuhletalstraße (formerly Adolf-Hennecke-Straße) in the north. At the southern tip of this area is the Marzahner Promenade, a pedestrian avenue with shops and cafés as well as sporting and entertainment facilities. Although most of its commercial functions have been supplanted by the Eastgate shopping centre, the Promenade remains an elegant example of how social and residential space were combined in the original design.

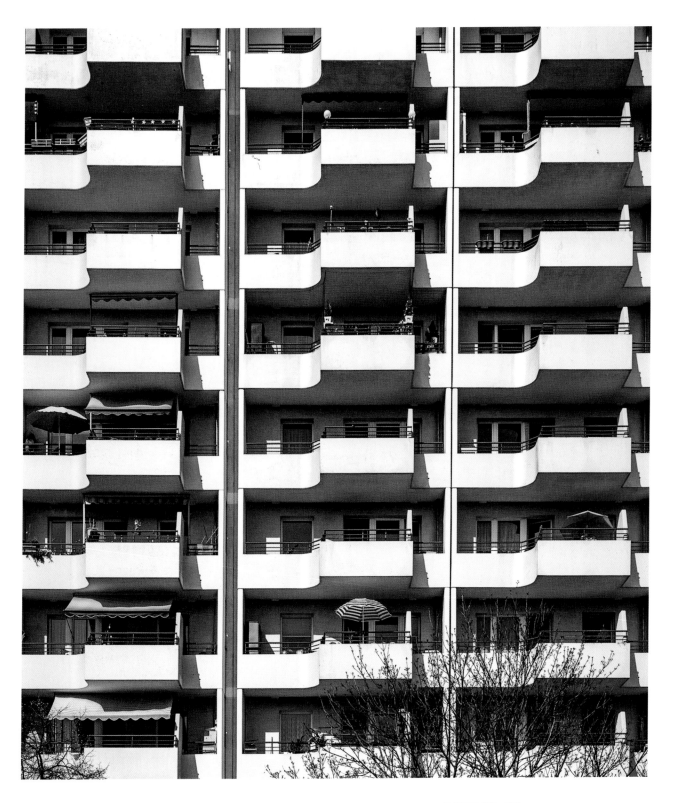

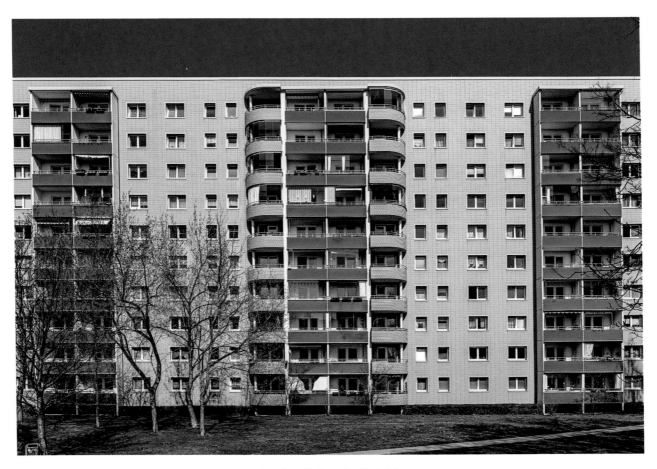

Raoul-Wallenberg-Straße 2–16
QP 71, 1980–86

Marzahner Promenade 44
WHH GT 18, 1980–86 ▶

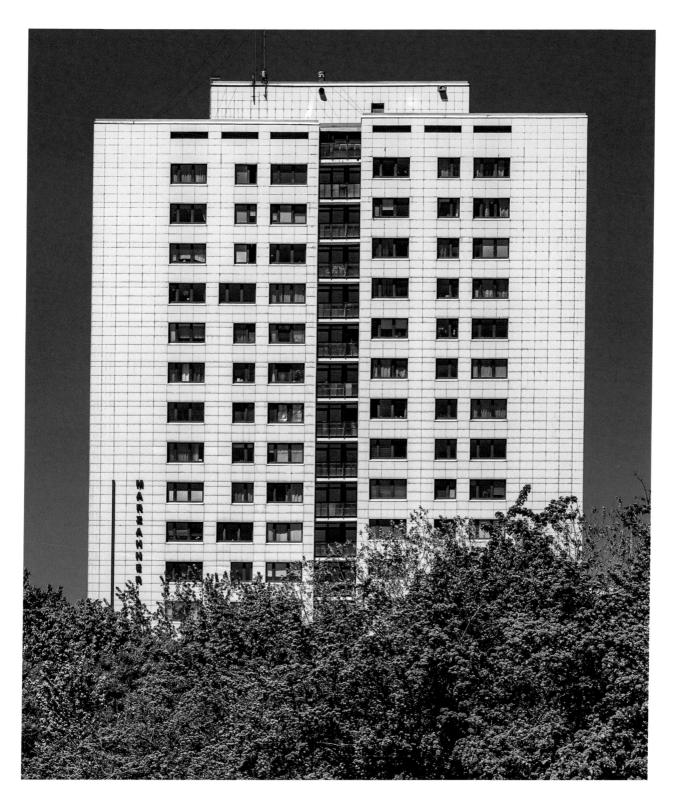

marzahn
bürgerpark 1980–86

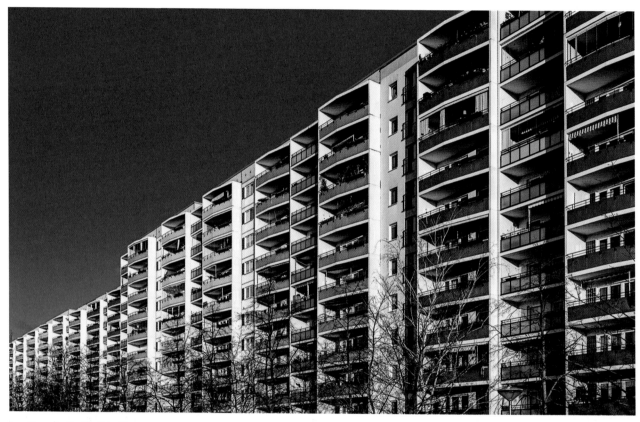

Lea-Grundig-Straße 36–52
WBS 70, 1980–86

Ludwig-Renn-Straße 32
WHH GT 18, 1980–86

IM WESTEN DES DRITTEN WOHNGEBIETS von Marzahn (WG 3) befinden sich drei S-Bahnhöfe, durch sein Zentrum führt eine Straßenbahnlinie. In der Mitte des Areals, zwischen Raoul-Wallenberg-Straße (ehemals Bruno-Leuschner-Straße) und Mehrower Allee (ehemals Otto-Winzer-Straße), weist Marzahn eine besonders ausgewogene Balance zwischen Wohn- und Naturraum auf. Obwohl der Bürgerpark eigentlich nur auf ein kleines Gebiet im Zentrum der Siedlung beschränkt ist, strahlt seine ruhige Atmosphäre bis weit in das umgebende Viertel aus.

THE THIRD RESIDENTIAL AREA of Marzahn spans three S-Bahn stations on its western edge and features a tram line running through its centre. In the central section between Raoul-Wallenberg-Straße (formerly Bruno-Leuschner-Straße) and Mehrower Allee (formerly Otto-Winzer-Straße) the urban plan of Marzahn achieves its greatest balance between residential and natural space. Although the Bürgerpark Marzahn is nominally confined to a small area in the centre, its tranquil atmosphere extends through much of the neighbourhood.

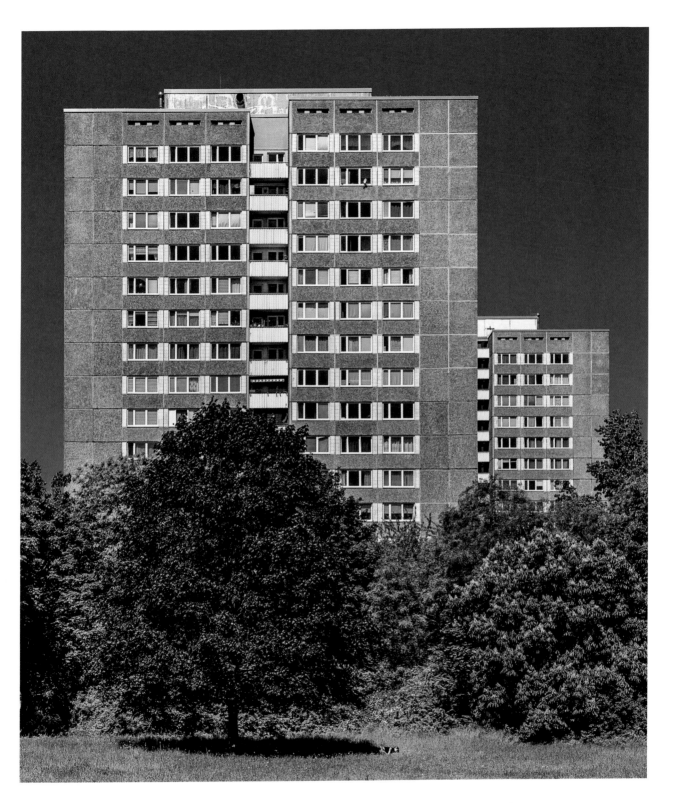

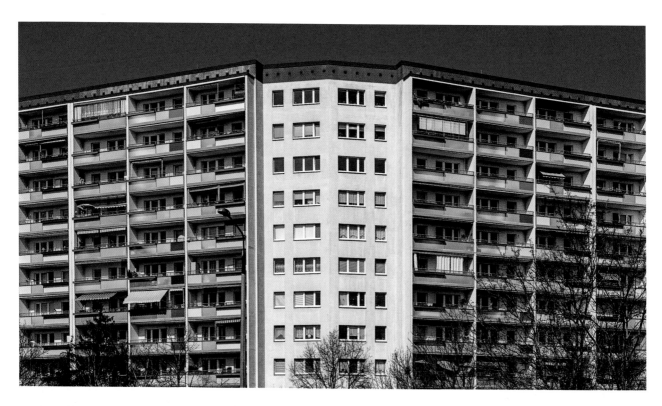

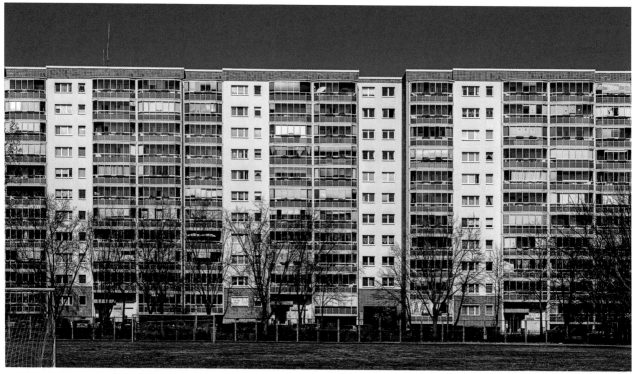

Raoul-Wallenberg-Straße 33 /
Paul-Dessau-Straße 1
WBS 70, 1980–86

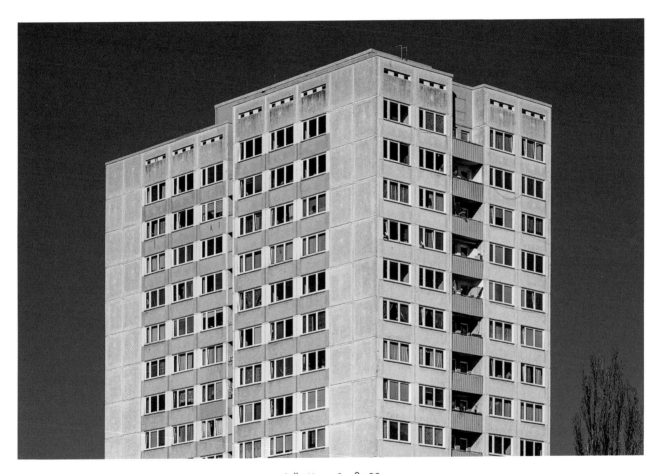

Sella-Hasse-Straße 23
WHH GT 18, 1980–86

Walter-Felsenstein-Straße 3–15
WBS 70, 1980–86

Ludwig-Renn-Straße 31, 32, 33
WHH GT 18, 1980–86

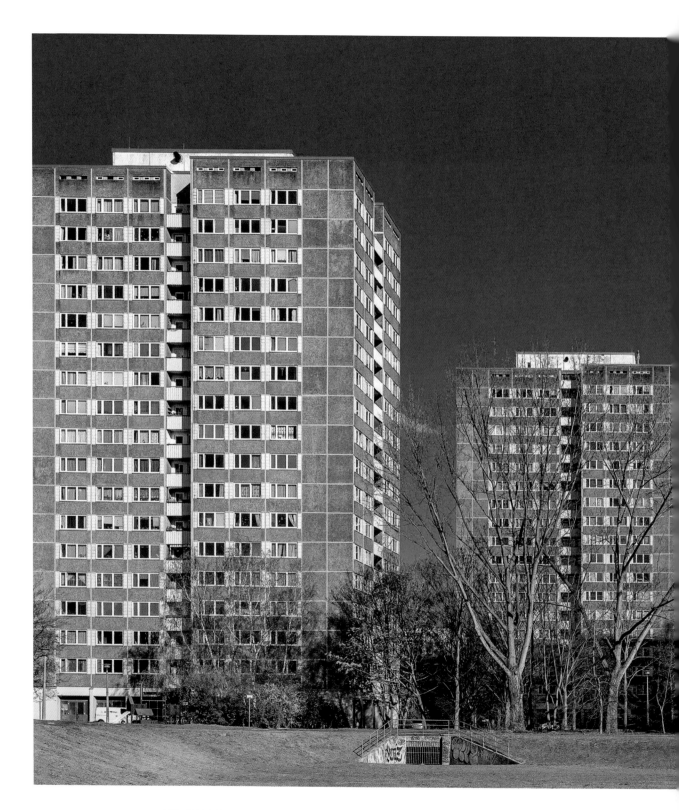

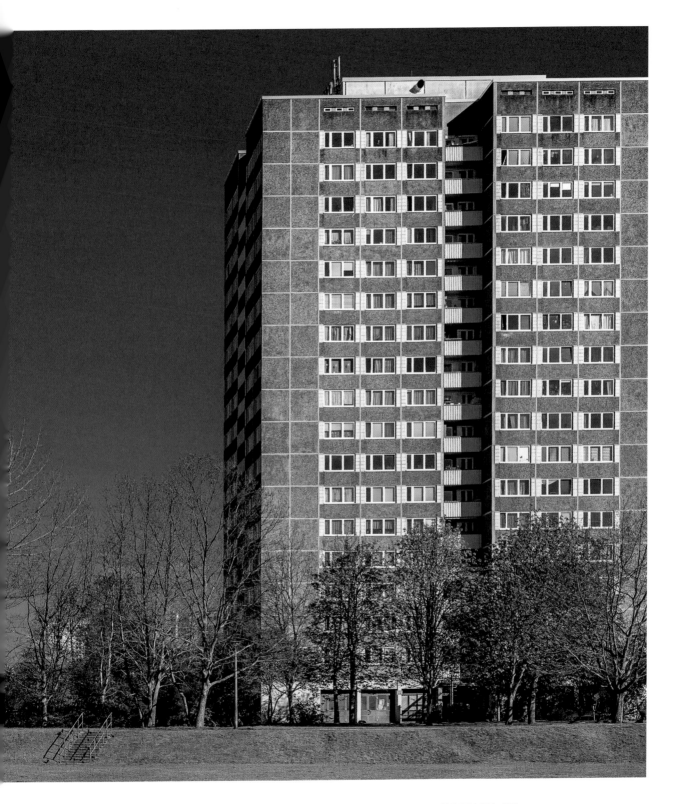

marzahn
mehrower allee 1980-86

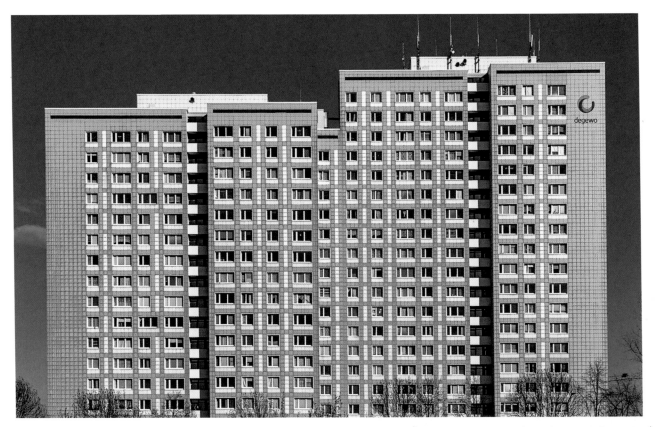

Märkische Allee 280/282
WHH GT 18/21, 1980–86

Schwarzburger Straße 21–23
WBS 70, 1980–86

DER NÖRDLICHSTE, zwischen Mehrower Allee (ehemals Otto-Winzer-Straße) und Wuhletalstraße (ehemals Adolf-Hennecke-Straße) gelegene Teil des dritten Marzahner Wohngebiets (WG 3) ist mit einer höheren Wohnbaudichte und vergleichsweise geringerem Anteil von Gemeinschafts- und Gewerbeflächen das vielleicht markanteste Wohngebiet von ganz Marzahn. Gleichzeitig grenzt er aber auch an den Seelgrabenpark im Norden und den Ahrensfelder Berg im Osten, von dem man einen spektakulären Blick über ganz Marzahn hat, womit dieser Teil des Wohngebiets die größte Nähe zur Natur bietet.

THE NORTHERNMOST SECTION of Marzahn's third area, between Mehrower Allee (formerly Otto-Winzer-Straße) and Wuhletalstraße (formerly Adolf-Hennecke-Straße), is perhaps the most conspicuously residential, with a higher concentration of buildings and comparably fewer social and commercial areas. However it is also the closest to nature, bounded to the north by Seelgrabenpark and to the east by Ahrensfelder Berg, a hill that rewards the climber with spectacular views over the whole of Marzahn.

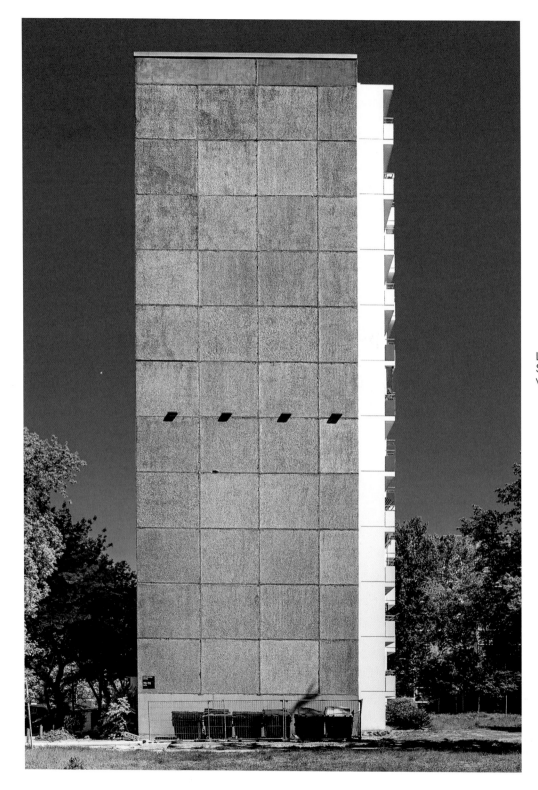

Lea-Grundig-
Straße 70–76
WBS 70, 1980–86

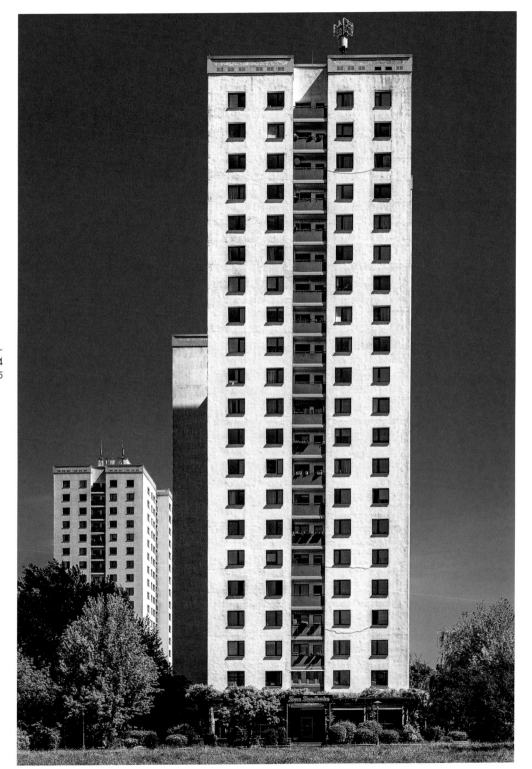

Max-Hermann-
Straße 2–4
WHH GT 18/21, 1985

marzahn
marzahn-nord 1983–86

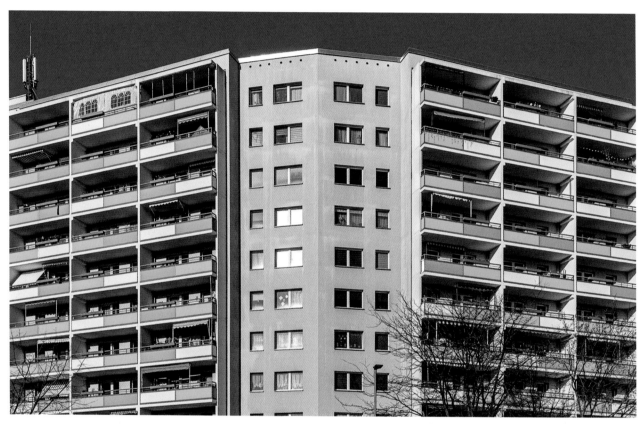

Havemannstraße 29–31
WBS 70, 1983–86

Golliner Straße 1
WBS 70, 1983–86 ▶

DAS GEBIET NÖRDLICH des Seelgrabenparks in der Nähe des Dorfes Ahrensfelde wurde nach ähnlichem Muster wie die drei ursprünglich geplanten drei Wohngebiete von Marzahn erbaut. Im südlichen Teil sind elfgeschossige WBS-70-Plattenbauten der am meisten verwendete Gebäudetyp. Auffällig ist das Fehlen von Hochhäusern. Im nördlichen Teil stehen einige niedrige Plattenbauten und eine Handvoll Hochhäuser des Typs Frankfurt/Oder, eine Mischung, die auch in den zeitgleich errichteten Wohngebieten von Hellersdorf häufig zu finden ist.

ALTHOUGH IT WAS NOT PART of Marzahn's original three-part plan, the area to the north of Seelgrabenpark near the village of Ahrensfelde was constructed along similar lines. Eleven-storey WBS 70 slabs are the most common building type in the southern section, but the area is notable for its lack of high-rises. In the area's northern part one finds a series of lower slabs with a handful of Frankfurt type point blocks, an assortment that appears more frequently in the contemporaneous residential developments of Hellersdorf.

Golliner Straße 378–412 ▶▶
WBS 70, 1983–86

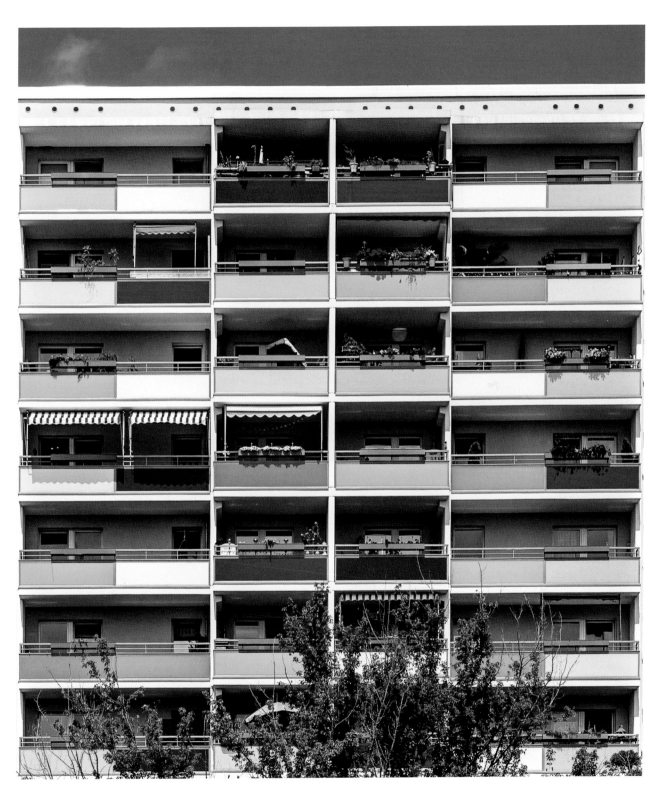

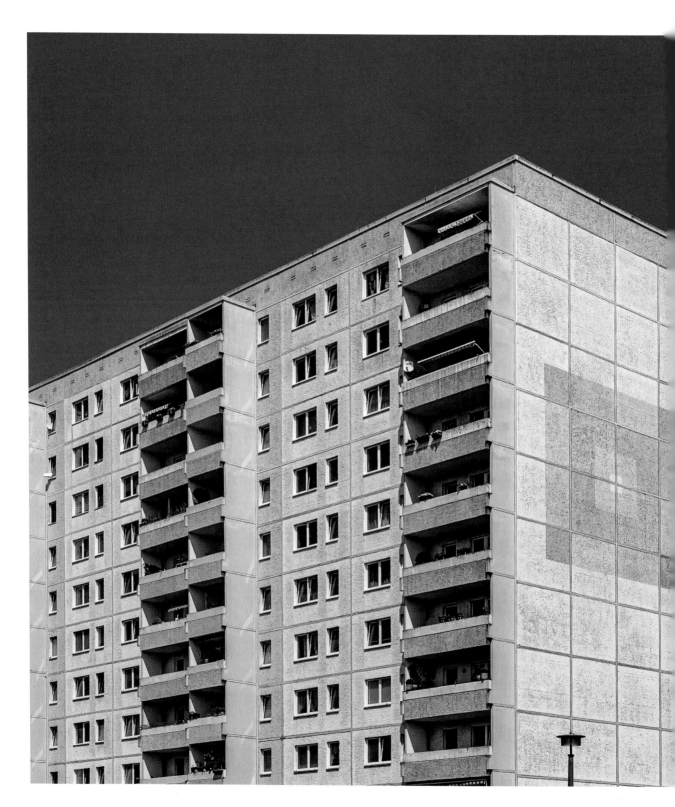

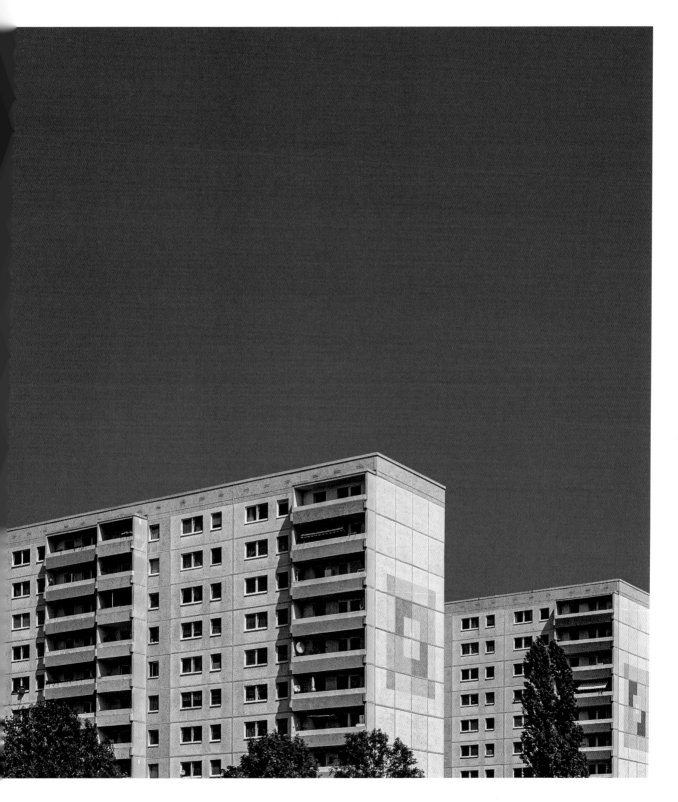

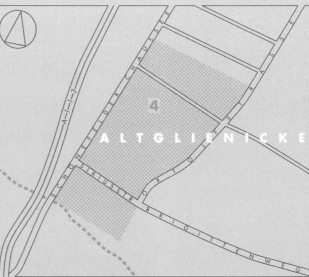

hellersdorf
1. zossener straße

kaulsdorf
2. kaulsdorf-nord

köpenick
3. salvador-allende-viertel

altglienicke
4. schönefelder chaussee

H E L L E R S D O R F

K A U L S D O R F

K Ö P E N I C K

A L T G L I E N I C K E

COTTBUSSER PLATZ

KIENBERG

KAULSDORF-NORD

4. außenbezirke
outer boroughs

DIE DREI VORANGEGANGENEN KAPITEL behandeln die meisten, aber bei Weitem nicht alle wichtigen Wohnsiedlungen aus der Zeit der DDR. Neben den innerstädtischen Wohngebieten und den neu errichteten Großsiedlungen Fennpfuhl und Marzahn gibt es zahlreiche, über das gesamte Stadtgebiet bis nach Buch im Norden und Altglienicke im Süden verstreute Plattenbaukomplexe.

Der große südöstliche Stadtbezirk Köpenick überstand den Zweiten Weltkrieg relativ unbeschadet und weist deswegen vergleichsweise wenige nach dem Krieg errichtete Wohnsiedlungen auf. Die beiden größten – die immer noch relativ bescheidene Dimensionen besitzen – liegen östlich der Altstadt auf zuvor unbebautem Land. Eine ähnlich bescheidene Wohnsiedlung wurde am südlichen Rand von Altglienicke gebaut, nur wenige Kilometer von der Gartenstadt Falkenberg entfernt, wo Bruno Taut zu Beginn des Jahrhunderts einen ersten Versuch unternommen hatte, die Idee der Gartenstadt in Berlin zu etablieren.

In den 1980er-Jahren entstanden am östlichen Rand des Bezirks Hellersdorf zahlreiche Wohnsiedlungen. Doch anders als in Marzahn oder Hohenschönhausen, wo mit einer Mischung aus Hochhäusern und höheren Plattenbauten kompakte, hochverdichtete Wohngebiete innerhalb eines größeren Bezirks geschaffen wurden, erreicht die Bebauung von Hellersdorf, die zu einem großen Teil in Zusammenarbeit mit den Bauämtern anderer ostdeutscher Städte entstand, nur eine begrenzte Höhe. Vorherrschend sind fünfgeschossige Varianten des Typs WBS 70. Das zwölfgeschossige Hochhaus des Typs Frankfurt/Oder, wie es entlang der Zossener Straße und am Cecilienplatz in Kaulsdorf-Nord zu finden ist, ist oft das höchste Gebäude in diesen Vierteln.

Die Bebauung in Hellersdorf war noch nicht ganz abgeschlossen, als die Mauer fiel. Sie bildet damit das letzte Kapitel des Ostberliner Wohnungsbauprogramms.

THE BOROUGHS AND LOCALITIES discussed in the previous three chapters represent most but certainly not all of the major residential developments that came into being during the DDR era. In addition to the city-centre developments and the newly constructed urban areas of Fennpfuhl and Marzahn, there are numerous clusters of residential Plattenbauten scattered throughout the city as far north as Buch and as far south as Altglienicke.

The large south-eastern borough of Köpenick sustained relatively little damage during the war and contains comparably few post-war developments. Its two major areas – both located to the east of the old town – were built on previously undeveloped land and are modest in size. A similarly modest residential development was built at the southern edge of Altglienicke only a few miles from the Gartenstadt Falkenberg, where Bruno Taut had made his first attempts to bring the Garden City to Berlin at the beginning of the century.

During the 1980s the far eastern borough of Hellersdorf was the site of many new residential developments. However, unlike Marzahn or Hohenschönhausen which employed a mixture of point blocks and higher slabs to create compact, high-density residential areas within a larger district, the developments in Hellersdorf – many built in collaboration with the building authorities from other East German cities – were smaller in scale. Five storey variants of the WBS 70 type were predominant, and there was a notable lack of high-rise towers: the twelve-storey Frankfurt/Oder style point blocks, which appear along Zossener Straße and on Cecilienplatz in Kaulsdorf-Nord, are often the highest structures in these neighbourhoods.

The developments in Hellersdorf were not quite complete when the Berlin Wall fell, making them the final chapter in East Berlin's residential building programme.

hellersdorf
zossener straße 1979–90

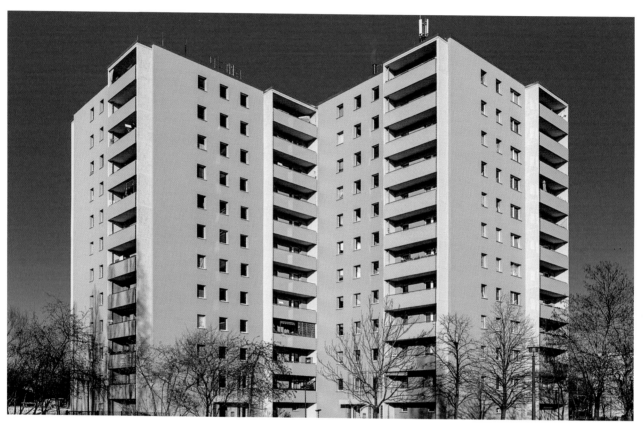

Tangermünder Straße 1/3
PH 12 Frankfurt/Oder, 1987–90

Zossener Straße 68
PH 12 Frankfurt/Oder, 1987–90

OBWOHL DIE ERSTE BAUPHASE der Siedlungen in Hellersdorf nicht lange nach Marzahn begonnen wurde, folgen viele der Hellersdorfer Viertel einer etwas anderen stadtplanerischen Konzeption. Die Gebäude sind größtenteils wesentlich niedriger und das Gleichgewicht zwischen Wohnfläche und Naturraum weniger ausgewogen. Diese Unterschiede der beiden Herangehensweisen zeigen sich deutlich entlang der Zossener Straße, wo sich die Straße als prägendes Element des urbanen Raums wieder durchsetzt.

ALTHOUGH THE FIRST PHASE of developments in Hellersdorf started not long after Marzahn, many of its neighbourhoods offer a subtly different vision of urban planning. Building heights are, for the most part, considerably lower and the balance between natural and residential space is never quite as fluid. These changes are visible along the length of Zossener Straße, where the street seems to have reasserted itself as a defining feature of the urban space.

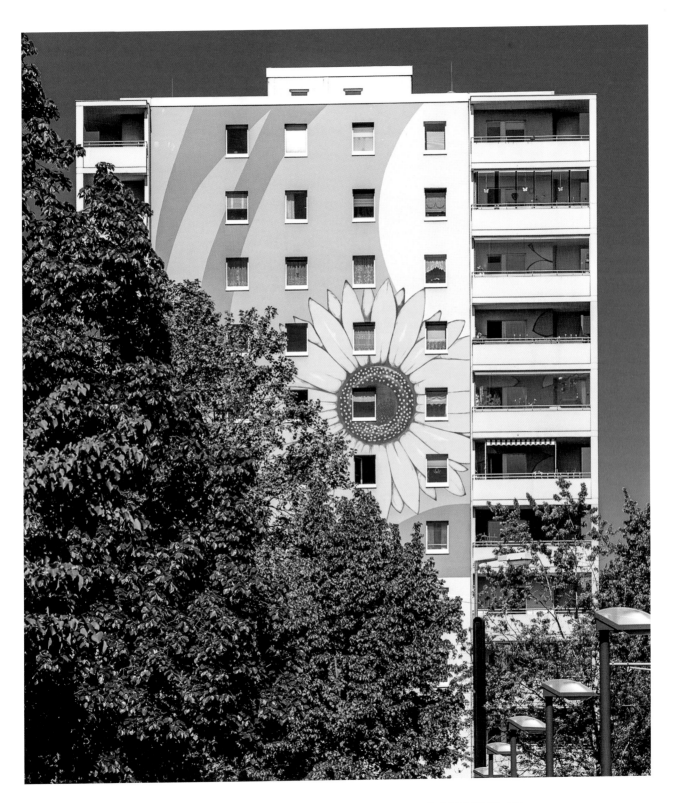

kaulsdorf
kaulsdorf-nord 1980–89

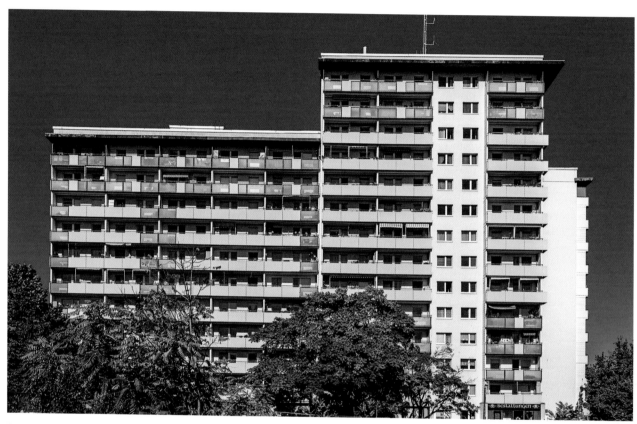

Teterower Ring 43–47
WBS 70, 1982

Cecilienstraße 230
PH 12 Frankfurt/Oder, 1988–89

DER ZEITGLEICH MIT DER VERLÄNGERUNG der U-Bahn-Linie vom Tierpark bis Hönow errichtete Wohnkomplex Kaulsdorf-Nord, bei dem überwiegend niedrige Gebäude auf einer vergleichsweise großen Fläche verteilt wurden, ist typisch für die neue Richtung in der städtebaulichen Planung Ostberlins. Obwohl Kaulsdorf-Nord über eine zentrale Einkaufsmeile verfügt und ein gewisses Zusammenspiel mit dem umgebenden Raum zu erkennen ist, wirkt dieser Baukomplex teilweise weniger dynamisch und ambitioniert als die Wohnsiedlungen des vorangegangenen Jahrzehnts.

THE RESIDENTIAL COMPLEX at Kaulsdorf-Nord, constructed to coincide with the extension of the U-Bahn line from Tierpark to Hönow, is typical of the new direction in urban planning adopted in East Berlin, with primarily lower buildings spread out over a comparably larger area; although it features a central shopping precinct and retains some interplay with its surrounding space, parts of the area seem both less dynamic and less ambitious than the developments of the previous decade.

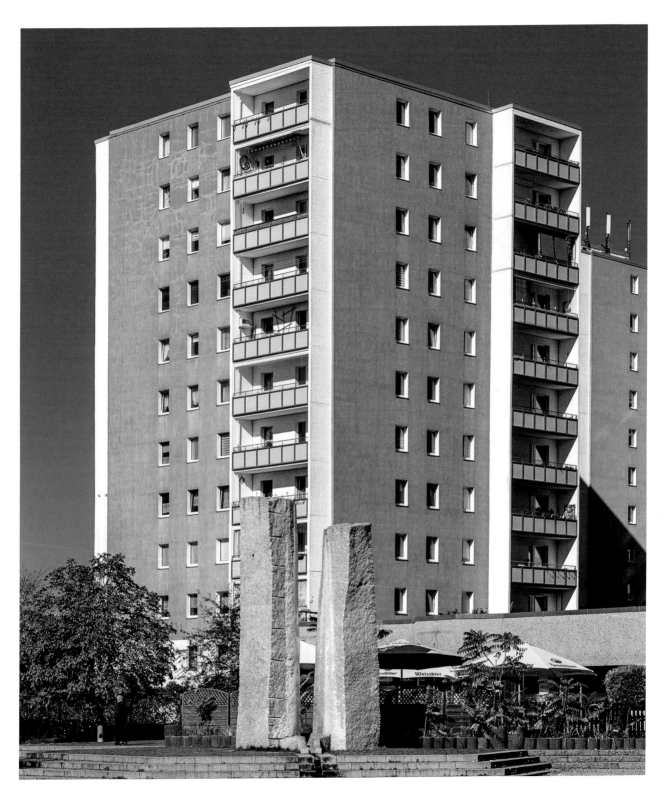

köpenick
salvador-allende-viertel 1971–76

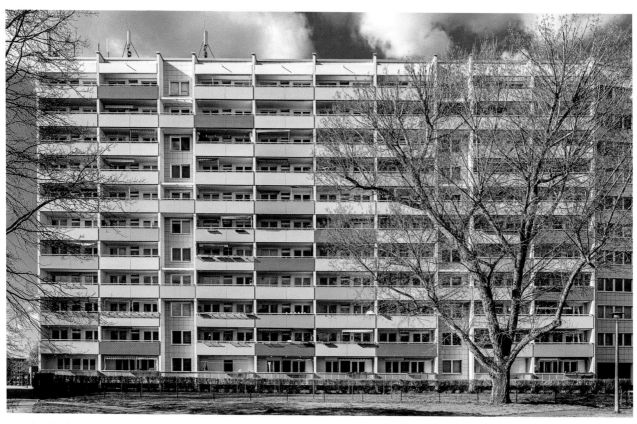

Wendenschloßstraße 27–31
P2/11, 1971–73

Salvador-Allende-Straße 73–79
QP 64, 1971–73

DIE UNMITTELBAR ÖSTLICH der Köpenicker Altstadt gelegene Salvador-Allende-Straße wurde während der ersten Hochphase des Wohnsiedlungsbaus nach 1971 bebaut. Obwohl dieses Wohngebiet im Vergleich zu anderen Siedlungen dieser Zeit relativ klein ist, wurde hier eine ansprechende Anordnung von Freiflächen zwischen hohen Plattenbauten geschaffen. Ende der 1970er-Jahre begann der Bau einer zweiten Siedlung ähnlicher Größe, die weiter östlich zwischen dem Krankenhaus Köpenick und dem Wald am Müggelsee liegt.

LOCATED IMMEDIATELY TO THE EAST of Köpenick's old town, Salvador-Allende-Straße was part of the initial post-1971 wave of residential construction. Although fairly small compared with other developments from the same period, its arrangement of high slabs create an appealing succession of open spaces. In the late 1970s construction began on a second development of similar size, located further east between the Köpenick hospital and the forest around the Müggelsee.

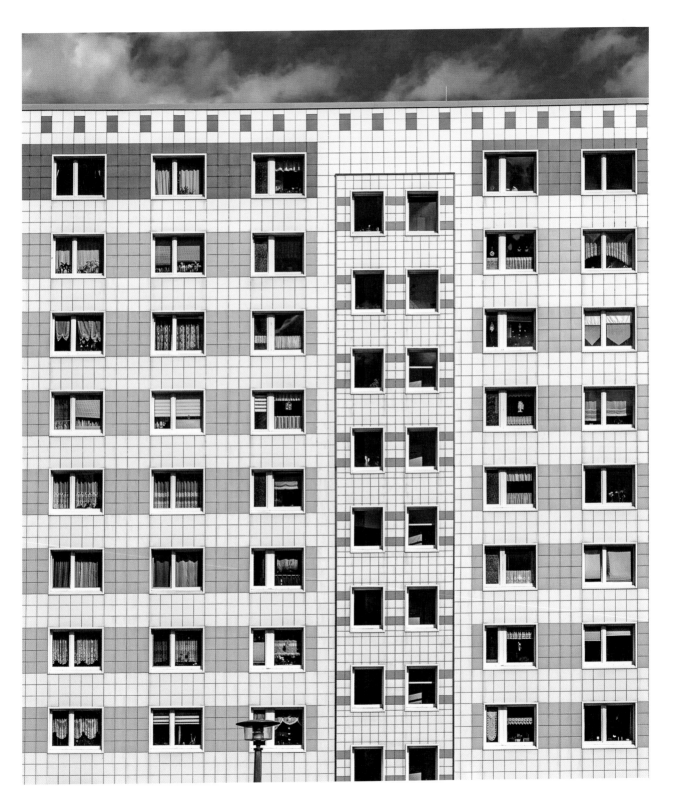

altglienicke
schönefelder chaussee 1974–86

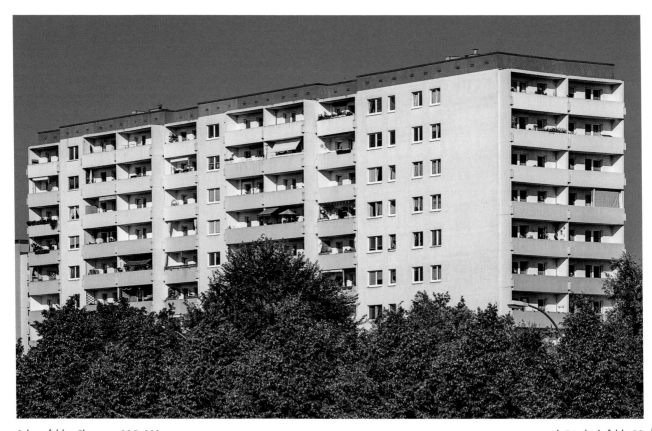

Schönefelder Chaussee 225–231
WBS 70, 1975–79

Alt-Friedrichsfelde 23
WBS 70, 1975–79 ▶

DIE WOHNSIEDLUNG AN DER SCHÖNEFELDER CHAUSSEE unweit des Flughafens Schönefeld besteht aus einer bescheidenen Ansammlung von Häusern des Typs WBS 70 (einige zusätzliche Gebäude stammen aus der Mitte der 1980er-Jahre). Die meisten Bauten wurden mittlerweile modernisiert, ein paar aber außen noch nicht saniert. Dies ist einer der wenigen Orte, an denen man eine Ahnung davon bekommt, wie Ostberliner Plattenbauviertel ursprünglich aussahen.

THE RESIDENTIAL DEVELOPMENT ON SCHÖNEFELDER CHAUSSEE is located at the very edge of the city, not far from Schönefeld Airport, and features a modest collection of WBS 70 type buildings (a few additional buildings were constructed in the mid-1980s). Although most of the buildings have been brought up to modern standard, a handful have not yet received any exterior refurbishment, making them among the very few places where one can get a sense of how East Berlin's Plattenbau neighbourhoods would have looked at the time of their construction.

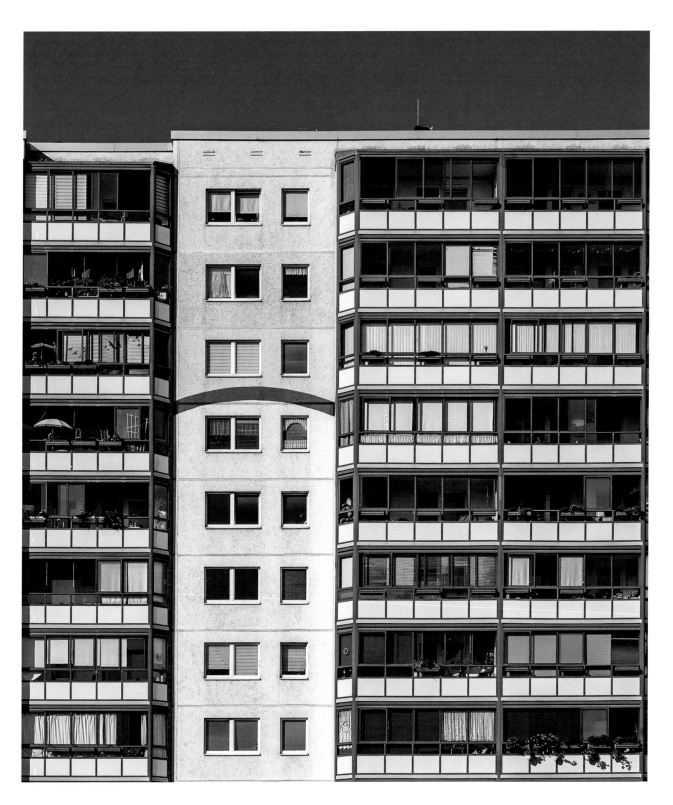

der westen

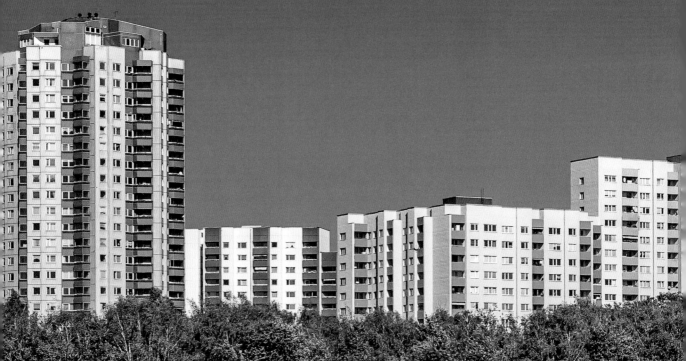

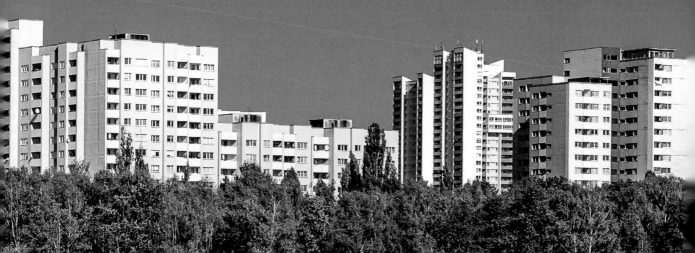

the west

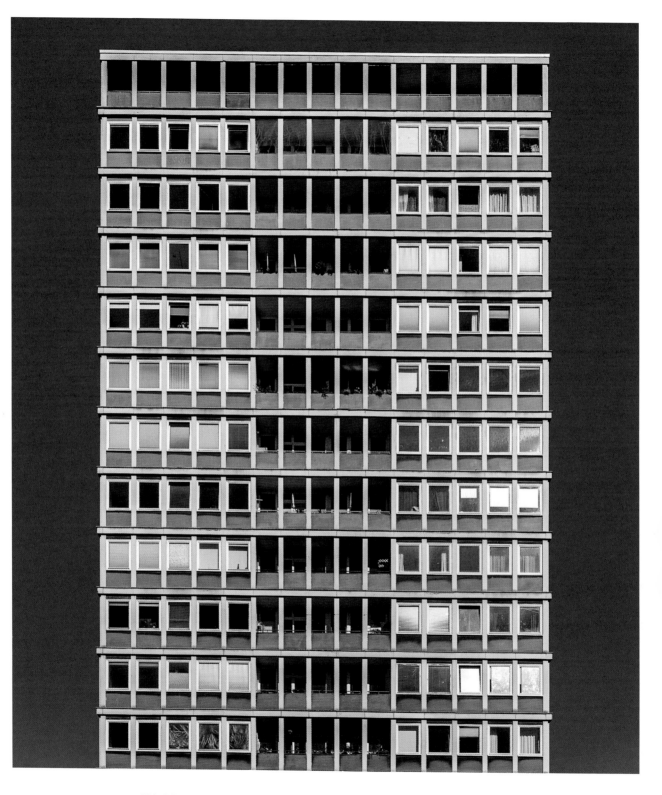

Bartningallee 9
Gustav Hassenpflug, 1956–58

die interbau 57 und die ära der großsiedlung

interbau 57 and the age of the *großsiedlung*

WÄHREND SOWOHL VERTRETER der Moderne als auch Pragmatiker noch über die künftige städtebauliche Ausrichtung stritten, wurde Westberlin bereits innerhalb des Stadtgrundrisses der Vorkriegszeit wiederaufgebaut. In den Straßen von Charlottenburg, Wilmersdorf und Schöneberg errichtete man in den durch Kriegszerstörungen entstandenen Baulücken neue Häuser; für den Bau wurde oftmals Trümmermaterial verwendet. Die so entstandene Architektur war bescheiden und funktional. Ihr fehlte zwar der ornamentale Schmuck der Gründerzeit ebenso wie der elegante Minimalismus der 1920er-Jahre, aber diese Bauten boten vielen obdachlos gewordenen Berlinern eine dringend benötigte Unterkunft.

In dieser ersten Wiederaufbauphase gab es so gut wie kein übergreifendes städtebauliches Konzept. Erst in den frühen 1950er-Jahren nahm man in Westberlin etwas umfassendere – wenn auch weiterhin immer noch eher kleine – Wohnbauprojekte in Angriff. Bei einigen dieser ersten Projekte, darunter die Otto-Suhr-Allee in Charlottenburg und das Bayerische Viertel in Schöneberg, bemühte man sich, veraltete Bauformen und -konzepte zu vermeiden, und errichtete stattdessen niedrige, moderne Plattenbauten, die sich nicht am Straßengrundriss der vorhergehenden Bebauung orientierten. Diese Bauprojekte blieben aber oft auf eine relativ kleine Fläche innerhalb eines bestehenden Viertels beschränkt. Wohnsiedlungsprojekte außerhalb der Ringbahn – darunter Britz-Süd oder der erste Bauabschnitt von Lankwitz-Ost – orientierten sich weiterhin an den Siedlungen der Zwanzigerjahre.

WHILE THE MODERNISTS AND PRAGMATISTS of West Berlin wrangled over the future direction of urban planning, the city began to rebuild itself according to the layout which existed before the war. In the streets of Charlottenburg, Wilmersdorf and Schöneberg, new buildings began to appear in the gaps where older ones had been destroyed, often constructed from materials which had been salvaged from the rubble. The buildings that emerged were modest and functional; they may have lacked both the ornamental *Gründerzeit* flourishes of the nineteenth century and the elegant minimalism that defined the *Siedlungen* of the 1920s, but they provided many displaced Berliners with necessary shelter.

Most of the initial rebuilding happened on a case-by-case basis. It was not until the early 1950s that West Berlin embarked on any larger residential projects, and even these were often limited in scale. Some of the initial projects – including Otto-Suhr-Allee in Charlottenburg and the Bayerisches Viertel in Schöneberg – made attempts to avoid the forms and concepts of the past, setting low modern slabs away from the former building line of the streets, but they were just as often constrained by their relatively small surface area within the structure of an existing neighbourhood. Developments outside the Ringbahn – such as Britz-Süd or the first phase of Lankwitz-Ost – continued to draw inspiration from the pre-war *Siedlungen*.

However, larger changes in the city's urban approach were on the horizon. In the early 1950s the civic authorities

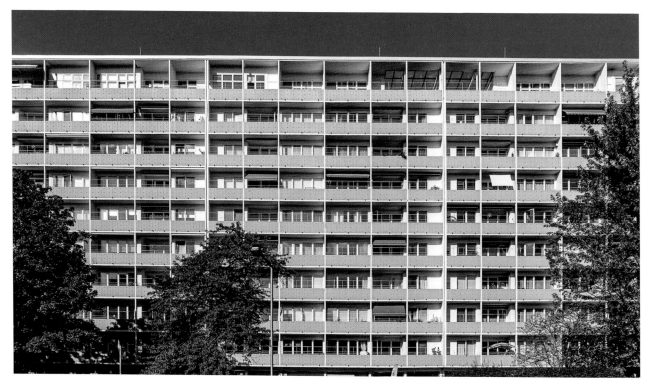

Altonaer Straße 3–9
Fritz Jaenecke + Sten Samuelson, 1956–57

Doch größere städtebauliche Veränderungen kündigten sich bereits an. In den frühen 1950er-Jahren begannen die Westberliner Behörden mit der Planung einer Architekturausstellung, bei der moderne Wohnbauten für ein neues Berlin präsentiert werden sollten. Solche Veranstaltungen waren keine Seltenheit: die Deutsche Bauausstellung von 1931, die ebenfalls in Berlin stattgefunden hatte, hatte Architekten eine ähnliche Gelegenheit geboten, ihre Modelle für Wohnbauten vorzustellen. Die Internationale Bauausstellung von 1957 war dagegen aber auch politisch motiviert. Der rasche Bau der Stalinallee im Osten (S. 27–33) war eine Provokation gewesen. Der rückschrittliche Neoklassizismus und die schroffe Monumentalität dieses ersten großen Wiederaufbauprojekts in Ostberlin bestärkten den Westen ganz offensichtlich in seiner Entschlossenheit, ein alternatives Modell des städtischen Raums zu schaffen, das die friedliche, demokratische Nachkriegsordnung verkörperte.

Die Organisatoren der Interbau 57 wählten das im Krieg stark zerstörte, zwischen dem Tiergarten und einer S-Bahn-Linie

of West Berlin started to plan an architectural exhibition to showcase modern housing solutions for the new post-war city. Such events were not uncommon in Germany – the Deutsche Bauausstellung of 1931, also held in Berlin, offered architects of the time a similar chance to display their housing prototypes – but the new exhibition had political as well as architectural ambitions. The rapid construction of Stalinallee in the East (pp. 27–33) had served as a provocation: the regressive neoclassicism and brash monumentality of East Berlin's first major reconstruction project almost certainly made the West even more determined to provide an alternative model of urban space that embodied the democratic spirit of post-war peacetime.

The organisers of the Internationale Bauausstellung 1957 chose the Hansaviertel, an area between the Tiergarten and the S-Bahn line, which had been heavily damaged during the war, as the site for the exhibition. Its few surviving buildings were cleared away and the area

gelegene Hansaviertel als Ausstellungsgelände. Die wenigen noch stehenden Gebäude wurden abgetragen und das gesamte Areal vermessen, um dort einen völlig neuen Stadtgrundriss mit größeren Bauten anzulegen. Architekten aus der gesamten (westlichen) Welt wurden eingeladen, Entwürfe für Wohnbauten einzureichen, und auf der finalen Teilnehmerliste fanden sich schließlich internationale Größen wie Walter Gropius, Alvar Aalto und Oscar Niemeyer sowie eine Reihe lokaler Architekten, darunter Hans Scharoun, Max Taut und Werner Düttmann, die im folgenden Jahrzehnt eine wichtige Rolle in der Stadtentwicklung Berlins spielen sollten. Le Corbusier reichte eine Version seiner Unité d'Habitation ein, die jedoch so viel Platz beanspruchte, dass sie südlich des Olympiastadions, weitab des Hauptausstellungsgeländes, errichtet werden musste.

Das so entstandene neue Hansaviertel bot sowohl einen Überblick über aktuelle Baustile als auch eine sehr überzeugende Vision für die Zukunft Berlins. Gebaut wurden 16- bis 17-stöckige Hochhäuser, mittelhohe und niedrige

was resurveyed to accommodate the larger structures and revised urban plan that would take their place. Architects from around the (Western) world were invited to submit designs for residential buildings, and the final list of participants included such international luminaries as Walter Gropius, Alvar Aalto and Oscar Niemeyer, as well as a number of local architects – including Hans Scharoun, Max Taut and Werner Düttmann – who would play a significant role in Berlin's urban development over the following decade. Le Corbusier also submitted a version of his Unité d'Habitation, but it was so large that it had to be constructed far outside the main exhibition area, just south of the Olympic Stadium.

The rebuilt Hansaviertel that emerged was both an overview of then current architectural styles and a forcefully argued vision for the future of Berlin. The neighbourhood, which included sixteen- to seventeen-storey point blocks, medium- and low-rise slabs and clusters of single-family units, also featured two churches, a library and a small central

Altonaer Straße 4–14
Oscar Niemeyer, 1956–57

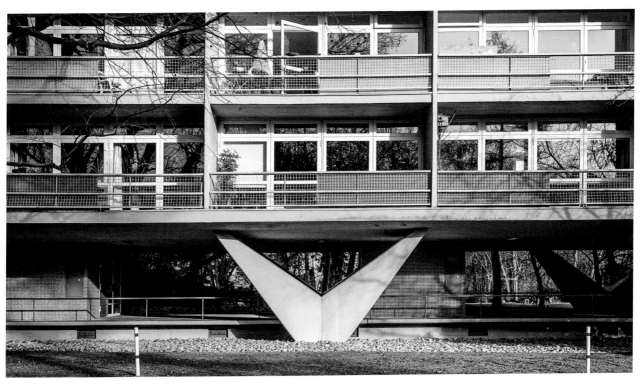

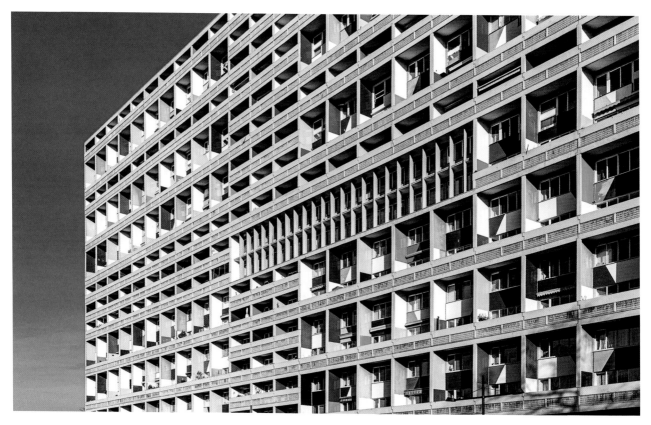

Flatowallee 16
Le Corbusier, 1956–59

Plattenbauten sowie eine Gruppe Einfamilienhäuser, außerdem zwei Kirchen, eine Bibliothek und eine kleine, zentral gelegene Einkaufsmeile. Einige Jahre später kam noch eine Kunstgalerie dazu und das Viertel wurde an das städtische U-Bahn-Netz angeschlossen. Mit seinen großzügig angelegten Grünflächen zwischen den Gebäuden war das Hansaviertel in Funktion und Aussehen der Gegenentwurf zu den dicht bebauten Straßen der Vorkriegszeit. Zusätzlich zu den Bauprojekten wurde die Interbau 57 von einer Ausstellung mit dem Titel *Die Stadt von Morgen* begleitet, in der die vielen Vorzüge dieses neuen Stadtmodells erläutert wurden.

Der Einfluss der Interbau 57 zeigte sich in vielen städtebaulichen Projekten: In der Otto-Suhr-Siedlung in Kreuzberg wurden nun statt den dicht an dicht stehenden Altbauten niedrige Plattenbauten in parkähnlicher Umgebung errichtet. Werner Dutschkes Plan aus dem Jahr 1959 für den Ausbau der Stalinallee mit

shopping precinct; these were joined a few years later by an art gallery and a connection to the city's U-Bahn network. With ample natural space between buildings, it was, in function and appearance, the exact antithesis of the densely built streets that had defined the pre-war city. In addition to its buildings, Interbau 57 was accompanied by a temporary exhibition entitled *Die Stadt von Morgen* (The City of Tomorrow), in which the myriad benefits of this new urban model were further elaborated.

The influence of Interbau was apparent in the first wave of urban projects that emerged in its wake: the Otto-Suhr-Siedlung in Kreuzberg refashioned an urban area once packed with *Altbauten* into a neighbourhood of low-rise slabs in a park-like setting. Nor did the lessons of Interbau go unnoticed in the East, where Werner Dutschke's 1959 plan for the extension of Stalinallee offered a remarkably similar

nördlich und südlich davon gelegenen Wohngebieten war bemerkenswert ähnlich und zeigt, dass die Interbau 57 auch im Osten nicht ohne Folgen geblieben war. Letztendlich wurde das Zentrum Berlins aber nicht in eine „Stadt von Morgen" verwandelt. Obwohl eine Reihe von Wohnsiedlungen mit großen modernen Gebäuden in einer offeneren städtischen Umgebung errichtet wurden – besonders am Mehringplatz und in der Wassertorstraße in Kreuzberg (S. 198–205) –, wurden insgesamt doch nur sehr wenige innerstädtische Areale abgerissen und neu geplant. Die Sanierung bestehender Bauten und die Nachverdichtung in den Grenzen des Stadtgrundrisses der Vorkriegszeit blieben die häufigsten Formen des Wiederaufbaus.

Am einflussreichsten war das Vorbild Interbau 57 bei Neubauprojekten am Stadtrand. In den frühen 1960er-Jahren wurde eine Reihe von Großprojekten im Bereich des sozialen Wohnungsbaus begonnen, die die offenen urbanen Räume des Hansaviertels mit Bauten kombinierten, die in der Regel größer und auf mehr Bewohner ausgelegt waren als die Gebäude der Interbau 57. Zu den weitläufigsten dieser Neubausiedlungen gehörten die Großsiedlung Britz-Buckow-Rudow – heute bekannt als Gropiusstadt (S. 164–181) –, das Märkische Viertel in Reinickendorf (S. 184–193) sowie die Heerstraße Nord und das Falkenhagener Feld (an diesem Großprojekt wurde noch bis in die Neunzigerjahre gebaut), beide in Spandau (S. 228–239). Von Anfang der 1960er- bis Mitte der 1970er-Jahre wurden Dutzende ähnlicher Projekte unterschiedlicher Größenordnung verwirklicht.

Der städtebauliche Charakter dieser Großsiedlungen unterschied sich zweifellos von allem, was es vorher gegeben hatte. Der zur Verfügung stehende Platz erlaubte es den Architekten, wesentlich größere Gebäude zu planen als im Stadtzentrum. Aber obwohl manche der Entwürfe viel Einfallsreichtum zeigten, wurden die überwältigenden Dimensionen der Bauten oft als unpersönlich empfunden – wozu in der ersten Zeit auch die Leere des umgebenden Raums beitrug. Und obwohl die meisten dieser Großsiedlungen mit einer Anbindung an den öffentlichen Nahverkehr entworfen worden waren, ließen die geplanten U-Bahn-Verlängerungen oft auf sich warten, was den Eindruck verstärkte, dass diese außerhalb gelegenen Siedlungen vom Rest Berlins abgeschnitten waren. Nichtsdestotrotz herrschte an Mietern kein Mangel.

treatment of the residential areas to the north and south of the main boulevard. Ultimately, however, central Berlin was not transformed into the city of tomorrow; although there were a number of developments that placed large modern buildings within a more open urban setting – notably Mehringplatz and Wassertorstraße in Kreuzberg (pp. 198–205) – very few areas within the central districts were levelled and conceived anew. Restoration and infill programmes that respected the layout of pre-war city remained the most common mode of rebuilding.

Where the model of Interbau proved most influential was in the new developments constructed at the outer edges of the city. In the early 1960s a series of major social housing projects were undertaken which combined the open urban spaces of the Hansaviertel with buildings of a generally larger scale and higher intended occupancy than anything attempted at Interbau. The largest of these *Großsiedlungen* included the Wohnsiedlung Britz-Buckow-Rudow – later known as Gropiusstadt (pp. 164–181) – and the Märkisches Viertel in Reinickendorf (pp. 184–193), as well as Heerstraße Nord and Falkenhagener Feld, both in Spandau (pp. 228–239). However, dozens of similar developments of varying size were planned and executed from the early 1960s until the mid-1970s.

The urban character of these *Großsiedlungen* was undoubtedly different from anything that had come before. The availability of space allowed architects to work with structures much larger than anything that could have been constructed within the city centre; yet while the best of their designs possess considerable invention, the overwhelming size of certain buildings – compounded, in their early days, by the emptiness of the surrounding space – inevitably led to the criticism that the *Großsiedlungen* had been conceived on an impersonal scale. Although most were designed with the promise of public transportation in mind, long-planned U-Bahn extensions often failed to materialise, leading to a sense that these outlying communities were cut off from the rest of Berlin. The buildings nonetheless did not fail to attract tenants.

By the early 1970s, around the time that many of the larger projects from the 1960s were nearing completion, the

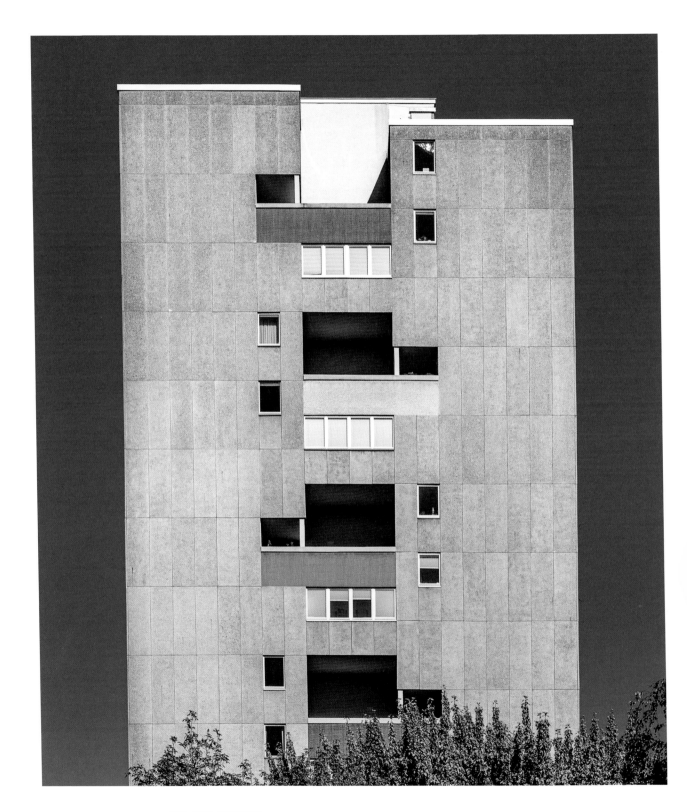

Zu Beginn der 1970er-Jahre, als viele der größeren Projekte aus den 1960er-Jahren kurz vor ihrer Vollendung standen, war das Modell der Großsiedlung bereits in Verruf geraten. Obwohl bis zum Ende des Jahrzehnts weiterhin große Siedlungskomplexe für viele Bewohner errichtet wurden – darunter das Pallasseum (S. 206–207) in Schöneberg und die „Schlange" (S. 208–209) im südlichen Wilmersdorf –, stießen Hochhäuser und große, repetitiv anmutende und von Freiflächen umgebene Plattenbausiedlungen zunehmend auf Ablehnung. Eine neue Generation von Architekten und Stadtplanern suchte nach alternativen Formen der Wohnbebauung, die sich wieder am alten Stadtgrundriss und den entsprechenden Größenverhältnissen orientierten.

Obwohl der Ruf einiger dieser Großsiedlungen in den 1980er-Jahren durch hohe Kriminalitätsraten und soziale Probleme litt, verwahrlosten nur wenige von ihnen oder wurden gar aufgegeben. Anstatt abgerissen und durch Wohngebäude nach heutigen städtebaulichen Vorstellungen ersetzt zu werden – wie es in einigen anderen europäischen Städten geschehen ist –, haben sich viele der Berliner Großsiedlungen zu lebenswerten Vierteln mit einem starken Gemeinschaftsgefühl entwickelt. In den letzten Jahren wurden viele Einzelgebäude saniert und dabei Putz und Fassadenverkleidungen durch auffällige Farben und moderne Materialien ersetzt. Wer heute durch die Gropiusstadt oder das Märkische Viertel spaziert, kann deutlich sehen, wie aus den Idealen der Interbau von 1957 ansprechende urbane Räume geworden sind.

model of the *Großsiedlung* had already started to fall out of favour. Although residential developments that concentrated higher populations within larger structures continued to be built up to the end of the decade – the Pallasseum in Schöneberg (pp. 206–207) and the "Schlange" in southern Wilmersdorf (pp. 208–209) are two conspicuous examples – tall point blocks and vast repetitive slabs set within spacious urban layouts were increasingly rejected as a new generation of architects and planners sought alternative forms of residential development that respected both the layout and scale of the traditional city street.

Although a number of the *Großsiedlungen* developed reputations for high crime rates and other social problems during the 1980s, few of them fell into outright disrepair, and fewer still were completely abandoned. Instead of being demolished and replaced with residential structures more in line with present-day urban thinking – as has happened in several other European cities – many of Berlin's *Großsiedlungen* have matured into pleasant neighbourhoods with a strong sense of community. In recent years many of the individual buildings have been refurbished, replacing the plaster and cladding of the past with bold colours and modern materials. When one visits the Gropiusstadt or Märkisches Viertel today, it is easy to see how the ideals of Interbau 57 were transformed into appealing urban spaces.

Bartningallee 7
Johannes H. van den Broek +
Jacob Bakema, 1958–60

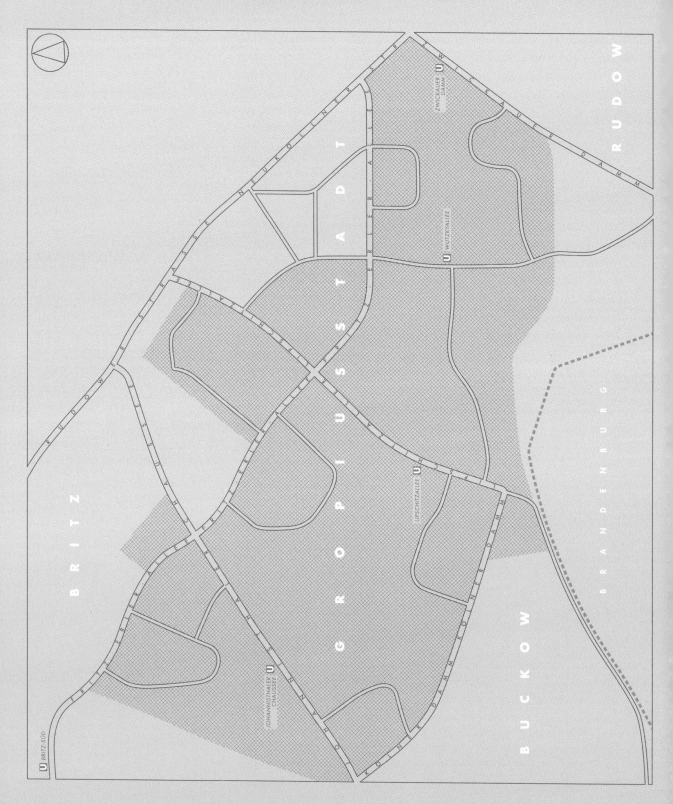

RUDOW

ZWICKAUER U
DAMM

U WUTZKYALLEE

BRITZ

GROPIUSSTADT

LIPSCHITZALLEE U

JOHANNISTHALER U
CHAUSSEE

BUCKOW

BRANDENBURG

U BRITZ-SÜD

DER BEZIRK NEUKÖLLN, der sich vom Ortsteil Neukölln im Norden bis nach Rudow im Süden erstreckt, spielt seit seiner Eingemeindung im Jahr 1920 eine zentrale Rolle bei der Stadtentwicklung Berlins. Im Jahr 1924 wurde der Ortsteil Britz als Standort für die Hufeisensiedlung von Martin Wagner und Bruno Taut ausgewählt, eine der ersten Berliner Siedlungen der Moderne. In den Nachkriegsjahrzehnten entstanden in Neukölln Großsiedlungen mit sehr unterschiedlichen Ansätzen, wie Britz-Süd (1953–1960) und die High-Deck-Siedlung (1975–1985).

Die größte und ambitionierteste der Neuköllner Wohnsiedlungen der Nachkriegszeit ist die Gropiusstadt. Zunächst als Wohnsiedlung Britz-Buckow-Rudow bekannt – sie reichte in alle drei Bezirke hinein –, war sie das erste groß angelegte Projekt des sozialen Wohnungsbaus in Westberlin, bei dem die Planungsideale der Interbau 57 in die Praxis umgesetzt wurden.

Nach Vermessung des Geländes im Jahr 1958 wurde zwischen 1960 und 1962 von Walter Gropius und dessen Architekturbüro The Architects Collaborative (TAC) ein erster Plan erstellt. Obwohl sich diese ursprüngliche Planung im Laufe der Bauarbeiten erheblich veränderte, blieb die grobe Gliederung in drei durch eine zentrale Grünfläche verbundene Hauptteile (Nord, Mitte und Ost) erhalten. Kleinere Bereiche innerhalb der Siedlung wurden von verschiedenen Architekten geplant, was zu einer großen architektonischen Vielfalt – von niedrigen und mittelhohen Gebäuderiegeln bis hin zum 31-stöckigen Wohnhochhaus Ideal – führte, die aufgrund des eleganten Gesamtplans dennoch eine harmonische Einheit bildet.

Trotz ihrer weitläufigen Grünflächen weist die Gropiusstadt eine vergleichbare Bevölkerungsdichte wie die innerhalb der Ringbahn gelegenen Abschnitte Neuköllns mit Bauten der Vorkriegszeit auf. Mit ihren vier U-Bahnhöfen – die zeitgleich mit den Wohngebäuden errichtet wurden – ist sie auch die am besten an den öffentlichen Nahverkehr angebundene West-Berliner Nachkriegs-Großsiedlung.

THE BOROUGH OF NEUKÖLLN – which extends from the locality of Neukölln in the north to Rudow in the south – has played a central role in Berlin's residential developments since its incorporation into the city in 1920. In 1924 the district of Britz was chosen as the site of Martin Wagner and Bruno Taut's Hufeisensiedlung, one of Berlin's earliest modernist housing estates; and during the post-war decades it was home to developments as diverse as Britz-Süd (1953–60) and the High-Deck Siedlung (1975–85).

The largest and most ambitious of Neukölln's post-war developments, however, was Gropiusstadt. Known initially as the Wohnsiedlung Britz-Buckow-Rudow – it comprised parts of all three districts – it was the first large-scale social housing initiative in West Berlin to put the planning ideals of Interbau 57 into practice.

After initial site surveys in 1958, a plan was assembled between 1960 and 1962 by Walter Gropius and The Architects Collaborative (TAC). Although the initial plan changed considerably during the course of construction, the broad outline of three main sections (north, central and east) linked by a central green space remained constant. Smaller areas within the development were handled by different architects, resulting in a diverse assortment of post-war residential styles – from low- and medium-rise slabs to the thirty-one-storey Wohnhochhaus Ideal – all held in balance by an elegant master plan.

Although Gropiusstadt is notable for its natural open spaces, it has a comparable population density to the pre-war sections of Neukölln within the Ringbahn; and with its four U-Bahn stations – constructed at the same time as the residential buildings – it is also the best connected of West Berlin's post-war Großsiedlungen.

gropiusstadt 1962–75

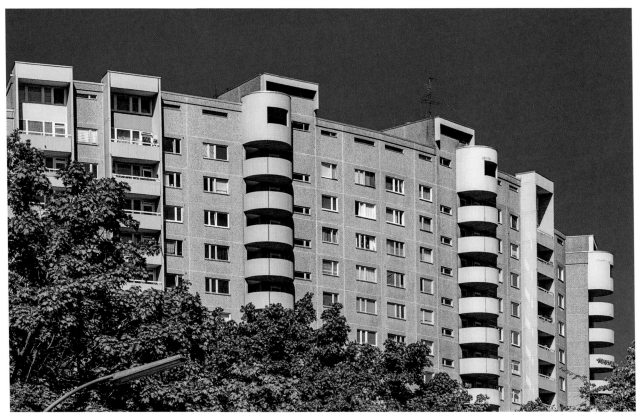

Fritz-Erler-Allee / Lipschitzallee
Walter Gropius + The Architects Collaborative, 1972

Fritz-Erler-Allee 120
Walter Gropius + The Architects Collaborative, 1966–69

DIE IN DEN 1960ER-JAHREN nach Plänen von Walter Gropius und der Architects Collaborative errichtete Gropiusstadt ist eine der bedeutendsten Westberliner Wohnsiedlungen. Sie stellt sowohl eine Weiterentwicklung der Wohnungsbauprinzipien der Moderne als auch ein praktisches Lehrstück dafür dar, wie man in großem Maßstab am Menschen orientierte und gleichzeitig hochfunktionale urbane Räume schaffen kann. Obwohl sie schon früh als „Problemviertel" in Verruf geriet und trotz einer zeitweisen Ablehnung des Modells der Nachkriegs-Großsiedlung im Allgemeinen hat sich die Gropiusstadt als unverwüstlich erwiesen. Im Jahr 2002 wurde sie zu einem eigenständigen Ortsteil des Bezirks Neukölln.

CONSTRUCTED THROUGHOUT THE 1960S to a plan by Walter Gropius and the Architects Collaborative, Gropiusstadt is one of West Berlin's most significant residential developments, both an elaboration and expansion of modernist housing principles and a practical lesson in how to create humane, highly functional urban spaces on a large scale. Despite an early reputation as a "problem area" and a period of backlash directed at the model of the post-war Großsiedlung, Gropiusstadt has proved resilient. In 2002 it was made a separate locality within the borough of Neukölln.

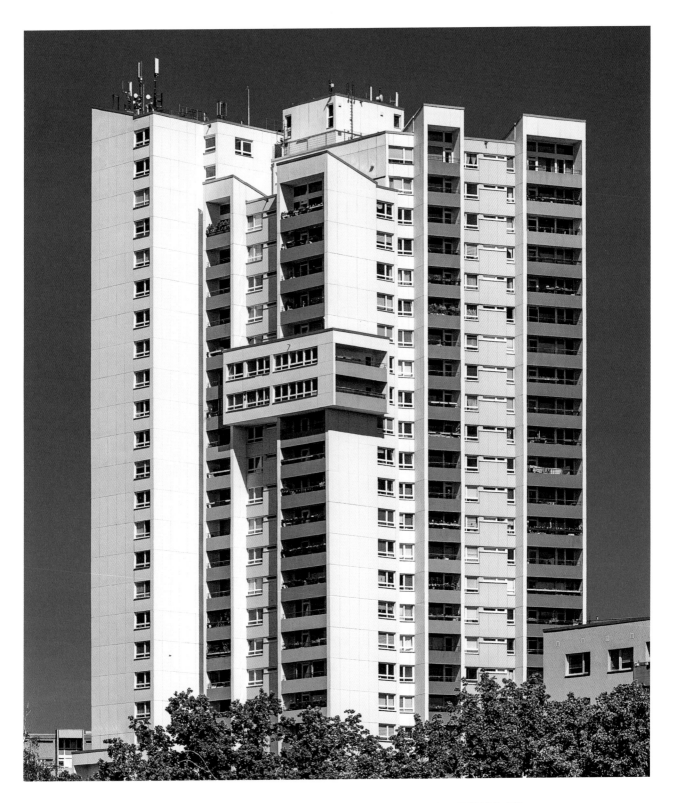

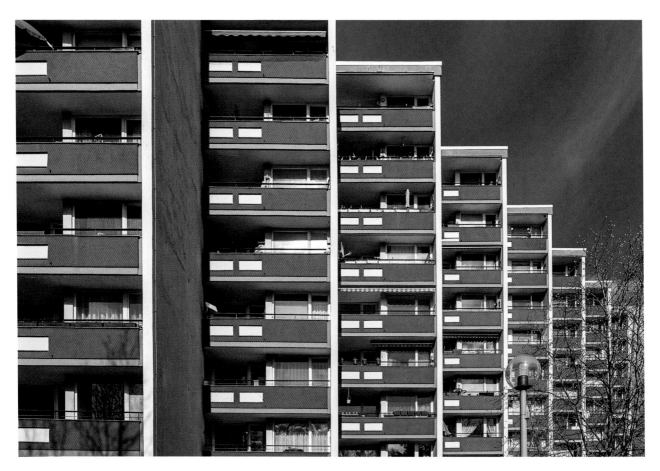

Löwensteinring 45–49
Wils Ebert, 1965–67

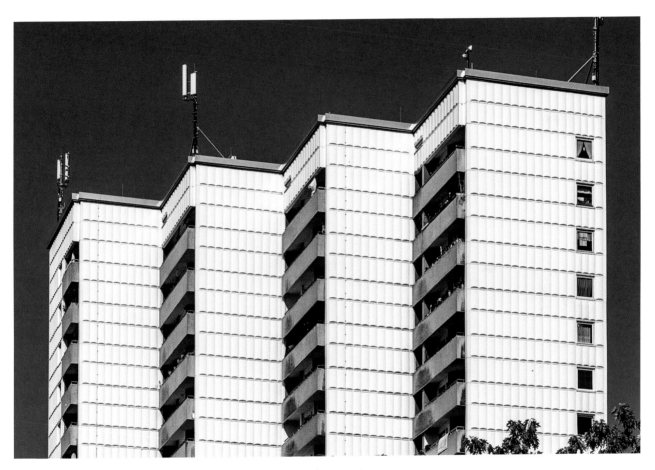

Kirschnerweg 4
Gehag-Planungsabteilung, 1967–71

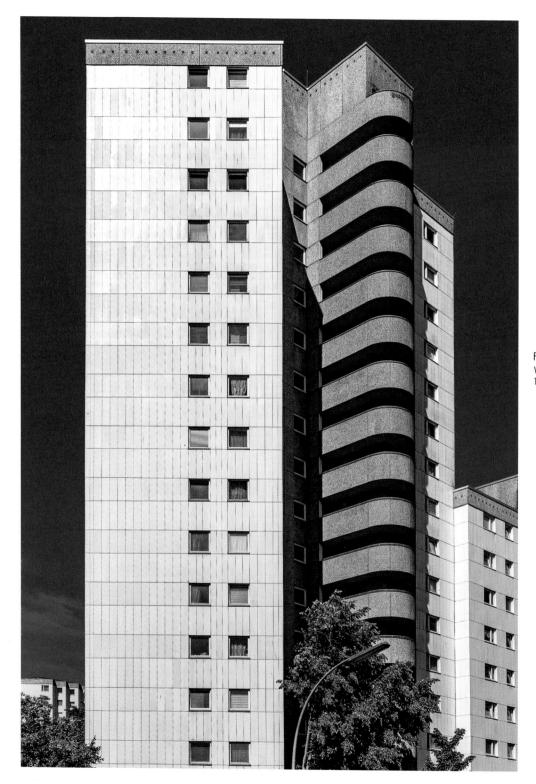

Fritz-Erler-Allee 104
Wolfgang Dommer,
1971–73

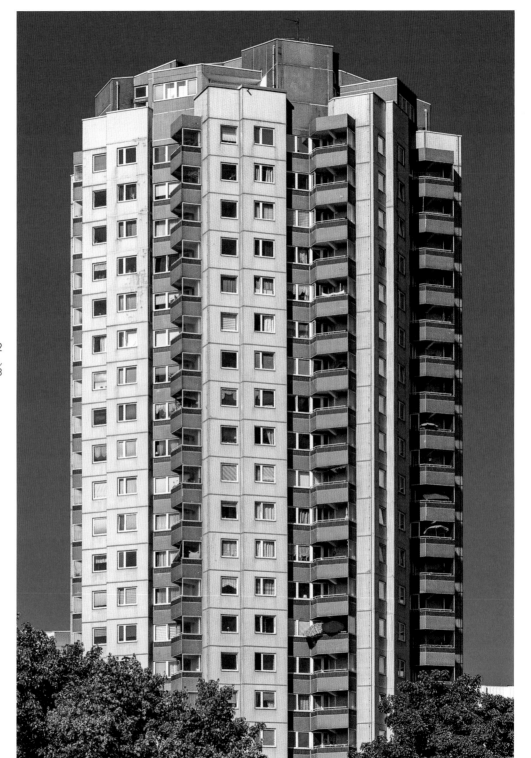

Sollmannweg 2
Klaus Müller-Rehm,
1970–73

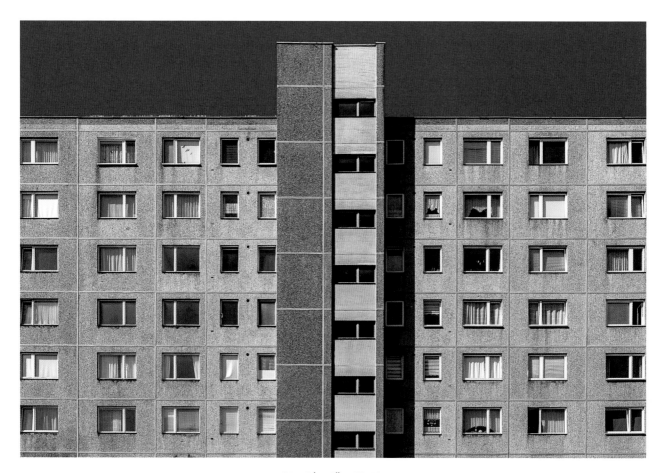

Fritz-Erler-Allee 58–62
Wils Ebert, 1965–67

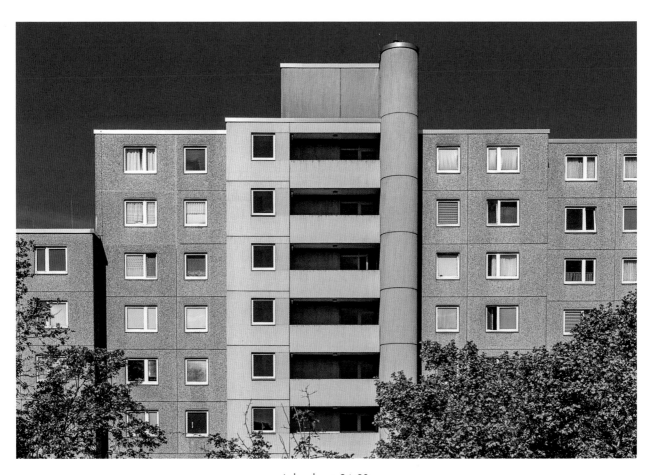

Imbuschweg 24–28
Wils Ebert, 1963–65

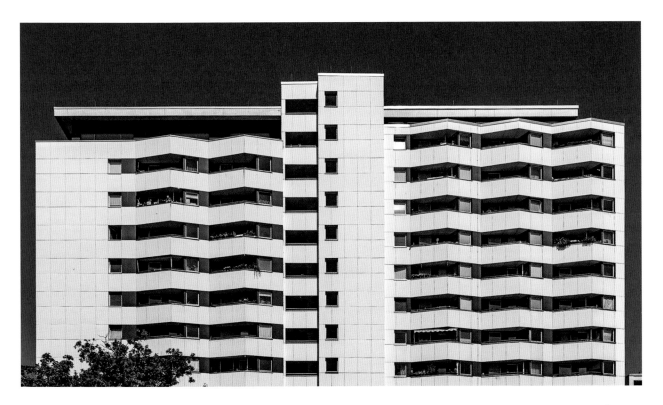

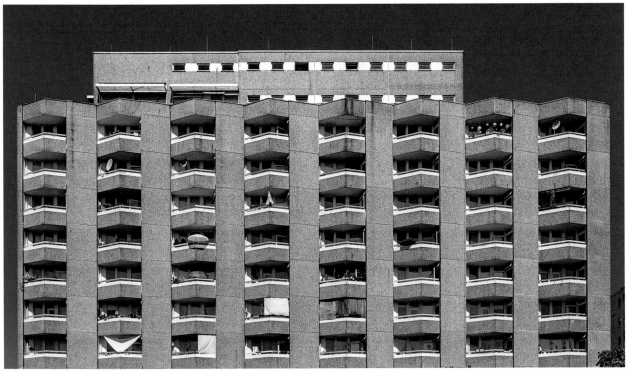

Walter-May-Weg 12
Gehag-Planungsabteilung,
1968–70

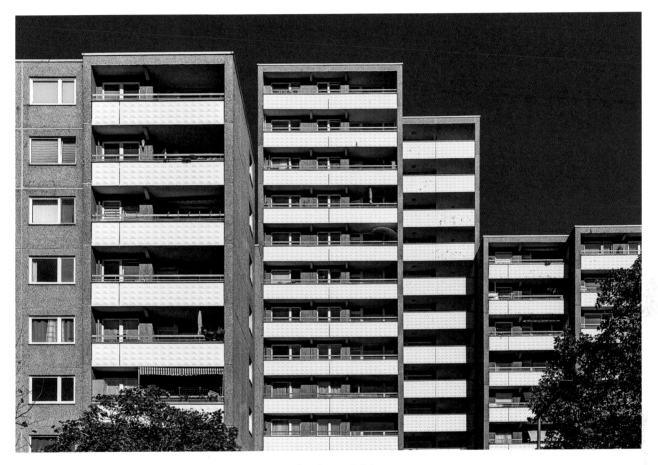

Kölner Damm 2–24
Gehag-Planungsabteilung, 1969–71

Lipschitzallee 68
Wils Ebert, 1971–72

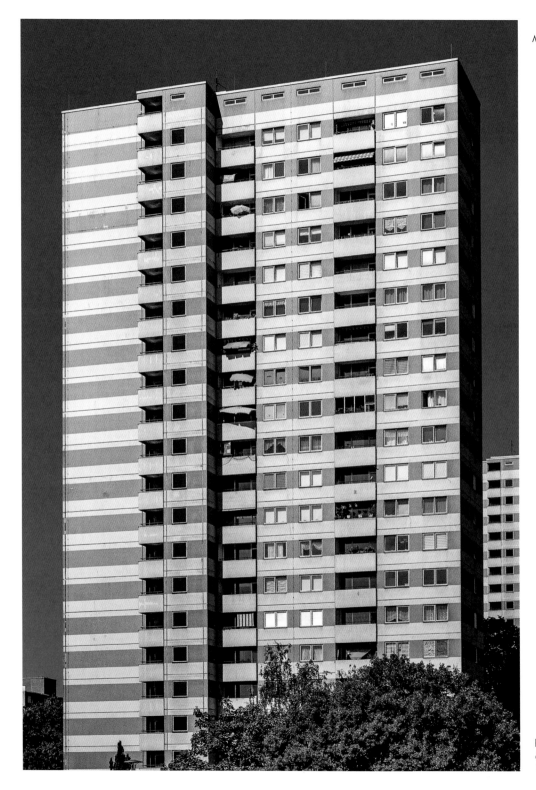

Hugo-Heimann-Straße 14
Gehag-Planungsabteilung,
1968–70

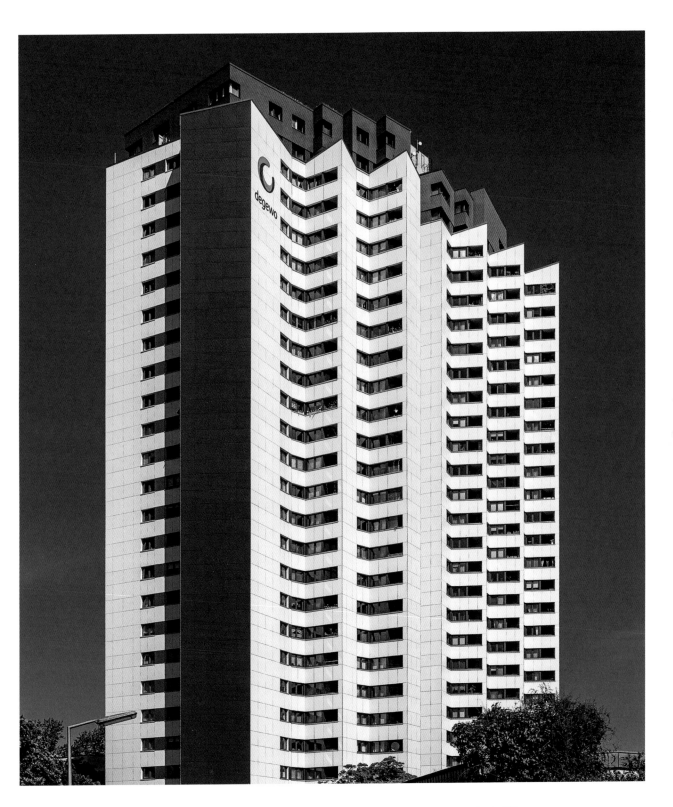

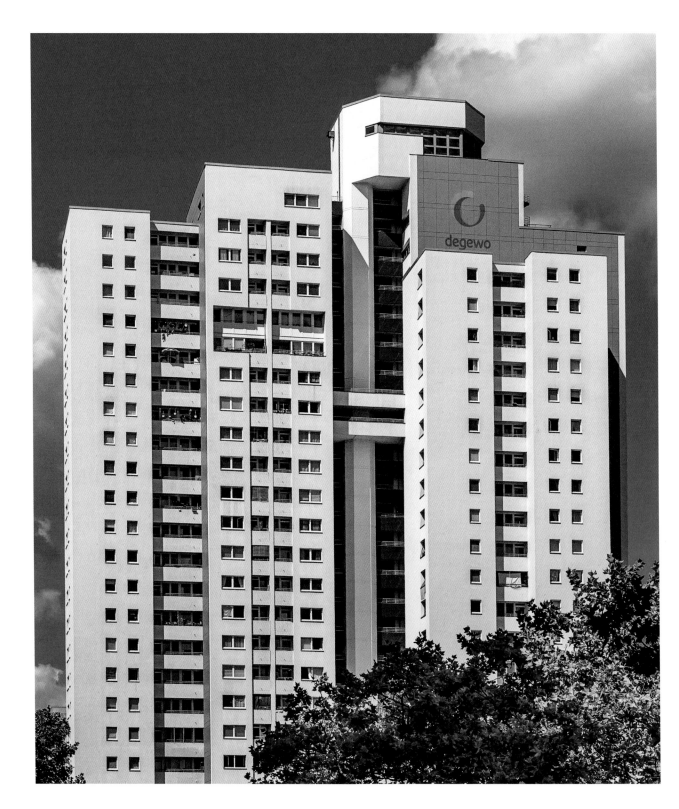

Joachim-Gottschalk-Weg 1
Manfred Hinrichs, 1968

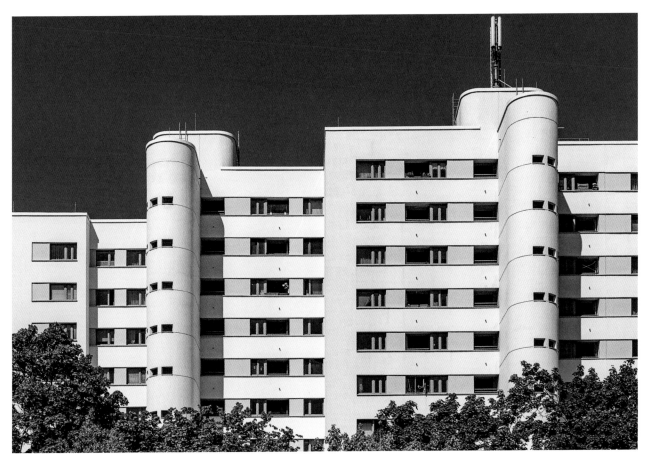

Neuköllner Straße 268–276
Hans Bandel, 1965–67

Blick von Großziethen auf die Gropiusstadt
View of Gropiusstadt from Großziethen

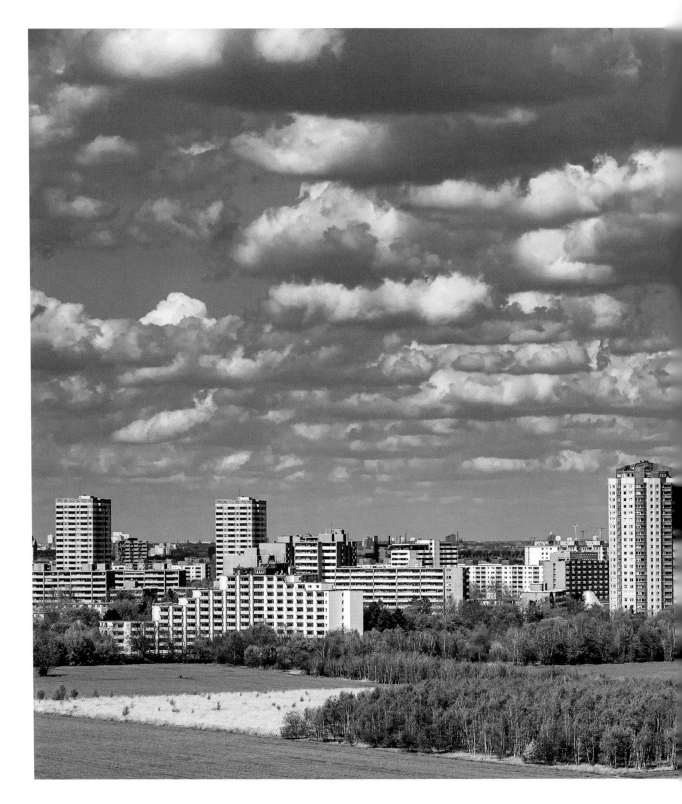

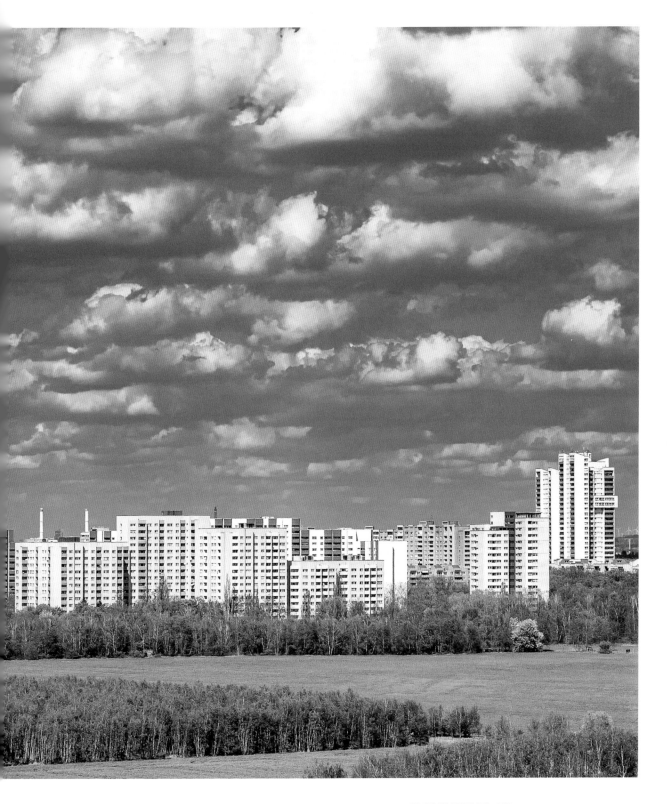

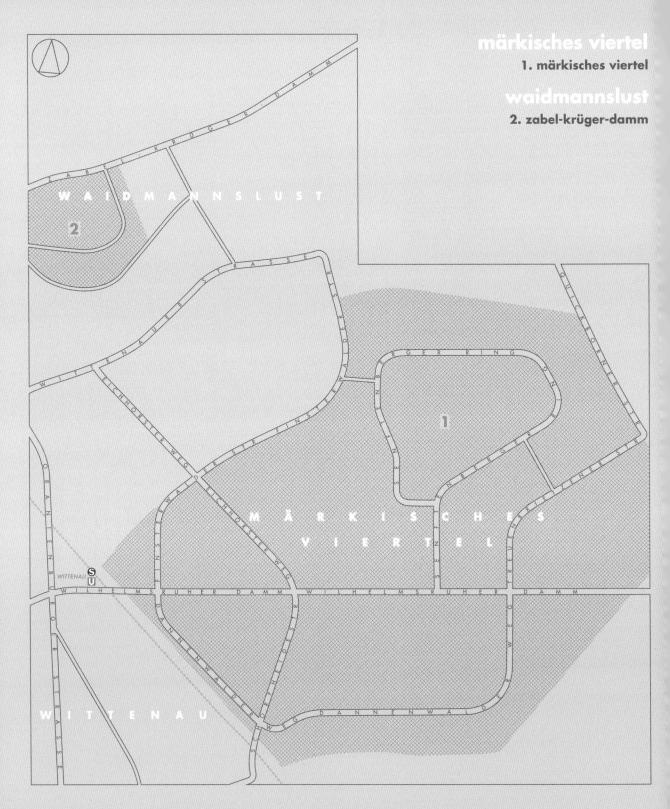

6. märkisches viertel

WÄHREND DER 1920ER-JAHRE entstanden im nördlichen Teil des Bezirks Reinickendorf zahlreiche Wohnsiedlungen, darunter die Weiße Stadt und der zweite Bauabschnitt der Siedlung Freie Scholle. Nach dem Krieg wurden hier ab Anfang der Fünfzigerjahre neue Wohngebiete errichtet, darunter die Cité Foch (1952) und Reinickendorf-Mitte (1954–1966).

In den 1960er-Jahren folgte dann mit dem Märkischen Viertel das ehrgeizigste Projekt des sozialen Wohnungsbaus in Westberlin. Der ursprüngliche, 1962 von Werner Düttmann, Georg Hinrichs und Hans C. Müller vorgelegte Entwurf sah eine noch höhere Bewohnerdichte als in der im selben Jahr begonnenen Gropiusstadt vor. Die Planung der einzelnen Gebäude wurde einer Gruppe von etwa zwanzig Berliner und internationalen Architekten anvertraut.

Der Bau begann 1963 und dauerte bis 1975. Obwohl die Gebäude – viele davon ähnlich wie im Osten in Großtafelbauweise errichtet – verschiedene Modelle für verdichtetes Wohnen zeigen, wurde das Märkische Viertel zu Beginn wegen seiner unpersönlichen Dimensionen und seines Mangels an Gewerbe- und Gemeinschaftsflächen (von denen viele erst nach den Wohnhäusern fertiggestellt wurden) kritisiert. Anders als in der Gropiusstadt, wo der Anschluss an das U-Bahn-Netz mit der Hauptbauphase zusammenfiel, ist die Verlängerung der Linie U8, die das Märkische Viertel an das Berliner Verkehrsnetz anschließen soll, auch ein halbes Jahrhundert später noch nicht abgeschlossen.

Trotz der mangelhaften Verkehrsanbindung gehört das Märkische Viertel heute zu den attraktivsten Stadträumen aus der Zeit der Großsiedlungen. Die Größe der Gebäude sorgt für eine urbane Atmosphäre, während die landschaftlich gestalteten Flächen mit dem erfreulich großen Baumbestand zu ruhigen Erholungsräumen gereift sind.

THE NORTHERN BOROUGH of Reinickendorf was the site of numerous residential developments during the 1920s, including the Weiße Stadt and the second phase of the Freie Scholle Siedlung. After the war, newly built residential areas started to appear from the early 1950s, notably Cité Foch (1952) and Reinickendorf-Mitte (1954–66).

In the 1960s the borough also became the site of the Märkisches Viertel, West Berlin's most ambitious social housing project. The initial design, proposed by Werner Düttmann, Georg Hinrichs and Hans C. Müller in 1962, envisaged an even higher occupancy than Gropiusstadt, which had started construction that same year. The buildings themselves were entrusted to a group of around twenty local and international architects.

Construction started in 1963 and continued until 1975. Although the buildings – many constructed with large-panel systems similar to those employed in the East – offered a compendium of approaches to high-density housing, the area was criticised in its early days for its impersonal scale and its comparable lack of commercial and social spaces (many of which were not completed until after the residential buildings). Unlike at Gropiusstadt, where the U-Bahn extension coincided with the principal construction phase, the extension to the U8 line that would have connected the Märkisches Viertel to Berlin's transit network remains incomplete half a century later.

Transit difficulties notwithstanding, the Märkisches Viertel is among the most attractive urban spaces to emerge from the age of the Großsiedlung. The size of the buildings offers an impression of urban (rather than suburban) scale, while the overall landscape plan – featuring a pleasingly high number of trees – has allowed the areas between the buildings to mature into a collection of peaceful natural spaces.

märkisches viertel 1963-74

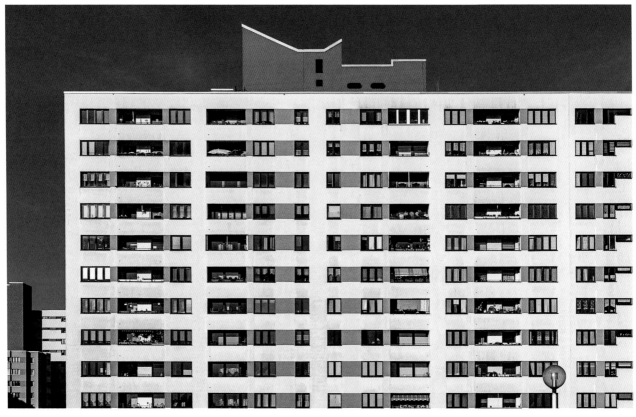

Senftenberger Ring 10
Hans C. Müller + Georg Heinrichs, 1967–70

Treuenbrietzener Straße 9
Hans C. Müller + Georg Heinrichs, 1967–70

DAS 1962 ENTWORFENE Märkische Viertel war der ambitionier-teste und wohl erfolgreichste Versuch Westberlins, einen in sich geschlossenen Wohnkomplex zu schaffen. Die stilistische Vielfalt der Architektur vermeidet jede Homogenität, während die Abfolge angenehmer Freiräume zwischen den Gebäuden eine mit Char-lottenburg vergleichbare Bevölkerungsdichte verschleiern. 1999 wurde das Märkische Viertel eine eigenständige Gemeinde im Bezirk Reinickendorf.

DESIGNED IN 1962, the Märkisches Viertel was West Berlin's most ambitious attempt to create a self-contained residential unit, and arguably the most successful. The stylistic diversity of its architecture manages to sidestep any threat of homogeneity, while the succes-sion of pleasant open spaces between its buildings disguise the fact that the area has a population density comparable to that of Charlottenburg. In 1999 the Märkisches Viertel became an indepen-dent locality within the borough of Reinickendorf.

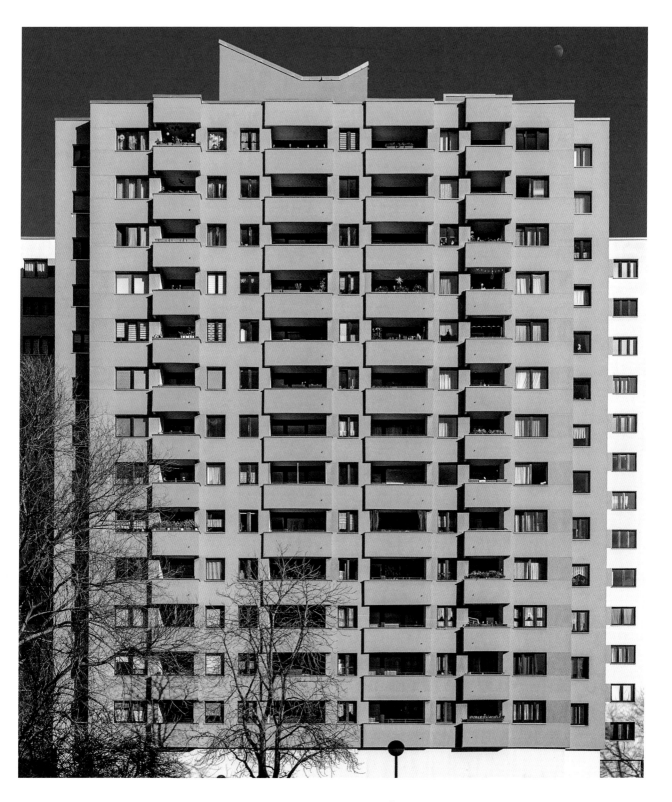

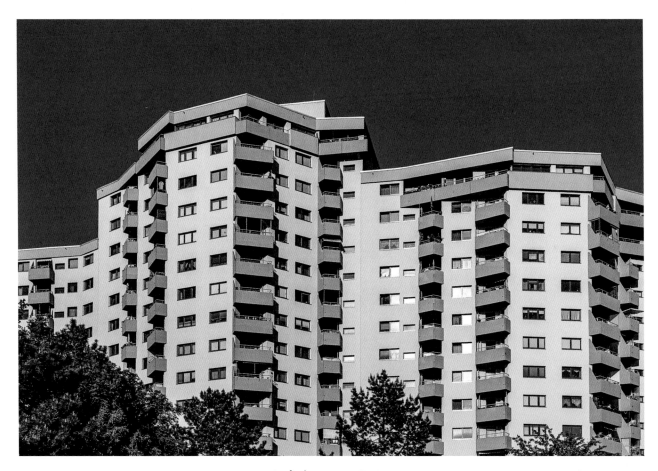

Senftenberger Ring 87–95
Chen Kuen Lee, 1969–71

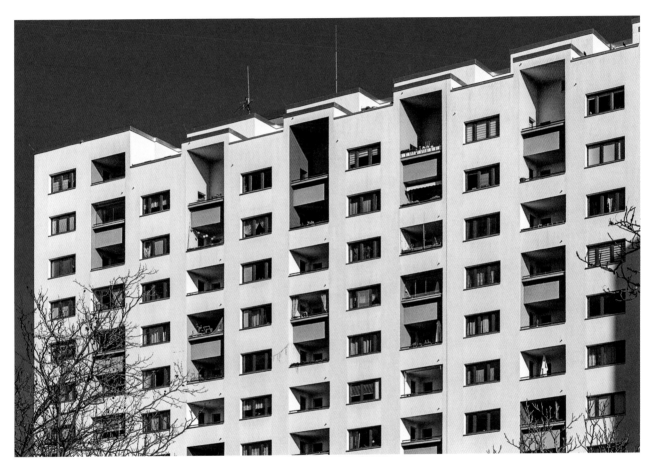

Wilhelmsruher Damm 97–101
Ernst Gisel, 1967–71

Senftenberger Ring 80–90
Chen Kuen Lee, 1969–71

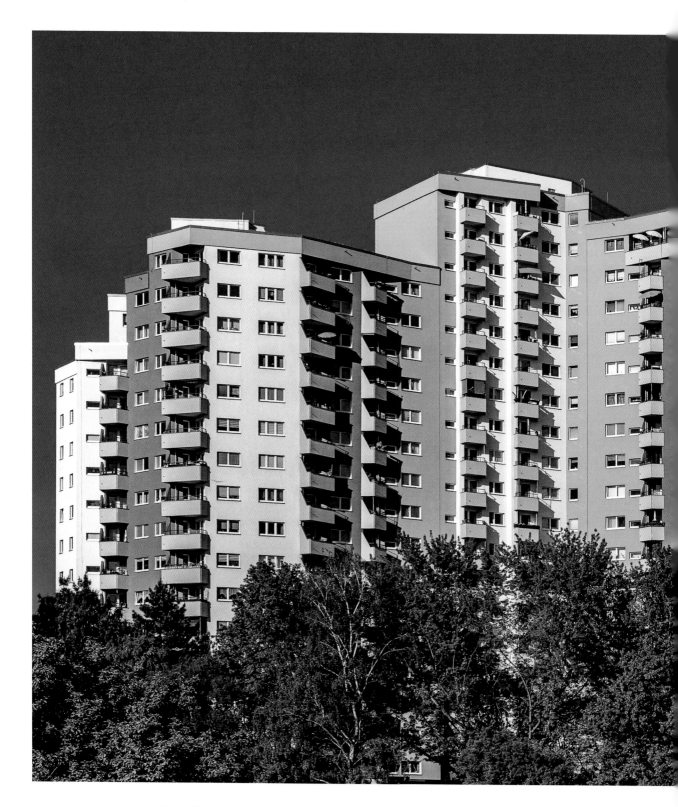

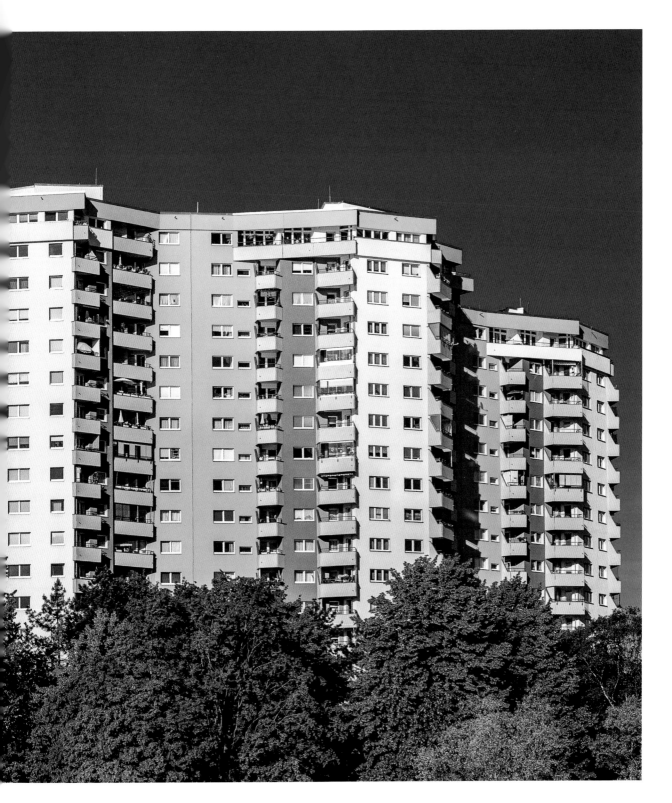

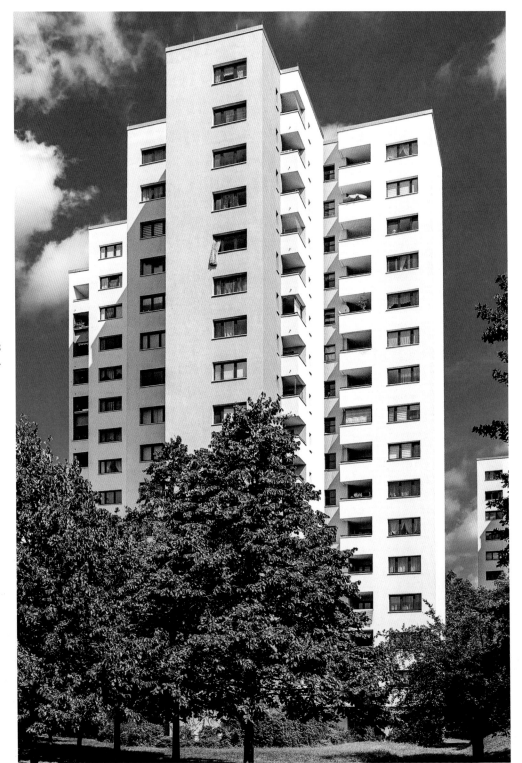

Tiefenseer Straße 13
Ernst Gisel,
1967–71

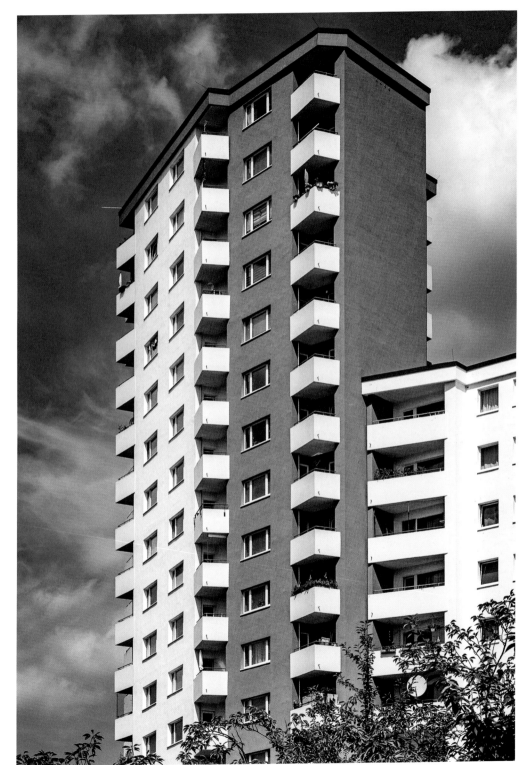

Senftenberger Ring 68
Heinz Schudnagies,
1968–70

Wilhelmsruher
Damm 83–145 ▶
René Gages, 1966–69

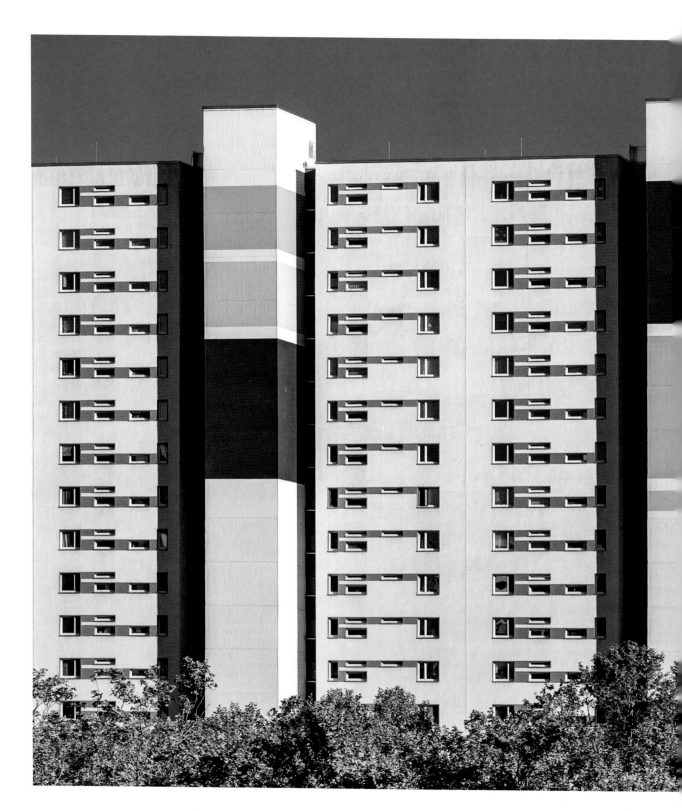

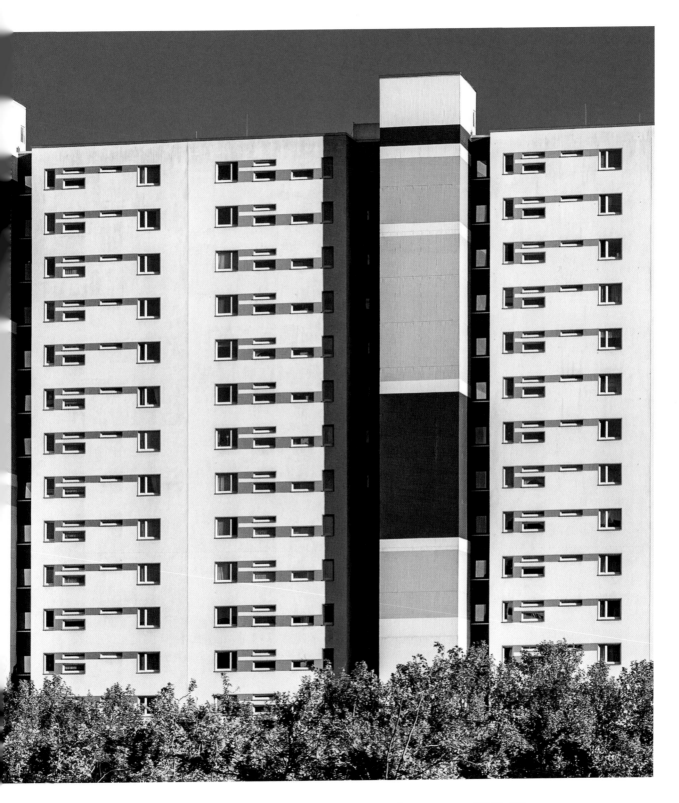

waidmannslust
zabel-krüger-damm 1966–71

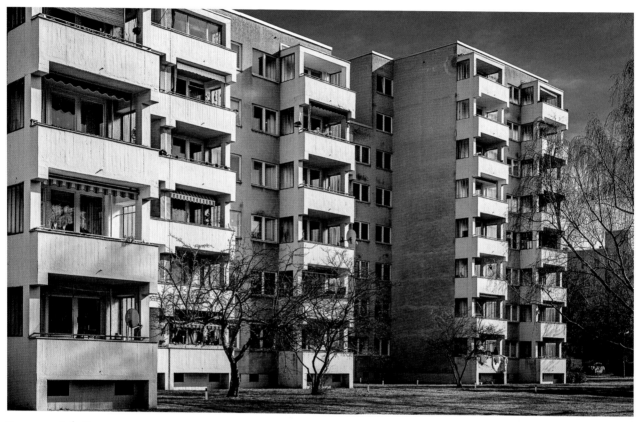

Tegernauer Zeile 9
Jan Rave + Rolf Rave, 1967–70

Zabel-Krüger-Damm 50–52
Hans Scharoun, 1969–71 ▶

DIE NORDWESTLICH des Märkischen Viertels gelegene Wohnsiedlung Zabel-Krüger-Damm wurde in einem wesentlich kleineren Maßstab konzipiert. Neben niedrigeren Wohnblockgruppen, die eine Reihe kleinerer Freiflächen umschließen, ist der Komplex vor allem durch das imposante Doppelhochhaus an der Ecke Zabel-Krüger-Damm/Titiseestraße gekennzeichnet, das als einer der letzten Bauten Hans Scharouns noch zu dessen Lebzeiten fertiggestellt wurde. Einige der Blöcke wurden seitdem nicht saniert, sodass man einen Eindruck davon bekommt, wie die Gegend zu ihrer Bauzeit ausgesehen hat.

LOCATED TO THE NORTH-WEST of Märkisches Viertel, the Wohnsiedlung Zabel-Krüger-Damm was conceived on a much smaller scale. In addition to groups of lower blocks which delineate a series of smaller open spaces, the complex is notable for the imposing double high-rise at the corner of Zabel-Krüger-Damm and Titiseestraße, one of the last of Hans Scharoun's buildings to be completed during his lifetime. Some of the blocks have not yet been refurbished, allowing a glimpse of how the area would have looked at the time of construction.

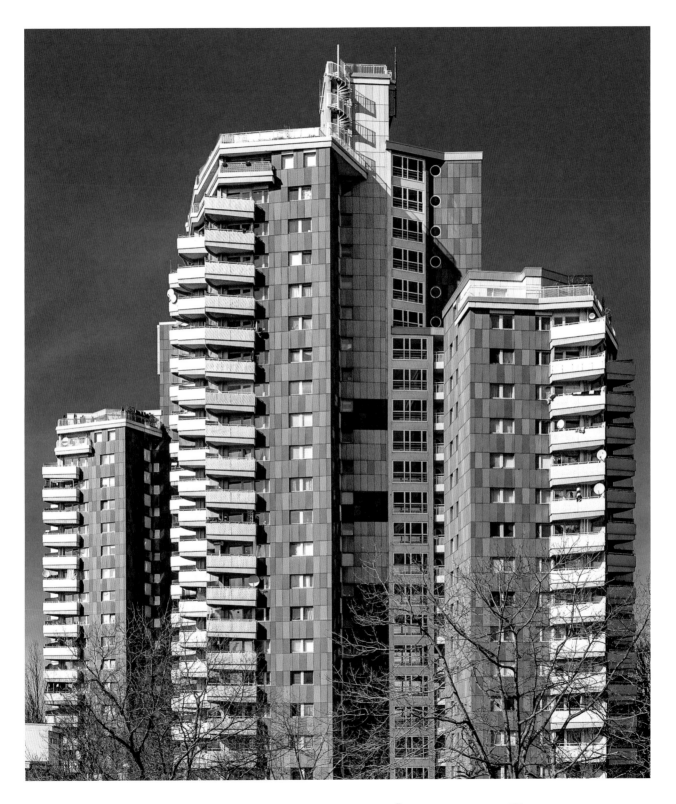

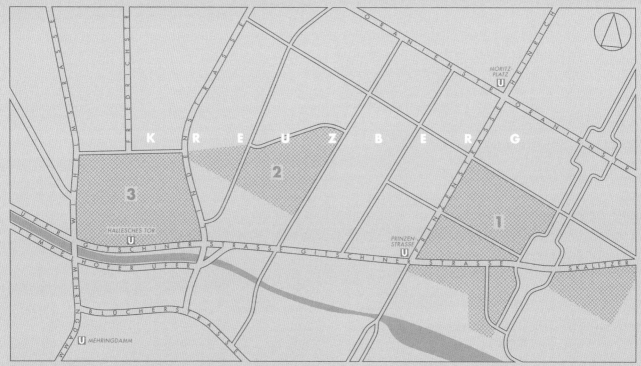

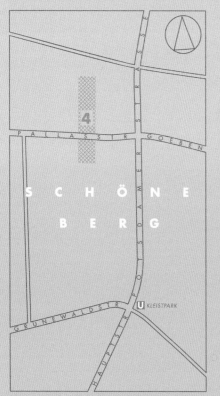

kreuzberg

1. wassertorplatz
2. springprojekt
3. mehringplatz

schöneberg

4. pallasstraße

wilmersdorf

5. schlangenbader straße

7. innenstadt
central districts

VIELE WESTBERLINER STADTTEILE innerhalb der Ringbahn wurden im Krieg schwer beschädigt, aber nur wenige komplett zerstört. Trotz der zahlreichen nach dem Krieg entstandenen Neubauten ist der Grundriss der Vorkriegsstadt – wie er durch unzählige Stadtpläne überliefert wird – im heutigen Straßennetz noch erkennbar.

Die Interbau 57 hatte eine Vision für die Zukunft des städtischen Lebens entwickelt, die sich aber nicht immer gegen den Willen zur Kontinuität durchsetzen konnte. Während die außerhalb des Stadtzentrums gelegenen Viertel den Architekten der Nachkriegszeit ausreichend Platz boten, um neue Formen groß angelegter urbaner Wohngebiete zu verwirklichen, waren sie in der Innenstadt gezwungen, ihre Neubauten in die bestehende Struktur zu integrieren.

Eine Ausnahme bildet dabei Kreuzberg, vor allem die Gebiete nördlich des Landwehrkanals: Die Otto-Suhr-Siedlung und das Springprojekt brachten das Flair der vorstädtischen Wohnsiedlungen in die Innenstadt. Zur Wohnsiedlung am Mehringdamm gehören trotz ihrer relativ kleinen Fläche Bauten von einer Größe, die in der Gropiusstadt nicht fehl am Platze gewesen wären – obwohl auch hier der Stadtgrundriss noch stark von der Vorkriegszeit geprägt ist.

In der Innenstadt mussten sich neue Wohnbauprojekte zumeist in die bestehende Stadtstruktur einfügen: Bei dem Komplex aus hohen Gebäuderiegeln rund um die Wassertorstraße gelang dies vielleicht mit mehr Erfolg als beim niedrigeren, aber wesentlich imposanteren Pallasseum in Schöneberg.

In den 1960er- und 1970er-Jahren sahen die Pläne zur Stadtentwicklung für Westberlin eine Reihe von Stadtautobahnen vor, die mitten durch die Innenstadt führen sollten. Diese Idee wurde schließlich aufgegeben, aber der Wohnkomplex an der Schlangenbader Straße im Süden von Wilmersdorf lässt ahnen, wie Berlin heute aussehen würde, wenn er realisiert worden wäre.

MANY OF THE WEST BERLIN neighbourhoods within the Ringbahn were badly damaged during the war, but few were destroyed beyond repair; for all the new building that occurred after the war, the structure of the pre-war city – as preserved in countless maps – is still recognisable in the modern network of streets.

As much as Interbau 57 had presented a vision for the future of urban life, its principles were no match for the power of continuity. While the neighbourhoods outside the city centre offered post-war planners the space to realise new types of large-scale urban communities, the central areas forced architects to integrate their modern buildings into the existing fabric.

Kreuzberg, especially the areas to the north of the Landwehrkanal, was something of an exception: the Otto-Suhr-Siedlung and Springprojekt brought a touch of the suburban Siedlung to the city centre, and the residential complex around Mehringdamm, although fairly small in surface area, contained buildings of a scale that would not have been out of place in Gropiusstadt – although even here the urban plan owes a significant debt to the pre-war layout.

In the central neighbourhoods it was far more common for residential projects to insert themselves into the extant urban structure: the complex of high slabs around Wassertorstraße are, in this regard, perhaps more successful than the lower but considerably more imposing Pallasseum in Schöneberg.

Throughout the 1960s and 1970s the larger plan for West Berlin involved a series of urban motorways cutting through the heart of the city. Although the plan was eventually abandoned, the residential complex on Schlangenbader Straße in southern Wilmersdorf offers a hint of what the city might have become had the plan been realised.

kreuzberg
wassertorplatz 1968–78

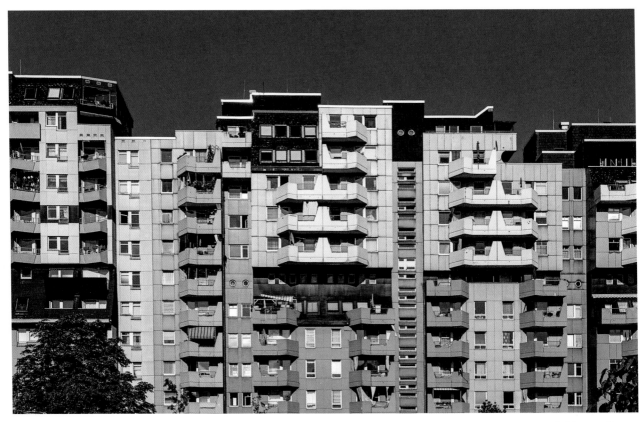

Böcklerstraße 2–12
Bodo Fleischer + Gerd Hänska, 1975–77

Skalitzer Straße 1–6
Planungsgruppe SKS, 1974–75

RUND UM DEN KREUZBERGER WASSERTORPLATZ wurden ab Ende der 1960er-Jahre mehrere neue Wohnsiedlungen errichtet: Im Nordwesten entlang der Wassertorstraße integrierte man eine Reihe hoher Gebäuderiegel in ein Areal mit Vorkriegsbauten. Im südwestlich des Platzes am Landwehrkanal gelegenen Böcklerpark entstand eine L-förmige Ansammlung farbenfroher Häuserblöcke, und entlang der Südseite der Skalitzer Straße bildet nun moderne Betonarchitektur einen Kontrast zu den älteren Gebäuden auf der anderen Seite der Hochbahn.

THE AREA OF KREUZBERG surrounding Wassertorplatz was subject to numerous developments from the late 1960s onwards. To the north-west along Wassertorstraße a series of tall concrete slabs were integrated into an area with several surviving pre-war buildings; the Böcklerpark development, south-west of the Platz, features an L-shaped congregation of colourful blocks surrounding a park along the Landwehrkanal; and the modern concrete structures alongside the south side of Skalitzer Straße offer a contrast to the older buildings on the other side of the elevated tracks.

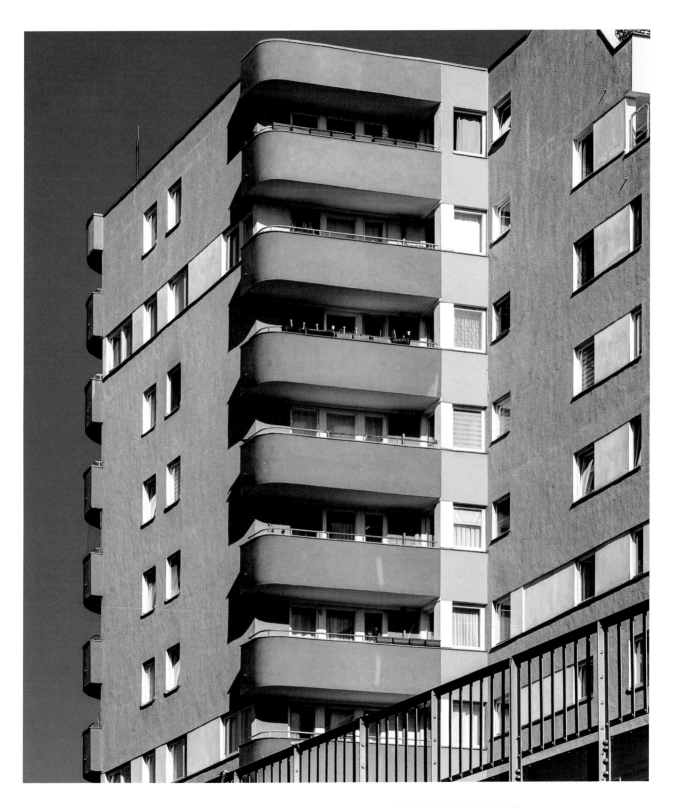

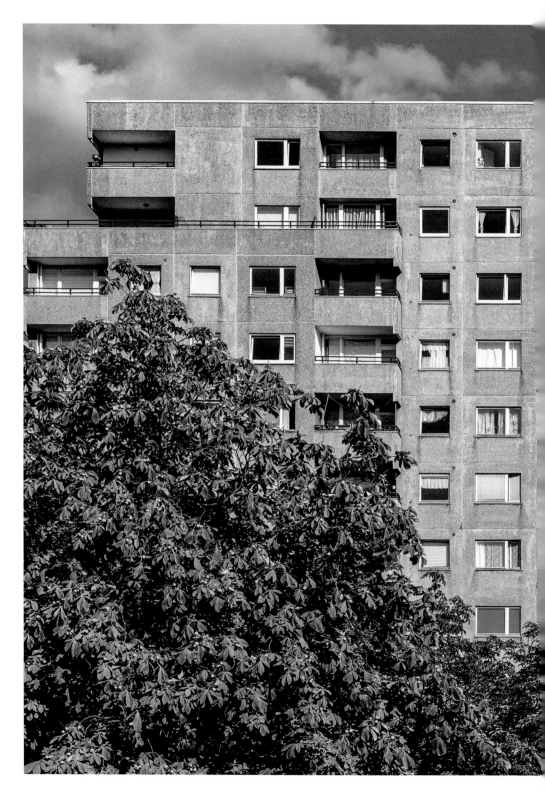

Bergfriedstraße 9–11
Werner Düttmann,
1968–70

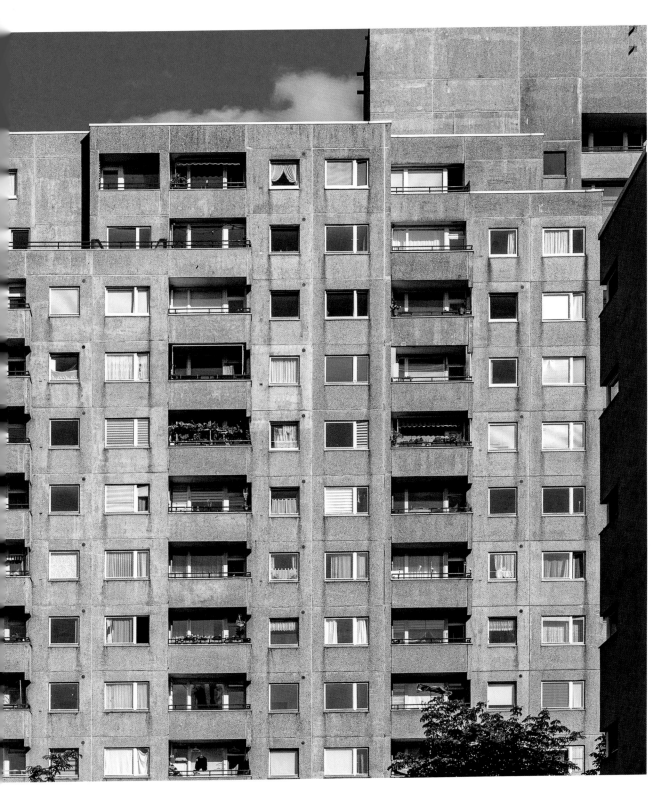

kreuzberg
springprojekt 1959–62

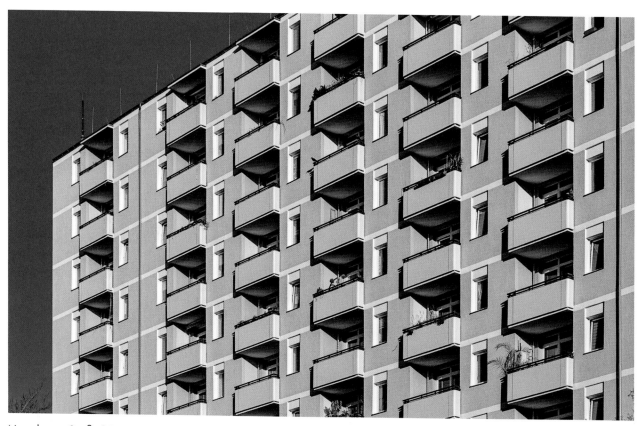

Neuenburger Straße 24
Wils Ebert, 1959–62

Franz-Künstler-Straße 2
Klaus Müller-Rehm, 1960–61

WÄHREND DIE ERSTEN GEBÄUDE der Interbau 57 kurz vor ihrer Vollendung standen, wurde für die stark zerstörte Luisenstadt in Kreuzberg eine im Vergleich bescheidenere Wohnbebauung geplant. 1958 begannen die Arbeiten an der Otto-Suhr-Siedlung, ein Jahr später folgte unmittelbar südlich zwischen Alexandrinen- und Lindenstraße das Springprojekt. Obwohl beide Wohnsiedlungen hauptsächlich aus sechs- und achtgeschossigen Gebäuden in Mauerwerksbauweise bestehen, gibt es im Springprojekt auch drei Hochhäuser und einen 14-geschossigen Bau. Ursprünglich war zwischen Springprojekt und Otto-Suhr-Siedlung eine Stadtautobahn geplant, die jedoch nie gebaut wurde.

WHILE THE FIRST BUILDINGS OF INTERBAU 57 were nearing completion, planning was underway for a more modestly scaled development in the heavily damaged Luisenstadt area of Kreuzberg. Construction on the Otto-Suhr-Siedlung began in 1958, and a year later work commenced on the Springprojekt, located immediately to the south between Alexandrinenstraße and Lindenstraße. Although both developments consist primarily of six- and eight-storey slabs, the Springprojekt also features three high-rises and a fourteen-storey slab. In the original plan the Springprojekt and Otto-Suhr-Siedlung were to be divided by an urban motorway, but this was never constructed.

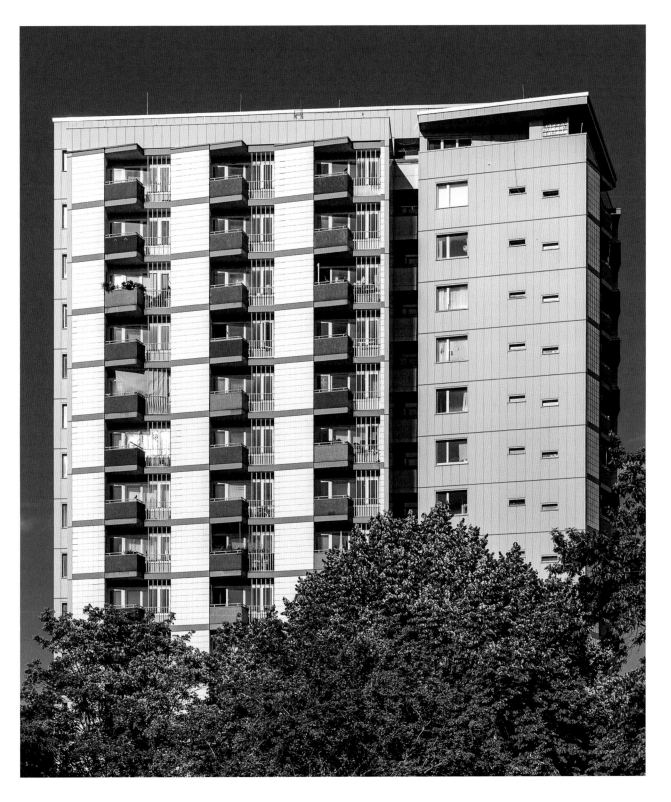

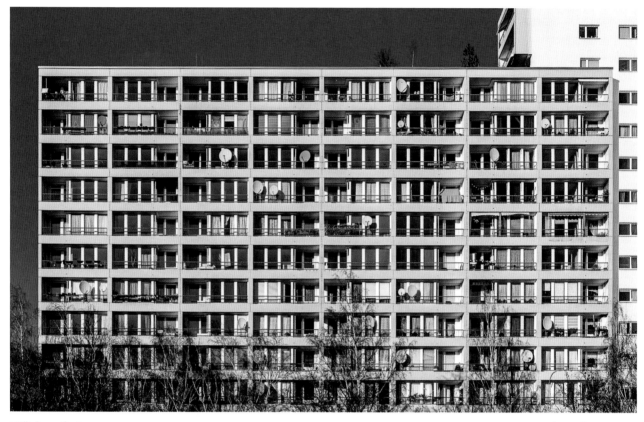

Wilhelmstraße 3
Werner Düttmann, 1969–71

Lindenstraße 107–112
Werner Düttmann, 1969–71

DER KREISFÖRMIGE MEHRINGPLATZ (ehemals Belle-Alliance-Platz) entstand wie der Pariser und der Leipziger Platz 1734 im Zuge der Stadterweiterung an einem Tor der neuen Stadtmauer. Obwohl der Mehringplatz im Zweiten Weltkrieg vollständig zerstört worden war, griff Hans Scharoun in seinem Plan für ein neues Wohngebiet dessen Kreisform auf und ließ sogar die Friedenssäule wieder aufstellen, die seit 1843 dessen Mitte geziert hatte. Der zentrale Ring aus niedrigen Wohngebäuden ist von größeren Wohnblocks umgeben, von denen die höchsten 17 Stockwerke erreichen.

ALONG WITH PARISER PLATZ (square) and Leipziger Platz (octagon), the circular Mehringplatz (formerly Belle-Alliance-Platz) was one of three plazas designed in 1734 at prominent gates along the eighteenth-century city wall. Although the area was completely destroyed during the war, Hans Scharoun's plan for a residential area preserved the circular concept of the original, even retaining the Friedenssäule (Peace Column) which had been a fixture of the plaza since 1843. The ring of low residential buildings at the centre is surrounded by larger blocks, the tallest of which reach seventeen storeys.

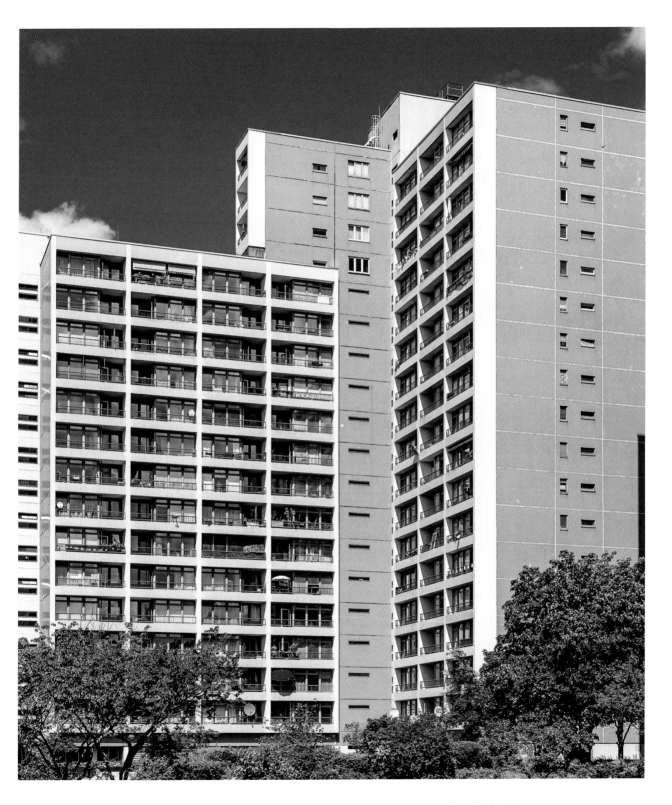

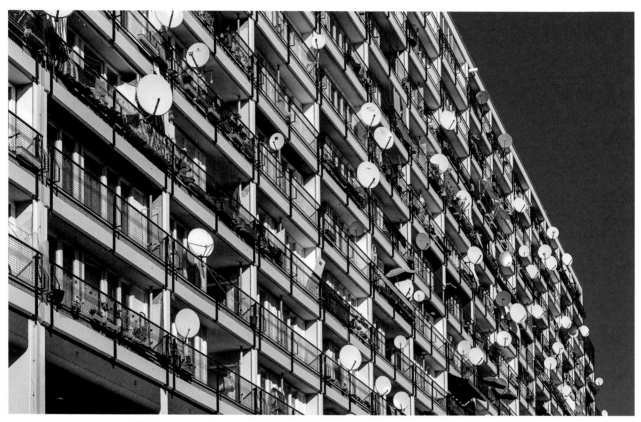

Pallasstraße 1–6
Dieter Frohwein, Dietmar Grötzebach,
Günter Plessow, Jürgen Sawade, 1974–77

Pallasstraße 1–6
Dieter Frohwein, Dietmar Grötzebach,
Günter Plessow, Jürgen Sawade, 1974–77

DER LANGGESTRECKTE ZENTRALE BAUKÖRPER des Pallasseums steht auf Betonstützen und überspannt die namensgebende Pallasstraße sowie an seinem südlichen Ende einen großen Hochbunker aus dem Zweiten Weltkrieg. Obwohl das Pallasseum seinerzeit wegen seines fehlenden Respekts gegenüber dem umgebenden Stadtraum kritisiert wurde, ist es – vielleicht auch aufgrund seiner Langlebigkeit – zu einem Wahrzeichen geworden und steht heute unter Denkmalschutz. Zusammen mit der „Schlange" (siehe nächste Seite) ist es eines der letzten Westberliner Wohngebäude dieser Größenordnung.

ELEVATED FROM THE GROUND by concrete supports, the long central structure of the Pallasseum crosses over its namesake Pallasstraße, before rising at the southern end to clear the top of a large bunker from the Second World War. Although criticised in its day for its insensitivity to the surrounding urban space, the structure – perhaps by force of longevity – has become iconic and is now a listed building. Along with the "Schlange" (see next page) it is one of the last residential buildings in West Berlin to be built on such a large scale.

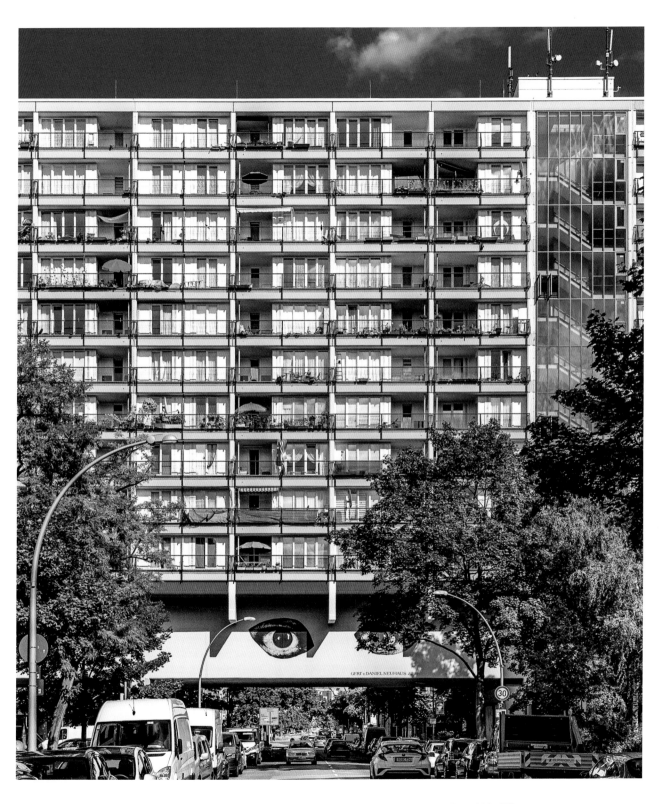

schlangenbader straße 1976-82

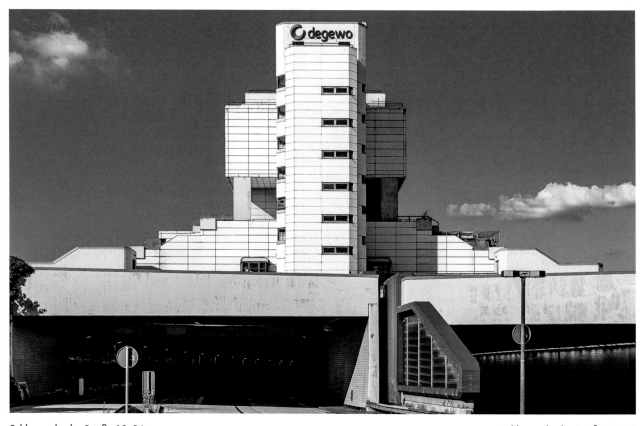

Schlangenbader Straße 12–36
Georg Heinrichs, 1976–82

Schlangenbader Straße 12–36
Georg Heinrichs, 1976–82

DIE PLANUNG DES WOHNKOMPLEXES an der Schlangenbader Straße – von den Berlinern als „Schlange" bezeichnet – inklusive einer anderthalb Kilometer langen Stadtautobahn mitten durch die Anlage begann 1971. Trotz dieses ungewöhnlichen Konzepts gelten die Wohnungen wegen ihrer guten Schallisolierung als sehr ruhig. Der Plan, das Zentrum Berlins mit einem Netz aus Stadtautobahnen zu überziehen, wurde zum Zeitpunkt der Fertigstellung des Gebäudes im Jahr 1982 aufgegeben – und so bietet dieser Baukomplex die faszinierende Vision einer nicht verwirklichten Zukunft.

PLANNING FOR THE RESIDENTIAL COMPLEX on *Schlangenbader Straße – known locally as the "Schlange" – started in 1971, and its design featured a kilometre and a half of urban motorway passing through its centre. Despite this unusual arrangement, the flats were well isolated from traffic noise and are said to be very quiet. Although the plan to build a network of urban motorways in central Berlin had been abandoned by the time the building was completed in 1982, the block remains fascinating as a vision of a future that never arrived.*

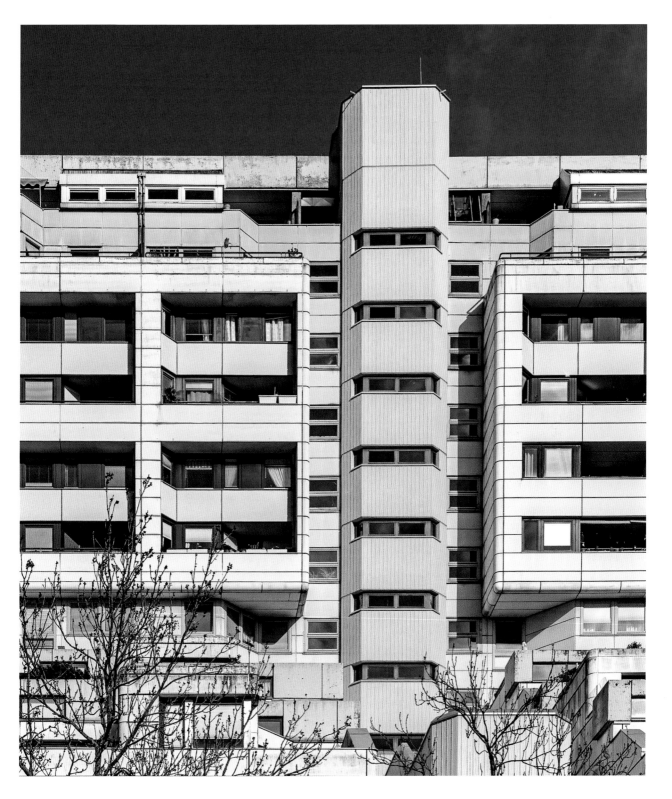

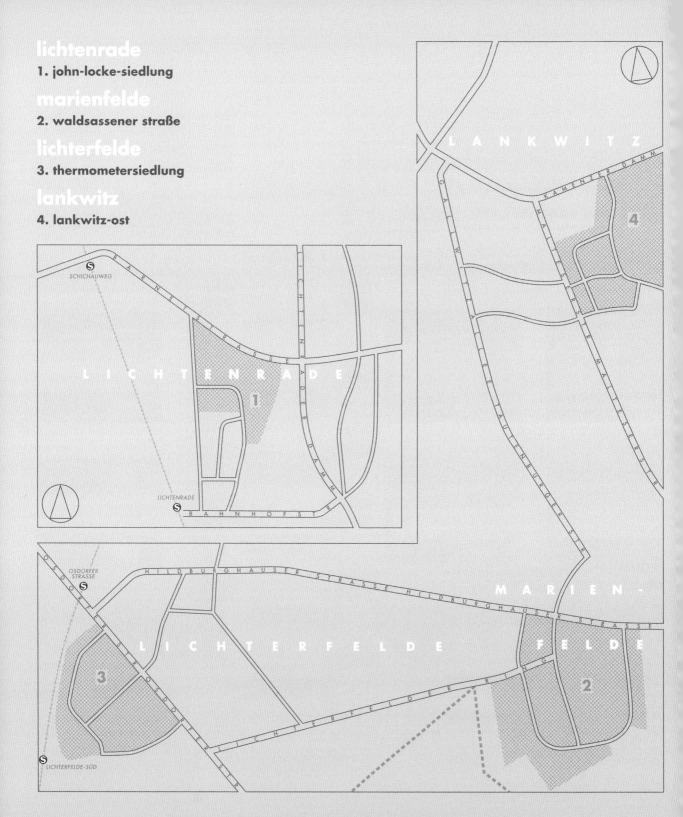

lichtenrade

1. john-locke-siedlung

marienfelde

2. waldsassener straße

lichterfelde

3. thermometersiedlung

lankwitz

4. lankwitz-ost

8. der südwesten
the south-west

IM SÜDWESTEN BERLINS mit dem heutigen Bezirk Steglitz-Zehlendorf und dem südlichen Teil von Tempelhof-Schöneberg gibt es viele Viertel mit Einfamilienhäusern und Villen, die inzwischen in Wohnungen aufgeteilt wurden.

Zwischen den beiden Weltkriegen entstanden hier mehrere erwähnenswerte Wohnsiedlungen: darunter Lindenhof (1918–1921), ein frühes Projekt von Martin Wagner, und die Onkel-Tom-Siedlung (1926–1928), einer der Höhepunkte des Berliner Wohnungsbaus der Moderne, sowie zwei Siedlungen aus der Zeit des Nationalsozialismus: der Grazer Damm (1938–1940) und die Siedlung an der Krummen Lanke, deren rustikale, ländlich anmutende Bauten eine direkte Antwort auf den Stil des Neuen Bauens der Onkel-Tom-Siedlung waren.

In der Nachkriegszeit wurden im Berliner Südwesten – in Marienfelde, Lankwitz und Lichterfelde – viele Notunterkünfte für obdachlose Berliner errichtet. Einige von ihnen wurden später modernisiert und werden noch heute genutzt. In den 1950er-Jahren kamen Wohnsiedlungen unterschiedlicher Größe dazu.

Zwei der bedeutendsten Wohnbauprojekte aus der Zeit nach der Interbau 57 waren die Großsiedlung Waldsassener Straße in Marienfelde und die Thermometersiedlung in Lichterfelde-Süd, die beide Mitte der 1960er-Jahre geplant und in den frühen Siebzigerjahren fertiggestellt wurden. Die beiden Siedlungen sind etwa gleich groß, die erstere zeichnet sich aber durch eine höhere architektonische Vielfalt und eine harmonischere Integration der umgebenden Freiflächen aus.

Selbst in Wohngebieten mit einer geringeren Populationsdichte finden sich gelegentlich nach den Prinzipien der Großsiedlung angelegte Gebäudekomplexe: In Lichtenrade überraschen die John-Locke-Siedlung und die Siedlung an der Nahariyastraße in einem sonst von Einfamilienhäusern geprägten Umfeld.

THE SOUTH-WEST QUADRANT of Berlin – which contains the present-day borough of Steglitz-Zehlendorf and the southern part of Tempelhof-Schöneberg – features numerous large areas of single-family homes, as well as villas that have since been partitioned into flats.

It was also the site of several notable interwar developments – including Lindenhof (1918–21), an early outing from Martin Wagner, and the Onkel Tom Siedlung (1926–28), one of the pinnacles of modernist housing in Berlin – as well as two Siedlungen from the Nazi era: Grazer Damm (1938–40) and the Krumme Lanke Siedlung, whose rustic cottage-style buildings were a direct response to the modernism of the Onkel Tom Siedlung.

In the aftermath of the war, many of the south-western localities – including Marienfelde, Lankwitz and Lichterfelde – were the site of emergency housing estates, constructed quickly to provide shelter for displaced Berliners; some of these were later modernised and remain in use. Other more permanent Siedlungen of varying size were constructed throughout the 1950s.

Two of the most significant residential projects of the post-Interbau era were the Großsiedlung Waldsassener Straße in Marienfelde and the Thermometersiedlung in Lichterfelde-Süd, both planned in the mid-1960s and constructed into the early 1970s. Although comparable to one another in scale, the former features greater architectural variety and a more balanced treatment of the surrounding spaces.

Even in areas dominated by single-family dwellings one can find the occasional cluster of buildings laid out on the principles of the Großsiedlung: the John-Locke-Siedlung and Nahariyastraße, both in Lichtenrade,. are all the more unexpected for their low-density surroundings.

lichtenrade
john-locke-siedlung 1963–68

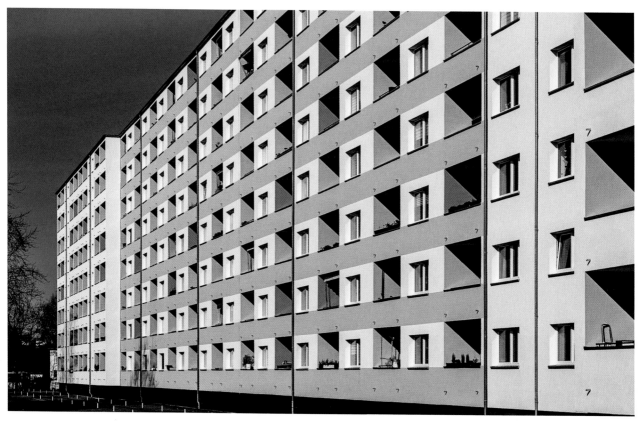

Steinstraße 81–85
Entwurfsbüro der GSW, 1963–68

Barnetstraße 68
Entwurfsbüro der GSW, 1966–70

DIE JOHN-LOCKE-SIEDLUNG ist von Straßenzügen mit Einfamilienhäusern umgeben und besteht aus größeren Gebäuderiegeln und einer Handvoll Hochhäuser, von denen einige in Großtafelbauweise errichtet wurden. Obwohl die John-Locke-Siedlung mit ihren Freiflächen zwischen den einzelnen Gebäudeblöcken nach den Grundsätzen der Großsiedlung entworfen wurde, ist sie im Vergleich zu vielen prominenteren Siedlungen in Westberlin von eher bescheidener Größe. Die Hauptstraße trägt den Namen des englischen Philosophen und die Seitenstraßen wurden nach den Londoner Stadtbezirken Finchley, Barnet und Hendon benannt.

SURROUNDED BY STREETS of single-family houses, the John-Locke-Siedlung features an arrangement of larger slabs and a handful of high-rise blocks, several constructed using large-panel systems. Although designed on the principles of the Großsiedlung, with pedestrian areas running between the various buildings, it is more modest in size than many of West Berlin's more prominent developments. The central street is named for the English philosopher, while the surrounding streets are named for the London boroughs of Finchley, Barnet and Hendon.

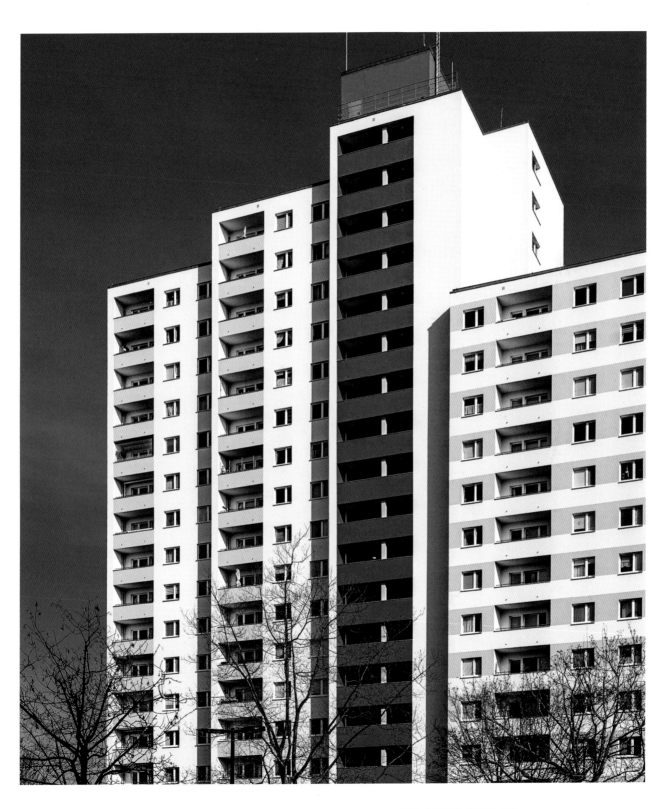

waldsassener straße 1968–73

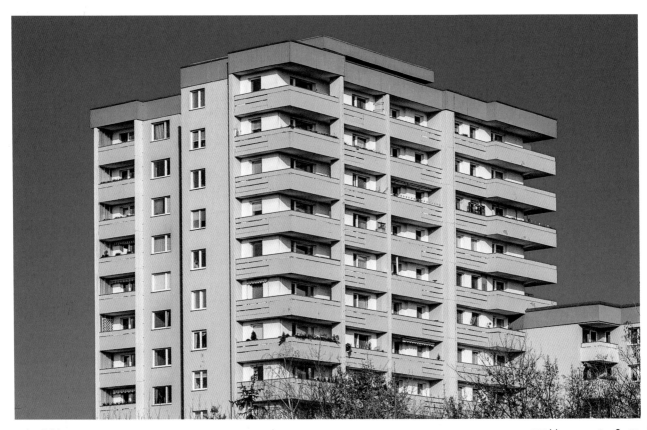

Lichterfelder Ring 111
Architekt unbekannt / Architect unknown, 1971

Waldsassener Straße 11
Sigrid Kressmann-Zschach, 1969

WIE IHRE VORBILDER Gropiusstadt und Märkisches Viertel entstand die Großsiedlung Waldsassener Straße am Stadtrand. Mit der Wiedervereinigung öffnete sich das direkt an der Mauer gelegene Siedlungsareal zu den Feldern des Brandenburger Umlands, von dem aus die sich über die Bäume erhebenden Gebäudeblöcke und Hochhäuser der Siedlung wie eine seltsame, aber faszinierende Erscheinung wirken. Die meisten Gebäude wurden im letzten Jahrzehnt saniert und in leuchtenden Farben gestrichen.

FOLLOWING THE EXAMPLE of Gropiusstadt and Märkisches Viertel, the Großsiedlung Waldsassener Straße was built at the very edge of the city, next to the former path of the Berlin Wall; since reunification the area has opened onto the surrounding fields of Brandenburg, from which the slabs and high-rises of the Siedlung appear over the trees as a strange but pleasant apparition. Most of the buildings have been refurbished during the past decade and were repainted in a series of vivid colours.

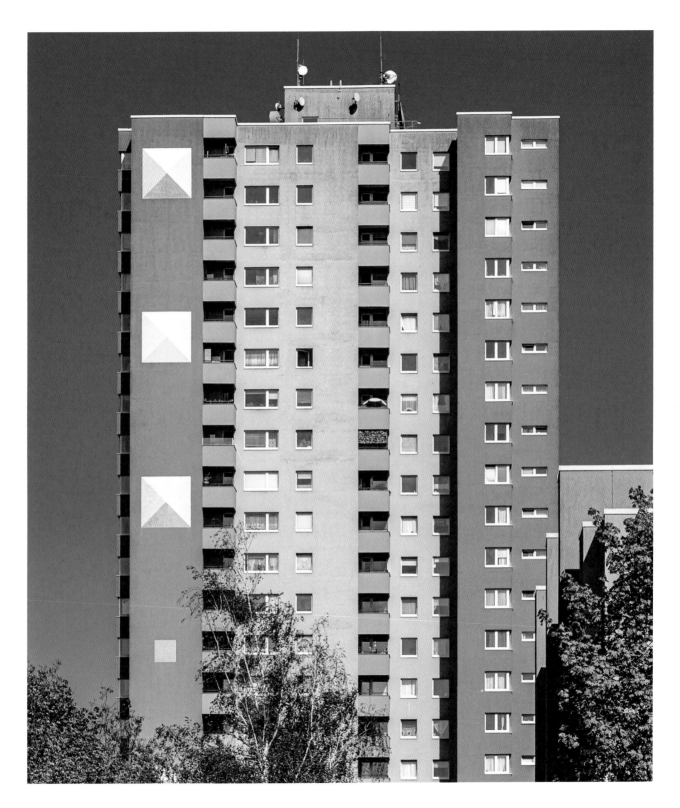

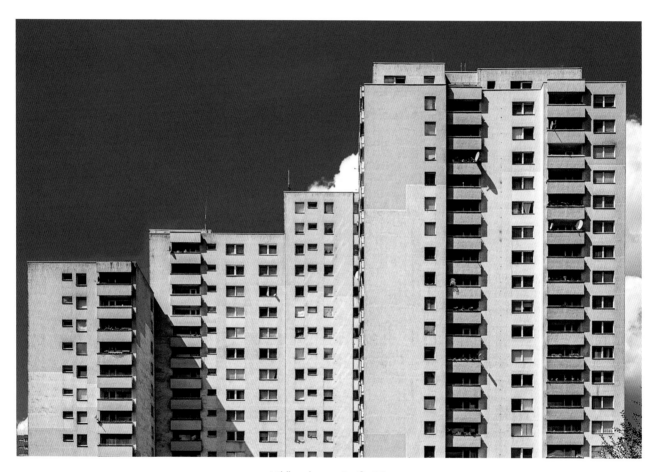

Hildburghauser Straße 29
Architekt unbekannt / Architect unknown, 1968–70

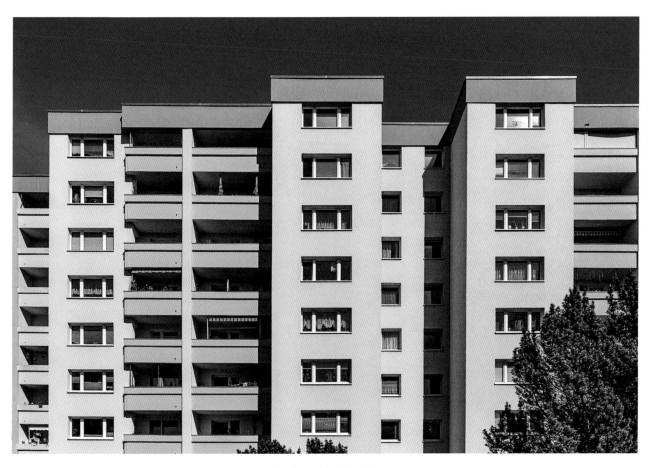

Tirschenreuther Ring 70
Architekt unbekannt / Architect unknown, 1971–73

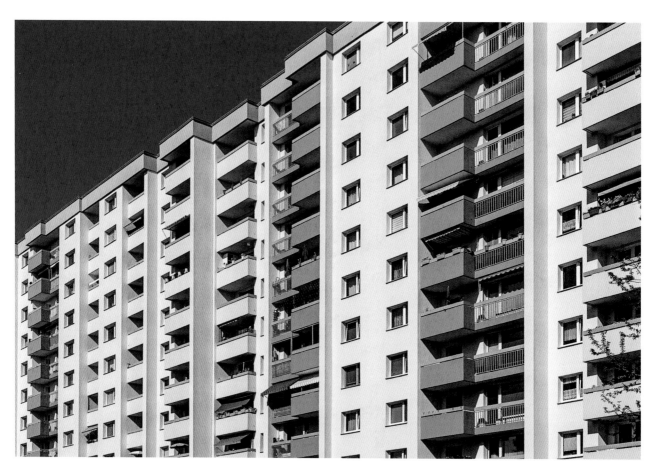

Tirschenreuther Ring 7
Friedrich Karl Gettkandt, 1968–72

Waldsassener Straße 29
Manfred Hinrichs, 1969 ▶

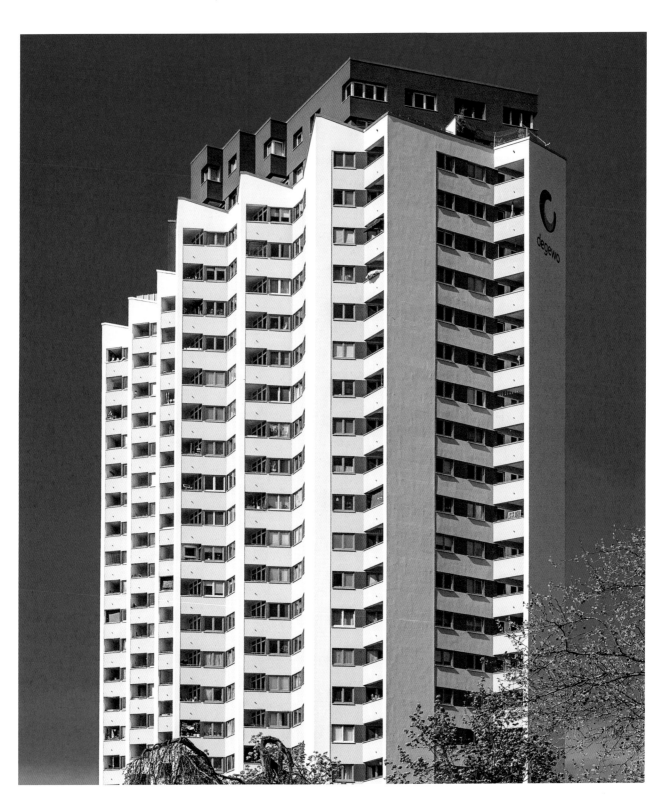

lichterfelde
thermometersiedlung 1968–74

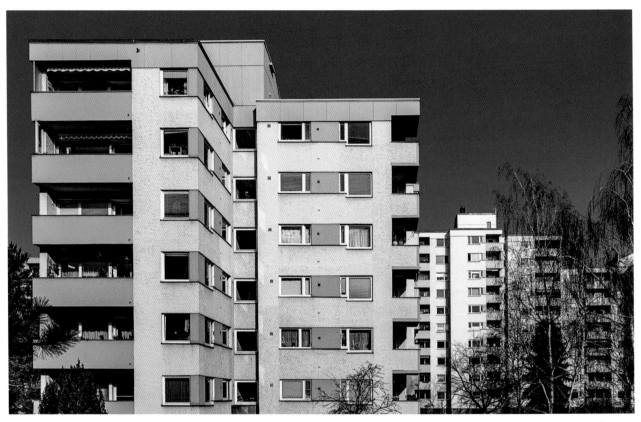

Celsiusstraße 15
Herbert Stranz, 1969

Celsiusstraße 7
Heinz Schudnagies, 1972

DIE ÄHNLICH WIE ANDERE SIEDLUNGEN dieser Zeit konzipierte Thermometersiedlung in Lichterfelde-Süd weist eine eingeschränkte Auswahl verschiedener Bautypen auf, und in der Gesamtanlage gestalten sich die Übergänge zwischen den verschiedenen Außenräumen nie ganz fließend. Der Name der Siedlung leitet sich von den drei nach Celsius, Fahrenheit und Réaumur benannten Hauptstraßen ab (eine vierte Straße wurde nicht, wie man vermuten könnte, nach Kelvin, sondern nach dem Geografen Mercator benannt).

SIMILAR IN CONCEPTION to many of the Siedlungen of the era, the Thermometersiedlung in Lichterfelde-Süd relies on a more limited selection of building styles and an overall plan that never quite achieves the necessary fluidity in its transitions between different outdoor spaces. The name of the Siedlung comes from the three principal streets, which are named for Celsius, Fahrenheit and Réaumur (a fourth street is named not for Lord Kelvin, as one might expect, but the geographer Mercator).

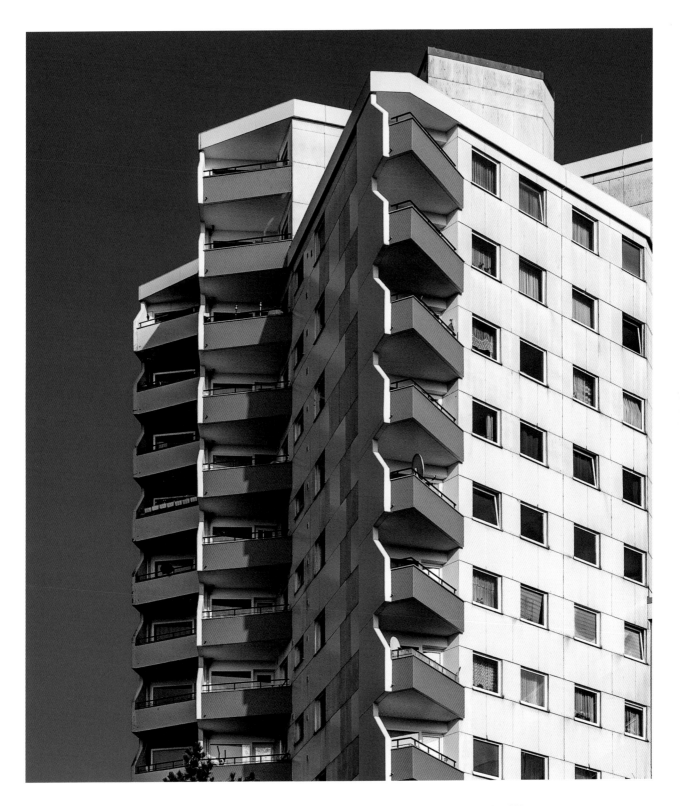

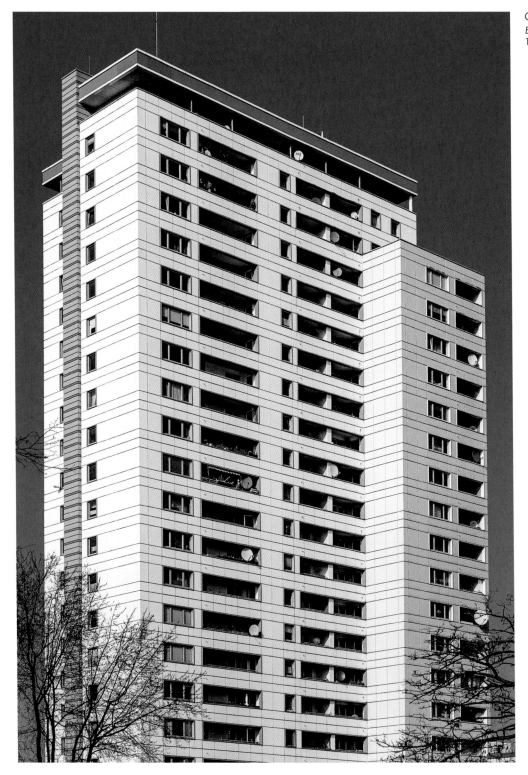

Celsiusstraße 56
Entwurfsbüro der GSW,
1968–72

Celsiusstraße 4–12
Bodo Fleischer, 1969

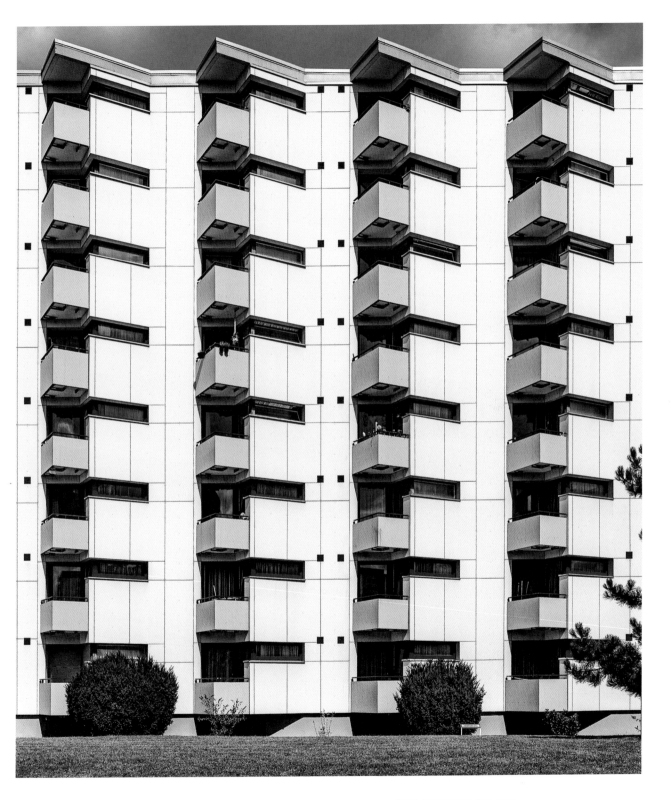

lankwitz-ost 1960–68

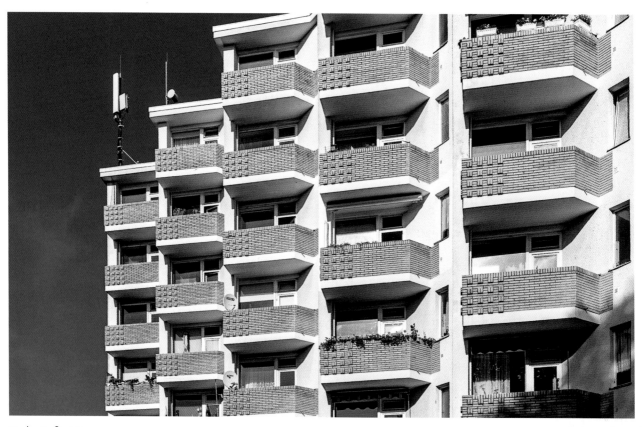

Mudrastraße 12
Felix Hinssen, 1960

Mudrastraße 29
Felix Hinssen, 1967–68

ANFANG DER 1950ER-JAHRE wurde ein Teil des unbebauten Geländes im Südosten von Lankwitz für Notunterkünfte zur Verfügung gestellt, um nach dem Krieg wohnungslose Berliner zu beherbergen. Mit dem ersten großen Bauabschnitt von Lankwitz-Ost wurde allerdings erst zehn Jahre später begonnen. Obwohl viele der Gebäude von eher bescheidener Größe sind und den Stil des vorangegangenen Jahrzehnts widerspiegeln, deutet sich bei einigen jener größer dimensionierte Wohnungsbau an, der bald in vielen Teilen Berlins vorherrschen sollte. In den späteren Sechzigerjahren wurden viele der provisorischen Gebäude aus dieser ersten Bauphase modernisiert und für eine dauerhafte Nutzung hergerichtet.

AT THE BEGINNING OF THE 1950s, some of the undeveloped land in south-eastern Lankwitz was put to use as the site of emergency accommodation for Berliners displaced during the war. It would be another ten years before construction began on the major building phase of Lankwitz-Ost. Although many of the buildings are fairly modest in size, reflecting the styles of the previous decade, one or two suggest the more ambitious scale of residential construction that would soon come to predominate in other parts of Berlin. During the later 1960s many of the temporary buildings from the first phase were modernised and refurbished for permanent use.

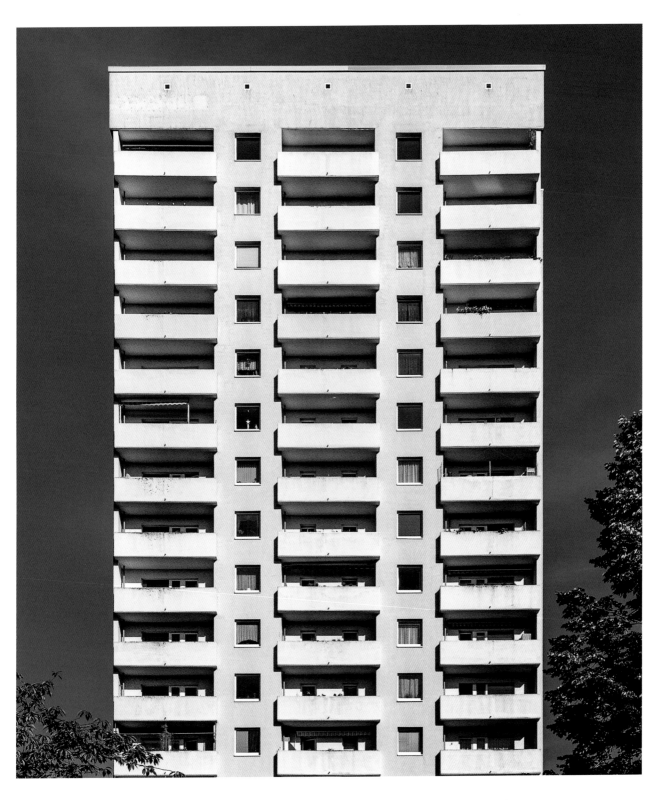

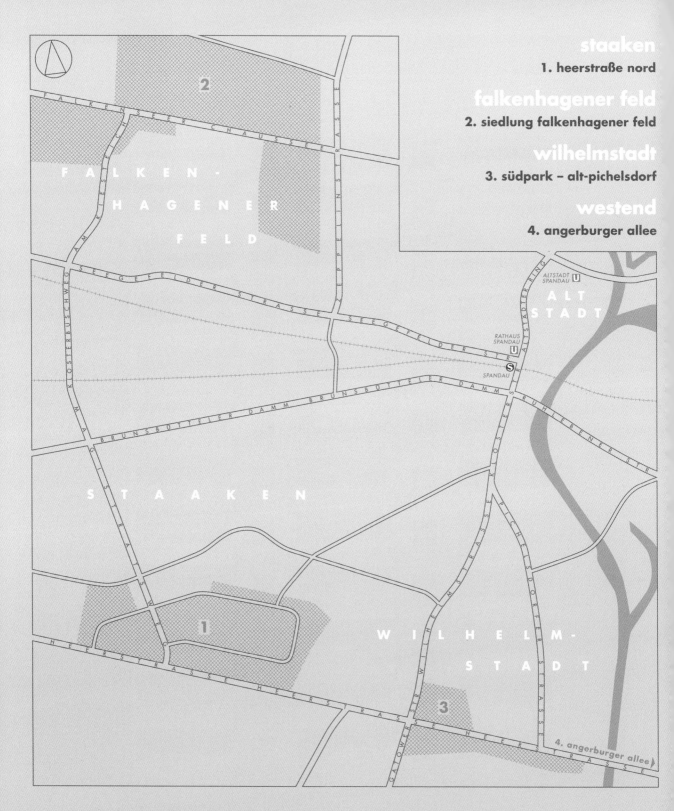

9. spandau

DIE STADT SPANDAU EXISTIERT bereits seit dem Ende des 12. Jahrhunderts, doch der gleichnamige Bezirk erhielt sein heutiges Gesicht im 20. Jahrhundert. Die Gartenstadt Staaken (1913–1917) war neben der Gartenstadt Falkenberg (S. 11) ein früher Versuch, die Prinzipien der Gartenstadt in Berlin praktisch umzusetzen, während Viertel wie Wilhelmstadt und Zeppelinstraße erst im Zuge der Bauprogramme der 1920er-Jahre entstanden. In Haselhorst findet man sogar eine seltene Wohnsiedlung der Dreißigerjahre.

Trotz dieser ersten Hochphase des Wohnungsbaus lagen große Gebiete westlich der alten Stadt Spandau brach, hier entstanden später mehrere große Siedlungen der Nachkriegszeit. Den Anfang machten die Georg-Ramin-Siedlung (1955–1957) westlich der Altstadt und der erste Bauabschnitt der Louise-Schröder-Siedlung (1958–1961) in Staaken, beide mit überwiegend niedriger Bebauung und städtebaulichen Anleihen an die Vorkriegssiedlungen.

Ambitioniertere Projekte wurden in den frühen Sechzigerjahren in Angriff genommen. Auch wenn das Falkenhagener Feld weder in seiner Größe noch in seiner Ambition mit der Gropiusstadt vergleichbar ist, weist es doch viele auf der Interbau 57 vorgestellte Merkmale des urbanen Raums auf: Hochhäuser, niedrigere Gebäuderiegel sowie einige Gewerbe- und großzügige Grünflächen.

Die Großsiedlung Heerstraße Nord orientiert sich wieder stärker an den anderen großen Westberliner Wohnbauprojekten und zeichnet sich durch eine einheitlichere Planung sowie durch eine größere architektonische Vielfalt aus. Sie wurde in der zweiten Hälfte der 1960er-Jahre entworfen und ein Großteil der Bauarbeiten erfolgte in der ersten Hälfte der Siebzigerjahre, was sie zu einer der letzten im Geiste der Interbau 57 errichteten Westberliner Großsiedlungen macht.

ALTHOUGH THE TOWN OF SPANDAU has existed in some form since the end of the twelfth century, much of the surrounding borough was shaped during the course of the twentieth. The Gartenstadt Staaken (1913–17) was, along with the Gartenstadt Falkenberg (see Introduction, p. 11), an early attempt to apply the principles of the Garden City to Berlin, while Wilhelmstadt and Zeppelinstraße are whole neighbourhoods brought into being during the building programmes of the 1920s; in Haselhorst one can even find a rare residential development from the 1930s.

Despite this first wave of residential construction, large areas to the west of old Spandau remained undeveloped and became the focus of several large post-war housing developments. Among the earliest were the Georg-Ramin-Siedlung (1955–57), just west of the old town, and the first phase of the Louise-Schröder-Siedlung (1958–61) in Staaken, both featuring primarily low-rise slabs and urban plans that draw inspiration from the pre-war Siedlungen.

More ambitious projects emerged in the early 1960s. If Falkenhagener Feld is neither as large in scale nor as ambitious in design as Gropiusstadt, it nonetheless displays many hallmarks of post-Interbau urban space, with high-rises, lower slabs, some commercial facilities and ample green space.

The Großsiedlung Heerstraße Nord is closer in spirit to West Berlin's other large housing projects, featuring a more unified plan and greater architectural diversity. While it was planned during the latter half of the 1960s, much of the construction occurred during the first half of the 1970s, making it one of the last residential areas in West Berlin to be built according to the post-Interbau model of the Großsiedlung.

staaken
heerstraße nord 1969–80

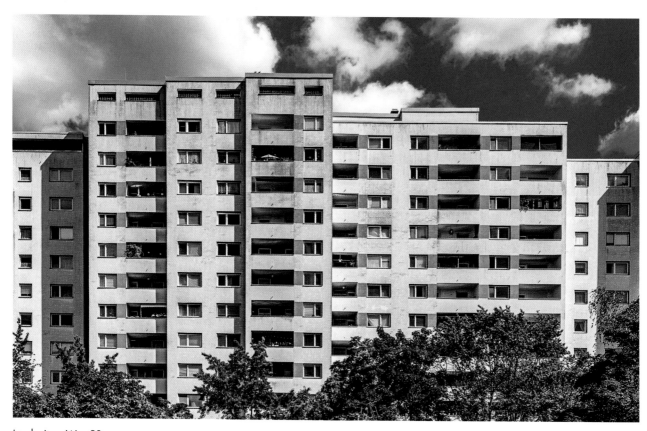

Loschwitzer Weg 20
Hans Wolff-Grohmann, 1971–75

Magistratsweg 10
Klaus Müller-Rehm, 1971–75

ZUM WOHNGEBIET NÖRDLICH der Heerstraße in Staaken gehören die Obstallee- und die Rudolf-Wissell-Siedlung, die sich ein zentrales Einkaufszentrum teilen. Die wohl auffälligsten Bauten sind fünf sechseckige Hochhäuser, ansonsten bestehen die beiden Siedlungen aber vor allem aus niedrigen und mittelhohen, zu größeren Blöcken zusammengefassten Bauriegeln, die den Charakter der verschiedenen Viertel bestimmen. Eine Anbindung an die U-Bahn-Linie U7 ist seit Langem in Planung.

THE RESIDENTIAL AREA north of Heerstraße in Staaken is comprised of two distinct areas, the Obstallee Siedlung and the Rudolf-Wissell-Siedlung, which share a central commercial facility. Its five hexagonal towers are perhaps the most prominent feature, but the two Siedlungen feature a series of low- and medium-rise slabs joined into larger blocks that define the character of its different sections. A proposed extension to the U7 line, which would connect the Siedlung to the U-Bahn network, has long been in the planning stages.

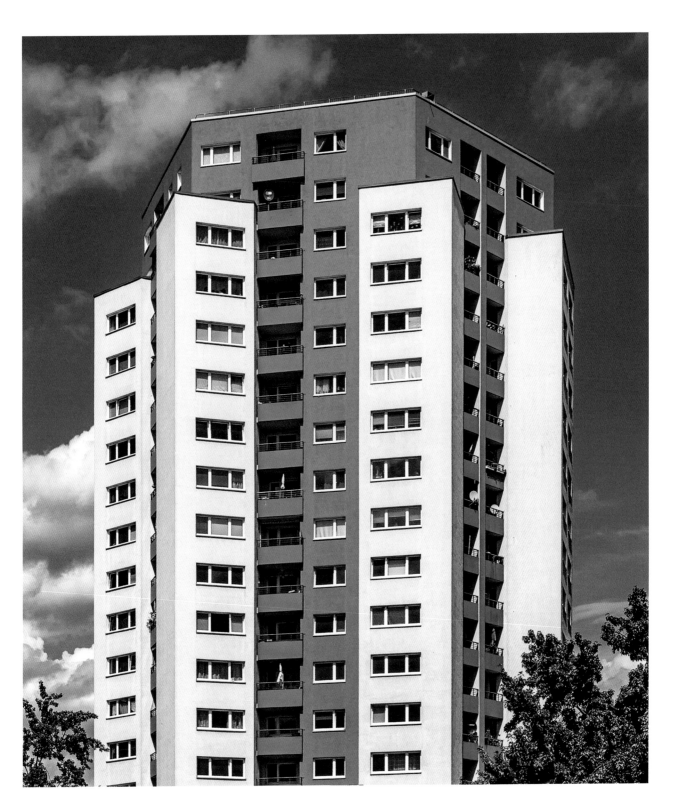

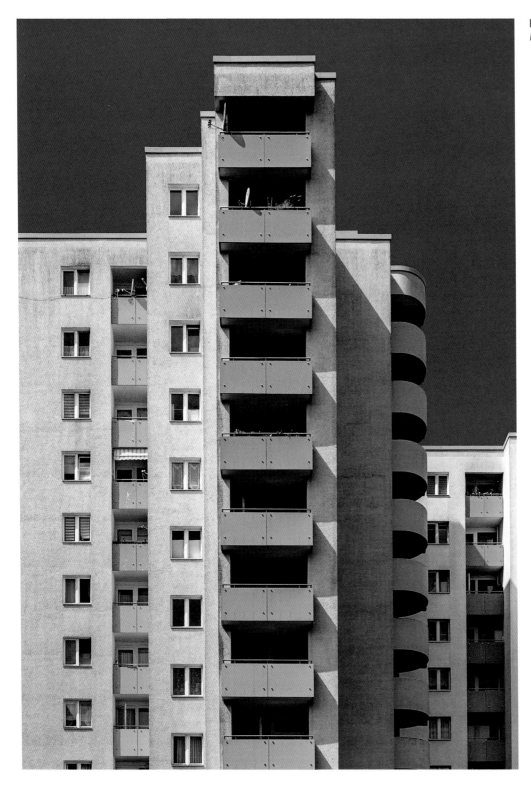

Blasewitzer Ring 26–36
Hans Bandel, 1973–75

Obstallee 2–22
*GSW-Planungs-
abteilung, 1971–75* ▶

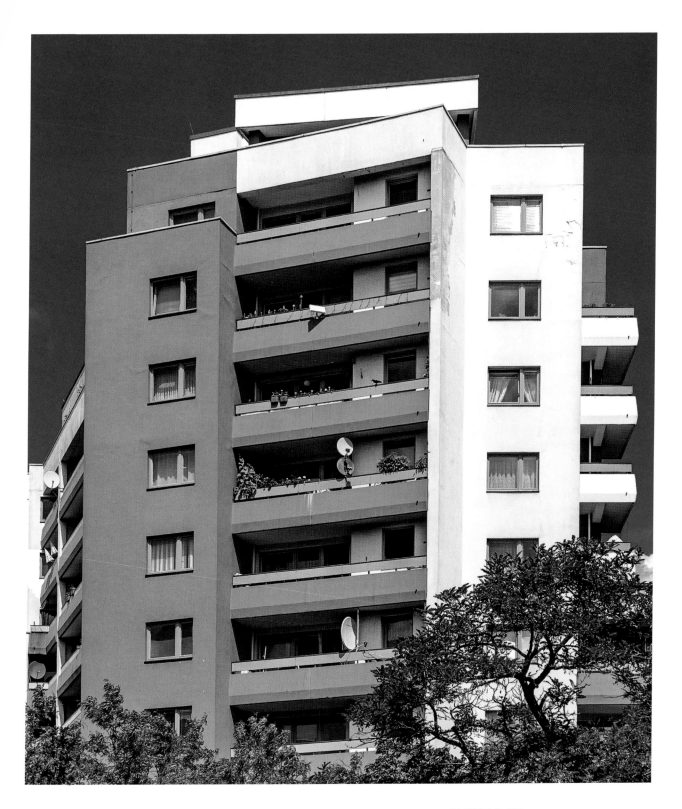

falkenhagener feld
siedlung falkenhagener feld 1963-72

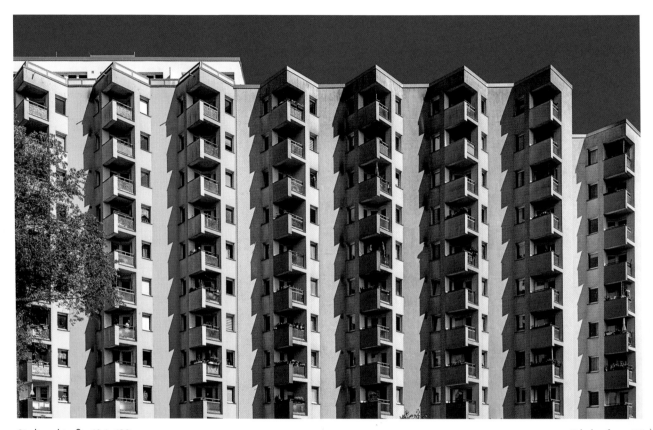

Stadtrandstraße 484–490
Wilhelm Vormeier, 1968–70

Ederkopfweg 17
Siegfried Fehr, 1964–65 ▶

DER ENTWURF FÜR DIE WOHNSIEDLUNG Falkenhagener Feld wurde 1962 genehmigt, und der Bau erfolgte dann noch während der Sechzigerjahre in vier bzw. fünf Phasen (neue Gebäude kamen noch bis in die Neunzigerjahre hinzu). Obwohl das Falkenhagener Feld zeitgleich mit der Gropiusstadt und dem Märkischen Viertel entstand, ist der Einfluss der Westberliner Siedlungen des vorangegangenen Jahrzehnts unübersehbar, denn der Schwerpunkt liegt hier auf sich wiederholenden, in Gruppen um kleinere, miteinander verbundene Freiflächen angeordneten Gebäudetypen. Das Gebiet ist seit 2003 ein eigenständiger Ortsteil des Bezirks Spandau.

THE DESIGN OF THE WOHNSIEDLUNG Falkenhagener Feld was approved in 1962, and construction occurred throughout the remainder of the decade in four distinct phases (with later additions extending into the 1990s). Although an exact contemporary of Gropiusstadt and Märkisches Viertel, Falkenhagener Feld owes as much to the West Berlin Siedlungen of the previous decade, with a notable emphasis on repeating building types arranged into groups that form smaller interconnected open spaces. The area became a separate locality within the borough of Spandau in 2003.

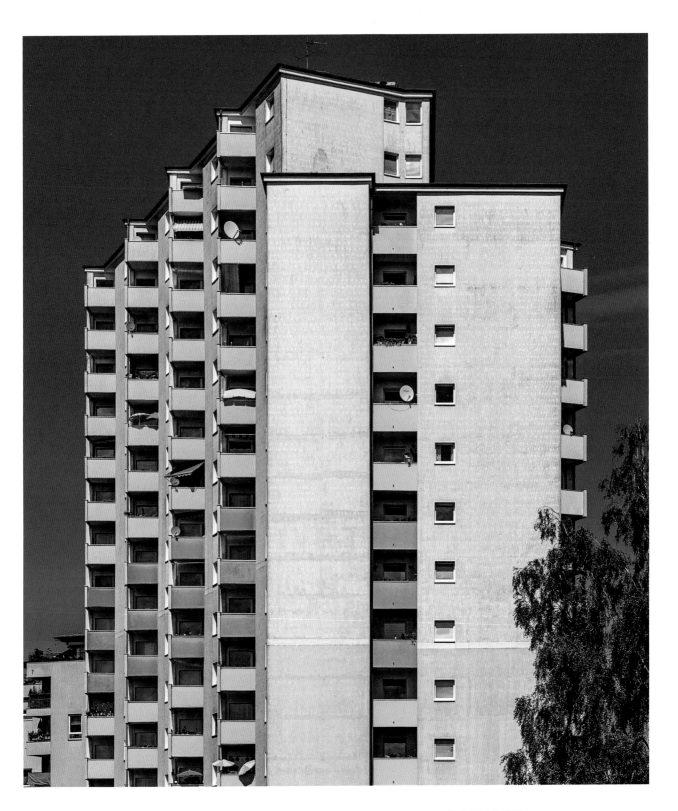

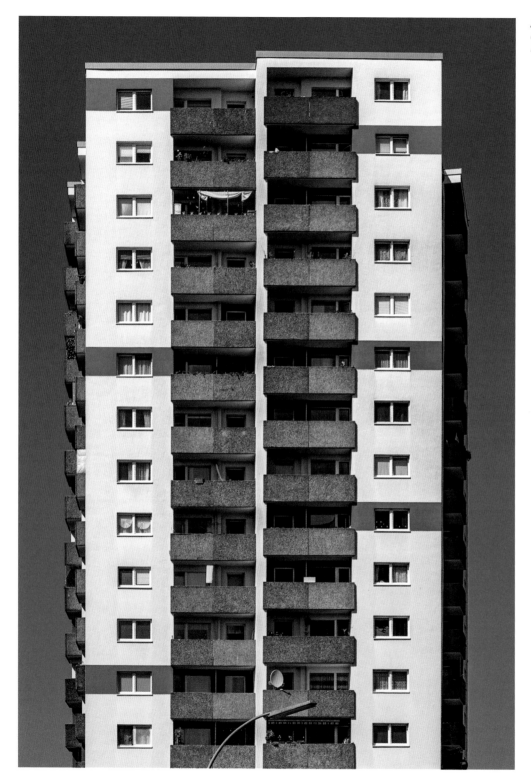

Am Kiesteich 59
*Günter Druschke +
Erwin Montag, 1964–66*

Westerwaldstraße 9
*Entwurfsbüro der GSW,
1963–64*

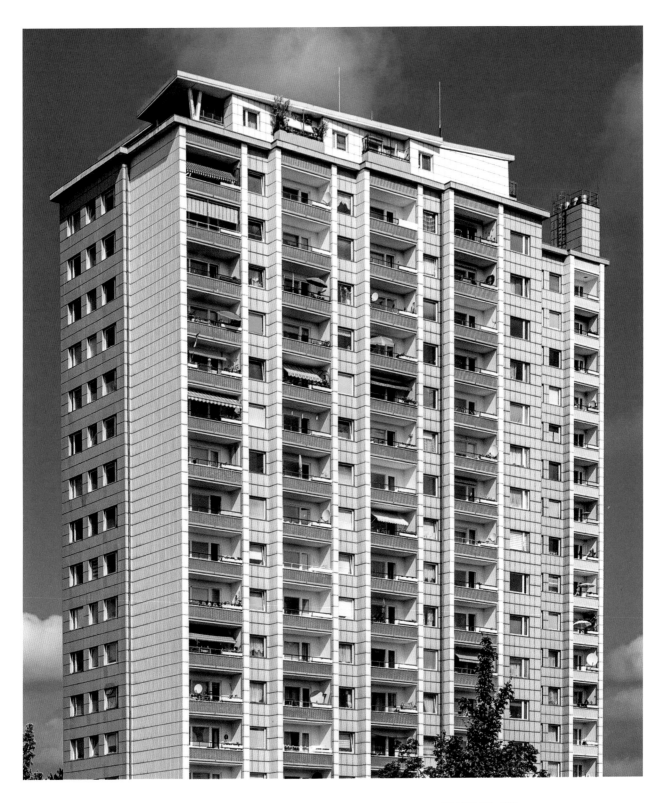

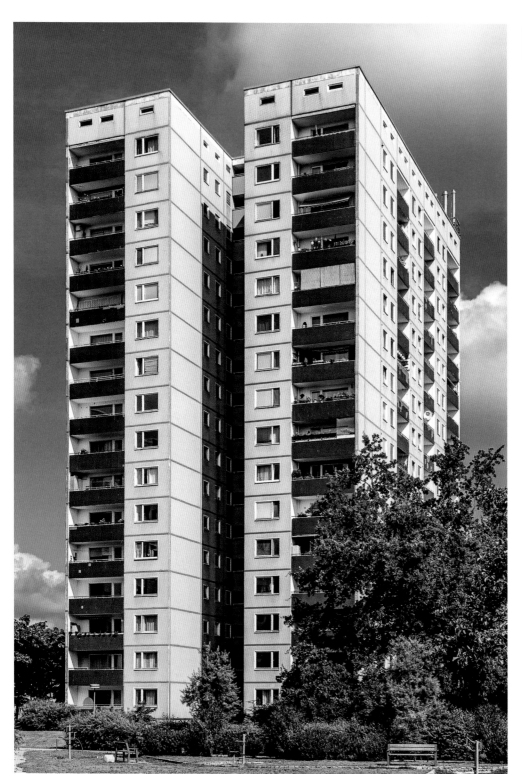

Salchendorfer Weg 2
Hans Schoszberger +
Paul Schwebes, 1963–64

Spekteweg 46–52
Hans Schoszberger +
Paul Schwebes, 1963–64

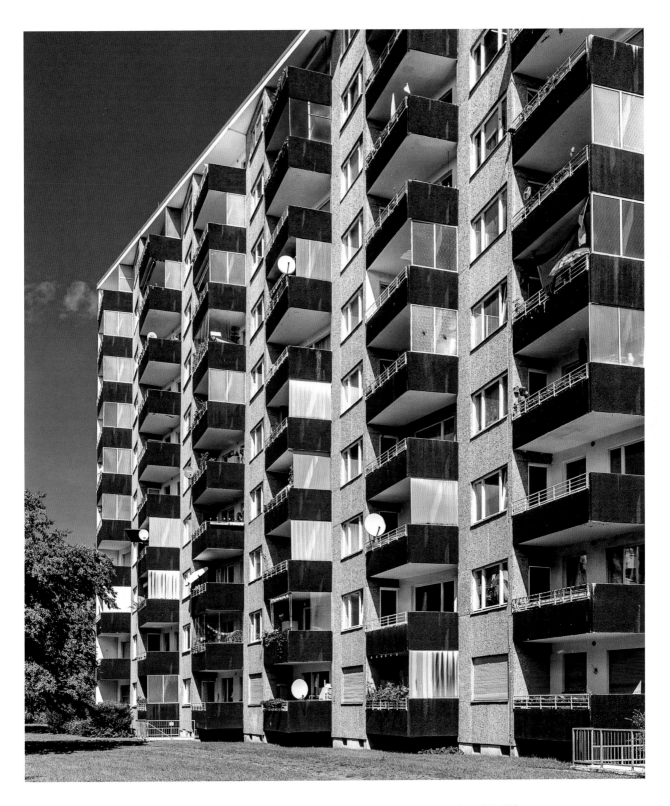

wilhelmstadt
südpark 1959–66
alt-pichelsdorf 1969–79

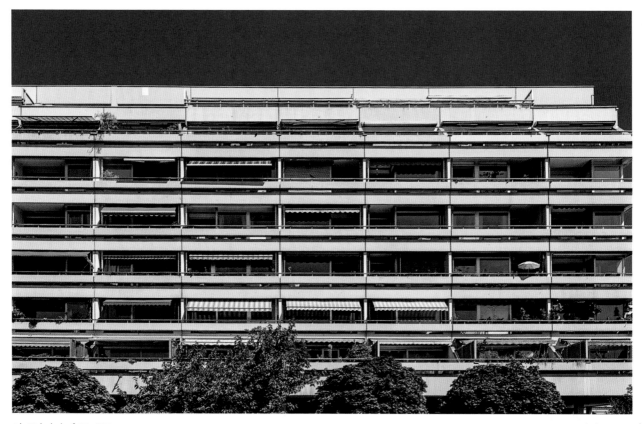

Alt-Pichelsdorf 33–35
Georg Heinrichs, 1969–79

Graetschelsteig 26
Felix Hedinger, 1966

IN DEN ZEHN JAHREN vor dem Bau der Großsiedlung Heerstraße Nord wurden weiter östlich entlang der Heerstraße im Spandauer Stadtteil Wilhelmstadt eine Reihe kleinerer Wohnbauprojekte umgesetzt. Besonders markant ist die Bebauung mit vier- bis achtgeschossigen Gebäuderiegeln und ein paar Hochhäusern südwestlich des Südparks, darunter ein 24-geschossiger Bau in Großtafelbauweise am Rande des Parks. Im ehemaligen Fischerdorf Pichelsdorf südöstlich des Südparks, wurde in den 1970er-Jahren eine Handvoll neuer Wohngebäude im quasi-brutalistischen Stil errichtet.

IN THE DECADE LEADING UP to the large residential development of Heerstraße Nord, a number of smaller projects were undertaken further east along Heerstraße in the Wilhelmstadt section of Spandau. One of the most prominent, located just south-west of Südpark, features primarily lower blocks of four to eight storeys supplemented with a handful of high-rises, including a twenty-four storey large-panel building on the edge of park. To the south-east of Südpark, the historic fishing village of Pichelsdorf received a handful of new residential buildings in a quasi-brutalist style during the 1970s.

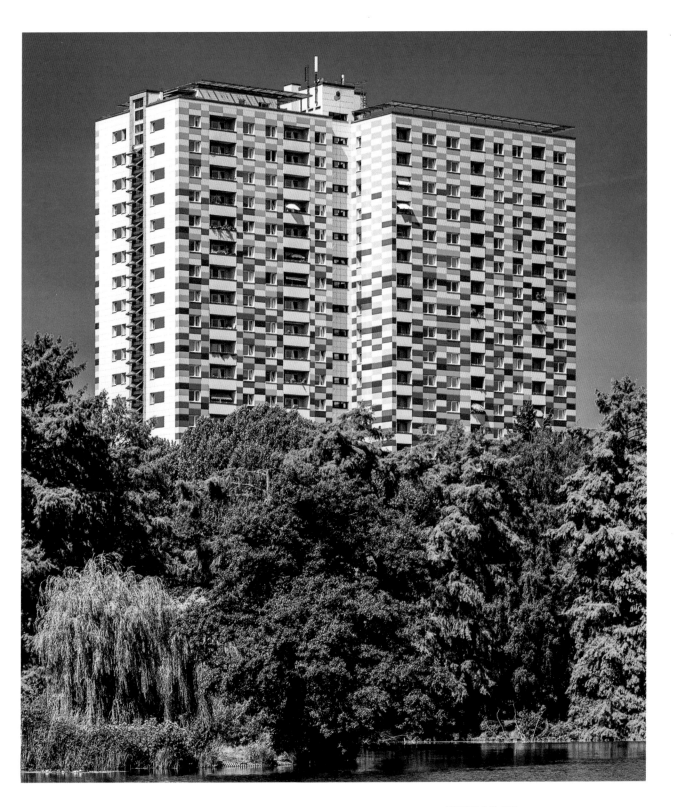

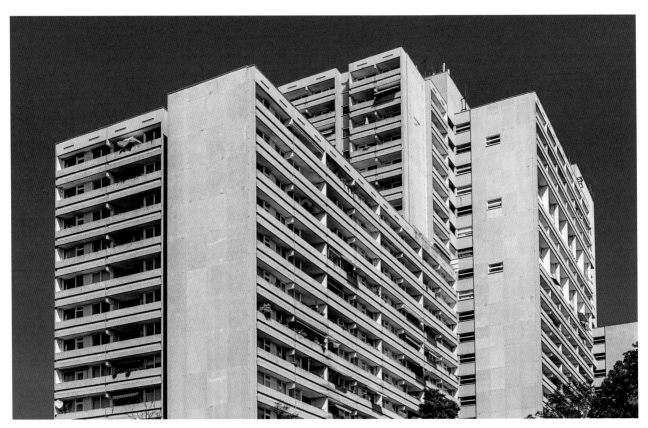

Angerburger Allee 47–55
Werner Düttmann, 1968–70

Angerburger Allee 47–55
Werner Düttmann, 1968–70 ▶

DER WOHNKOMPLEX ANGERBURGER ALLEE liegt auf einem drei-eckigen Areal am äußersten Rand des Westends. Er besteht aus mehreren Blöcken mit einer Höhe von 6 bis 21 Stockwerken, die zu einem zusammenhängenden Ganzen verbunden sind. Zu ihm gehört außerdem ein kleiner Komplex mit Gemeinschafts- und Gewerbeflächen sowie ein großes Waldgebiet, das den Wohn-komplex vom Verkehr der Heerstraße abschirmt – was ihn von der Konzeption her praktisch zu einer Großsiedlung macht, wenn auch in viel kleinerem Maßstab. Hinter den eleganten Rohbetonflächen verbergen sich geräumige und intelligent geschnittene Wohnungen.

SITUATED ON A TRIANGULAR AREA of land at the far western edge of Westend, the Angerburger Allee residential complex con-sists of several blocks – ranging in height from six to twenty-one storeys – connected to form a single continuous whole. With a small social and commercial complex and a large forested area sep-arating it from the traffic of Heerstraße, the complex is effectively a Großsiedlung reconceived on a much smaller scale. Behind its elegant concrete surfaces the flats are spacious and well-designed.

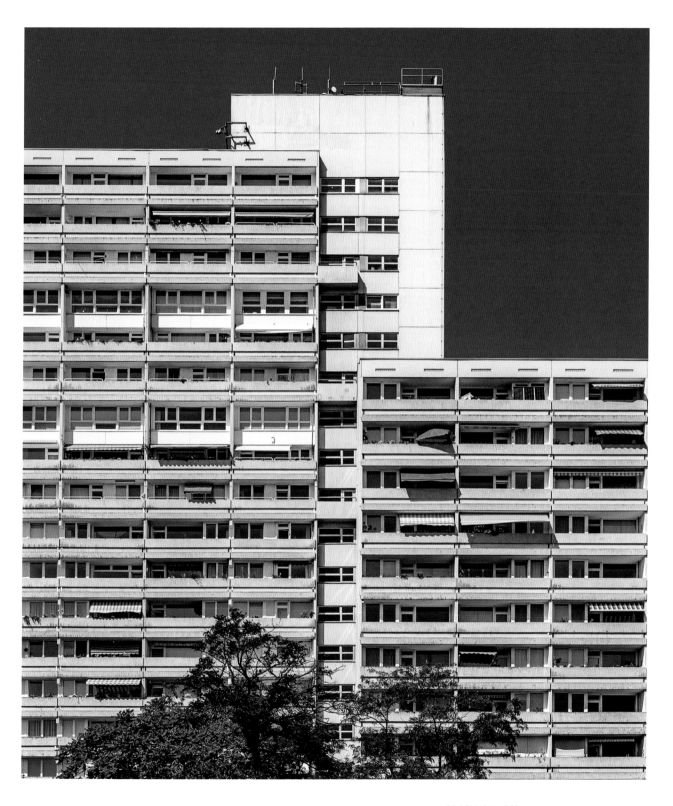

literaturverzeichnis select bibliography

NACHSTEHEND WERDEN die wichtigsten Quellen und Publikationen aufgeführt, die bei der Recherche für dieses Buch verwendet wurden. Sie können als Ausgangspunkt für eine weitere Beschäftigung mit dem Thema dienen. Das Forschungsmaterial zum Thema Wohnbau in Berlin ist sehr umfangreich und die ehemalige Teilung der Stadt bedingte eine voneinander unabhängige Entwicklung der Fachliteratur in Ost und West. Nach 1990 publizierte Werke bemühen sich um eine ausgewogenere Betrachtung, aber die ehemalige Trennung zwischen Ost und West bleibt auch in dieser Auswahl spürbar.

THE WORKS LISTED BELOW represent the major volumes and articles consulted during the making of this book and is also intended as a starting point for further investigation. The corpus of source material and secondary literature on residential architecture in Berlin is unsurprisingly vast, and the usual challenges in assembling a bibliographic overview are here compounded by the political division of the city, which resulted in two separate bodies of literature that rarely acknowledged the existence of one another. Works published since 1990 have attempted a greater degree of synthesis, but the division between East and West remains palpable even in the following list.

ABKÜRZUNGEN / ABBREVIATIONS

AB = Architektur in Berlin Jahrbuch
ADDR = Architektur in der DDR

BW = Bauwelt
DA = Deutsche Architektur

Architekten- und Ingenieur-Verein zu Berlin (Hg.), *Berlin und seine Bauten*. Teil IV, Band A: Die Voraussetzungen. Die Entwicklung der Wohngebiete. Berlin, 1970.

—— *Berlin und seine Bauten*. Teil IV, Band B: Die Wohngebäude – Mehrfamilienhäuser. Berlin, 1974.

Bandel, H., Machule, D., *Die Gropiusstadt: Der städtebauliche Planungs- und Entscheidungsvorgang*. Berlin, 1974.

Barth, H., Topfstedt, T., u. a., *Vom Baukünstler zum Komplexprojektanten: Architekten in der DDR*. Erkner, 2000.

Battke, M., „Erweiterung des Wohnkomplexes Salvador-Allende-Straße in Berlin-Köpenick", in: ADDR 32.12, 1983, S. 720–724.

Baumbach, U., „Zur Gestaltung des Wohnkomplexes Berlin-Kaulsdorf Nord", in: ADDR 31.3, 1982, S. 141–145.

Behr, A., *Bauen in Berlin 1973–1987*. Leipzig, 1987.

Behr, A., u. a., *Architektur in der DDR*. Berlin, 1980.

Berger, K., Weber, A., „Vierzehngeschossige Wohnhäuser mit Funktionsüberlagerung – Berlin, Leipziger Straße", in: ADDR 28.1, 1979, S. 21–23.

Berlin beim Wiederaufbau. Berlin, 1955.

Bielka, F., Beck, C. (Hg.), *Heimat Großsiedlung: 50 Jahre Gropiusstadt*. Berlin, 2012.

Blauert, E., *Hans Wolff-Grohmann, Architekt*. Berlin, 1999.

Bodenschatz, H., *Städtebau in Berlin: Schreckbild und Vorbild für Europa*. 2. Auflage. Berlin, 2013.

Boughton, J., *Municipal Dreams: The Rise and Fall of Council Housing*. London, 2018.

Braum, M. (Hg.), *Berliner Wohnquartiere*. 3. Auflage. Berlin, 2003.

Bundesministerium für Raumordnung, Bauwesen und Städtebau (Hg.), *Wohnhochhäuser: Leitfaden für die Instandsetzung und Modernisierung von Wohngebäuden in Plattenbauweise*. Bonn, 1993.

—— *Wohnungsbauserie 70 6,3t: Leitfaden für die Instandsetzung und Modernisierung von Wohngebäuden in Plattenbauweise*. Bonn, 1997.

Cornelsen, H., *Gebaut in 25 Jahren: Berlin (West)*. Hamburg, 1973.

Curtis, W. J. R., *Modern Architecture Since 1900*. 3. Auflage. London, 1996.

Dünnhaupt, G. (Hg.), *Spandau: Eine Stadt verändert ihr Gesicht*. Berlin, 1985.

Engels, H., *DDR Architektur*. München, 2019.

Engler, H., *Wilfried Stallknecht und das industrielle Bauen: Ein Architektenleben in der DDR*. Berlin, 2014.

Enke, R., *Plattenbauten in Berlin*. Berlin, 2013.

Felz, A., Brunner, K.-H., Adermann, B., *Bezirke bauen in Berlin*. Berlin, 1987.

Flierl, B., *Gebaute DDR: Über Stadtplaner, Architekten und die Macht*. Berlin, 1998.

Flierl, T. (Hg.), *Der Architekt, die Macht und die Baukunst: Hermann Henselmann in seiner Berliner Zeit 1949–1995*. Berlin, 2018.

Geisert, H., *Heinz Schudnagies, Architekt*. Berlin, 1992.

Geist, J. F., Kürvers, K., *Das Berliner Mietshaus 1945–1989*. München, 1989.

Graffunder, H., u. a., „Der Wohnkomplex Landsberger Chaussee Weißenseer Weg in Berlin-Lichtenberg", in: DA 22.6, 1973, S. 333–339.

Großsiedlungen: Montagebau in Berlin (Ost) (Städtebau und Architektur 8). Berlin, 1992.

GSW (Hg.), *Wohnhäuser und Wohnviertel in Berlin: Die GSW im Dienste Berlins und ihrer Mieter 1924–1999*. Berlin, 1999.

Hannemann, C., *Die Platte: Industrialisierter Wohnungsbau in der DDR*. 2. Auflage. Berlin, 2000.

Haspel, J., Flierl, T. (Hg.), *Karl-Marx-Allee und Interbau 1957*. Berlin, 2018.

Institut für Erhaltung und Modernisierung von Bauwerken (IEMB) (Hg.), *Städtebauliche und hochbauliche Planungen des Industriellen Wohnungsbaus, 1959–1989*. Stuttgart, 1996.

Internationale Bauausstellung Berlin GmbH (Hg.), *Interbau Berlin 1957*. Berlin, 1957.

Jencks, C., *Modern Movements in Architecture*. 2. Auflage. London, 1985.

Kadatz, H.-J., Murza, G., *Berlin: Architektur in der Hauptstadt DDR*. Leipzig, 1973.

Kleihues, J. P., Becker-Schwering, J. G., Kahlfeldt, P. (Hg.), *Bauen in Berlin 1900–2000*. Berlin, 2000.

Korn, R., „Wohnkomplex Greifswalder Straße in Berlin", in: ADDR 26.5. 1977, S. 272–275.

Korn, R., u. a., „9. Stadtbezirk in Berlin", in: ADDR 25.10, 1976, S. 548–555.

Korn, R., Weise, K. (Hg.), *Berlin: Bauten unserer Tage*. Berlin, 1985.

Kossel, E., *Hermann Henselmann und die Moderne*. Königstein, 2013.

Krohn, C., *Hans Scharoun: Bauten und Projekte*. Basel, 2018.

Mehlan, H., „Der Leninplatz in Berlin", in DA 20.6, 1971, S. 336–342.

—— „Wohnkomplex Frankfurter Allee-Süd", in: DA 20.9, 1971, S. 526–531.

—— „11geschossiger Wohnungsbau WBS 70, Projekt Berlin", in: ADDR 25.10, 1976, S. 564–567.

Meuser, P. (Hg.), *Prefabricated Housing*. 2. Auflage. Berlin, 2020.

—— *Vom seriellen Plattenbau zur komplexen Großsiedlung: Industrieller Wohnungsbau in der DDR 1953–1990. Teil 1: Historischer Kontext, Serientypen und bezirkliche Anpassungen*. Berlin, 2022.

—— *Vom seriellen Plattenbau zur komplexen Großsiedlung: Industrieller Wohnungsbau in der DDR 1953–1990. Teil 2: Neue Städte, Großsiedlungen und Ersatzneubauten*. Berlin, 2022.

MV Plandokumentation. Berlin 1972.

Näther, J., „Planung und Gestaltung des Wohngebietes ‚Fischerkietz'", in: DA 16.1, 1967, S. 54–57.

—— „Städtebauliche Aufgaben und Probleme bei der weiteren Entwicklung der Hauptstadt der DDR", in: DA 22.6, 1973, S. 329–332.

Neudert, T., Havlicek, W., „Innenstädtisches Bauen in Berlin", in: ADDR 37.1, 1988, S. 26–27.

Ortmann, W., „Wohnhochhäuser mit gesellschaftlichen Funktionsbereichen – Berlin, Leipziger Straße", in: ADDR 28.1, 1979, S. 29–33.

Otto, K. (Hg.), *Die Stadt von Morgen*. Berlin, 1959.

Palutzki, J., *Architektur in der DDR*. Berlin, 2000.

Pisternik, W., u. a., *Chronik Bauwesen, 1971–1976*. Berlin, 1979.

—— *Chronik Bauwesen, 1976–1981*. Berlin, 1985.

Rave, R., u. a., *Bauen der 70er Jahre in Berlin*. 2. Auflage. Berlin, 1987.

Schäche, W. (Hg.), *75 Jahre GEHAG 1924–1999*. Berlin, 1999.

Scheer, T., Kleihues, J. P., Kahlfeldt, P. (Hg.), *Stadt der Architektur – Architektur der Stadt: Berlin 1900–2000*. Berlin, 2000.

Schendel, D., *Architekturführer Berlin*. Berlin, 2016.

Schmidt, L. M., Wittmann-Englert, K. (Hg.), *Werner Düttmann: Berlin. Bau. Werk*. Berlin, 2021.

Schmiedel, H.-P., *Wohnhochhäuser. Band 1: Punkthäuser*. Berlin, 1967.

Schulz, J., Gräbner, W. (Hg.), *Berlin: Architektur von Pankow bis Köpenick*. Berlin, 1987.

Schulze, H.-J., Walther, P., *Gebäudeatlas – Mehrfamilienwohngebäude der Baujahre 1880 bis 1980. Teil 2: Wohngebäude in Block-, Streifen-, Platten- und Skelettbauweise*. Berlin, 1990.

Schweizer, P., „Wohnkomplex Kaulsdorf Nord in Berlin-Marzahn", in: ADDR 28.11, 1979, S. 647–649.

Schweizer, P., Piesel, J., „Ein neues Wohngebiet entsteht in der Hauptstadt – Berlin-Hohenschönhausen", in: ADDR, 35.2, 1986, S. 73–79.

Senatsverwaltung für Stadtentwicklung (Hg.), *Berliner Pläne 1862–1994*. Berlin, 2002.

Stingl, H., „Innerstädtischer Wohnungsbau ‚Ernst-Thälmann-Park' in Berlin", in: ADDR 34.4, 1985, S. 214–223.

Straßenmeier, W., Wernitz, G., „Wohnkomplex Leipziger Straße in Berlin", in: ADDR 28.1, 1979, S. 17–20.

Teut, A., *Portrait Georg Heinrichs*. Berlin, 1984.

Topfstedt, T., *Städtebau in der DDR, 1955–1971*. Leipzig, 1988.

Tscheschner, D., „Josef Kaiser: Ein Architekt der Moderne", AB 1997, S. 166–169.

Tscheschner, D., u. a., *Berlin Hauptstadt DDR: Dokumentation Komplexer Wohnungsbau, 1971–1985*.

Wilde, A., *Das Märkische Viertel*. Berlin, 1989.

Willumat, H., „Wohnungsbau in Stadtbezirk Berlin-Hellersdorf", in: ADDR 36.8, 1987, S., 8–14.

Wohnen in Berlin: 100 Jahre Wohnungsbau in Berlin. Berlin, 1999.

Wörner, M., Mollenschott, D., Hüter, K.-H. (Hg.), *Architekturführer Berlin*. 3. Auflage. Berlin 1991.

Zumpe, M., *Wohnhochhäuser. Band 2: Scheibenhäuser*. Berlin, 1967.

—— „Wohnhochhäuser Fischerkietz Berlin", in: DA 19.10, 1970, S. 602–607.

ARCHIVE UND ANDERE QUELLEN

OTHER RESOURCES

Spezialarchiv Bauen in der DDR Informationszentrum Plattenbau
www.bbr-server.de/bauarchivddr/

Eine außergewöhnliche Fundgrube mit gescannten Dokumenten der DDR-Zeit, einschließlich Plänen und Baubeschreibungen.

An extraordinary trove of scanned documentation – including plans and technical specifications – from the DDR era.

Inforoute Platte & Co

Ausgeschilderter Rundweg durch das Sewanviertel. Allgemeine Informationen und eine Karte mit den Stationen des Rundgangs befinden sich an den U-Bahnhöfen Friedrichsfelde und Tierpark.

A self-guided walking tour through the Sewanviertel illustrated with numerous information plaques. General information plaques, including a map of the tour, can be found next to Friedrichsfelde and Tierpark U-Bahn Stations.

Projektleitung: **Julie Kiefer**
Englisches Lektorat: **Jonathan Fox**
Übersetzung ins Deutsche und Lektorat: **Stefanie Adam**
Karten: **The Office for Metropolitan Geography, Berlin**
Design und Layout: **Jesse Simon**
Herstellung: **Andrea Cobré**
Lithografie: **Schnieber Graphik GmbH, München**
Druck und Bindung: **DZS Grafik d.o.o.**

Penguin Random House Verlagsgruppe FSC® N001967

Printed in Slovenia

ISBN 978-3-7913-8835-9

www.prestel.com
www.prestel.de

ACKNOWLEDGEMENTS

In the course of assembling this book, the author has received
assistance from a number of people to whom he wishes to
express his gratitude.

Gene Dyer read an early draft of the introduction and
offered helpful advice on matters of architectural terminol-
ogy; and Philipp Meuser very generously made available
a pre-release copy of his forthcoming two-volume work on
Plattenbauten in the DDR – a fascinating and invaluable
contribution to the ongoing reevaluation of industialised
post-war housing in East Germany – and was also kind
enough to sit down with the author and discuss some of the
findings of his book.

Much of the research for the present volume was under-
taken in the reading rooms of the Berlin Sammlung at the
Zentral- und Landesbibliothek Berlin – on Breite Straße in the
shadow of the Fischerinsel high-rises – and the author would
like to extend his thanks to all the library staff for their unfail-
ingly friendly assistance.

The author has also had the privilege of working with a
great production team, and would like to thank Stefanie Adam
for translating the texts and enduring countless questions on
the precise meaning of various German words, Jonathan Fox
for helping to make the English texts consistent, and Andrea
Cobré and Torben Schnieber for their care in preparing the
book for print.

Most importantly, the author has had the tremendous
good fortune to be able to work with Julie Kiefer at Prestel,
whose initial encouragement was instrumental in making
this project a reality, and whose enthusiasm and dedication
ensured that every stage of the process was a delight; the
thanks offered here are inadequate next to everything she
has done to help bring this book into being.

Of course, none of the people listed above are respon-
sible for any deficiencies that may have found their way into
the book, which remain solely the fault of the author.

For more images of post-war residential architecture in
Berlin, visit us here:

TWITTER: @PlattenbauBLN
INSTAGRAM: @plattenbau.berlin

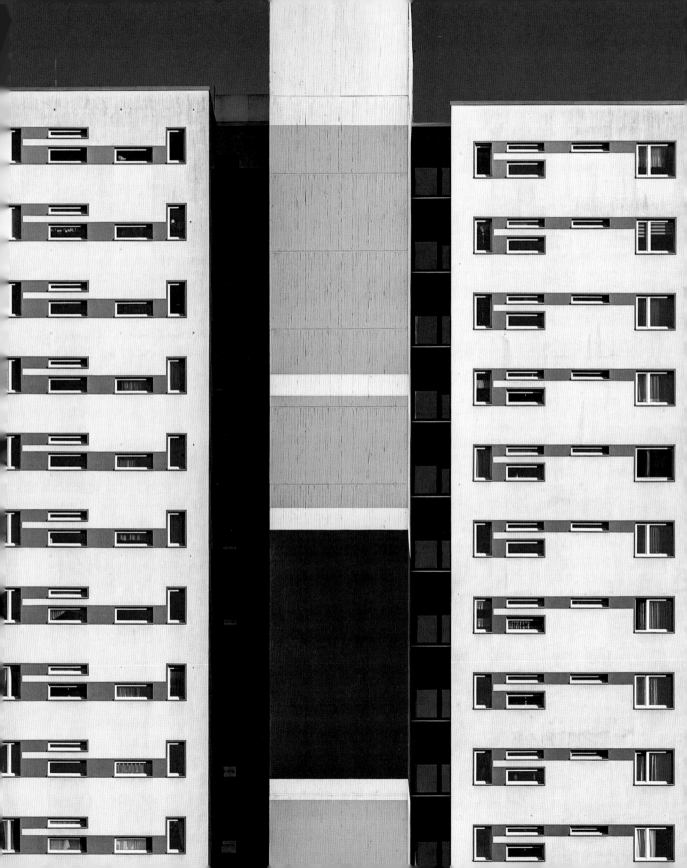

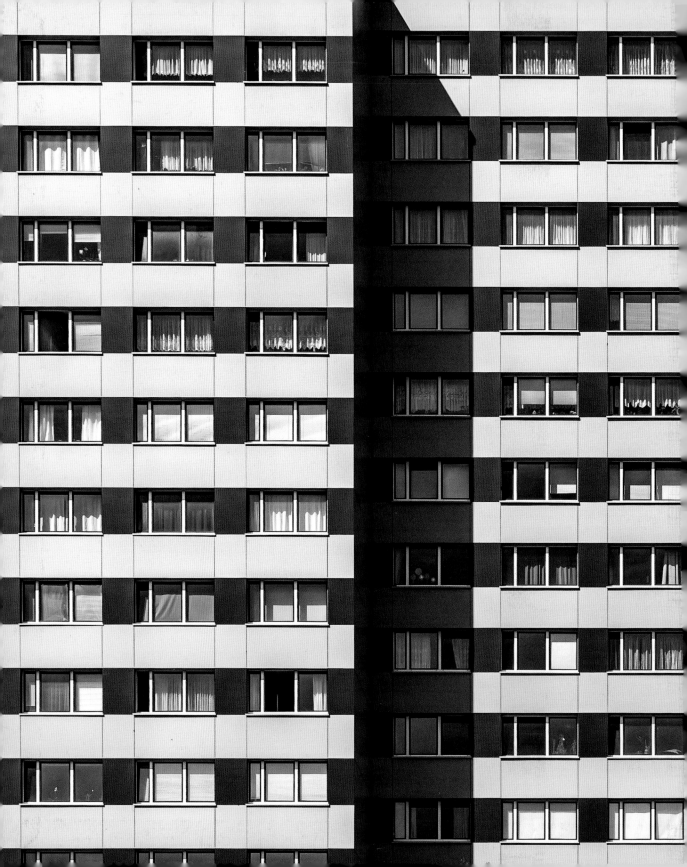